古典音乐的缤纷世界 / 彭奥　原嫄　张鼎 ◎ 主编

钟响之前
古典音乐鉴赏指南

彭奥　原嫄　张鼎 ◎ 著

·广州·

版权所有　翻印必究

图书在版编目（CIP）数据

钟响之前：古典音乐鉴赏指南/彭奥，原嫄，张鼎著．—广州：中山大学出版社，2021.12

（古典音乐的缤纷世界/彭奥，原嫄，张鼎主编）

ISBN 978-7-306-07386-0

Ⅰ．①钟⋯　Ⅱ．①彭⋯　②原⋯　③张⋯　Ⅲ．①古典音乐—音乐欣赏—指南　Ⅳ．①J605-62

中国版本图书馆 CIP 数据核字（2021）第 257744 号

出 版 人：	王天琪
策划编辑：	陈　慧　赵　冉
责任编辑：	赵　冉
封面设计：	曾　斌
责任校对：	陈　莹
责任技编：	靳晓虹
出版发行：	中山大学出版社
电　　话：	编辑部 020-84110283，84113349，84111997，84110779，84110776
	发行部 020-84111998，84111981，84111160
地　　址：	广州市新港西路 135 号
邮　　编：	510275　　传　真：020-84036565
网　　址：	http://www.zsup.com.cn　　E-mail:zdcbs@mail.sysu.edu.cn
印 刷 者：	佛山市浩文彩色印刷有限公司
规　　格：	880mm×1230mm　1/16　15 印张　230 千字
版次印次：	2021 年 12 月第 1 版　2021 年 12 月第 1 次印刷
定　　价：	58.00 元

如发现本书因印装质量影响阅读，请与出版社发行部联系调换

序
为什么要听古典音乐

"听不懂古典音乐！"

提起古典音乐，这是很多人对其的刻板印象。诚然，比起市面上盛行的流行音乐，古典音乐没有通俗易懂的歌词与朗朗上口的旋律。于是，人们认为那是十分艰深的东西，并得出了"古典音乐根本就是自己不可能理解、也不会想要去亲近的艺术"的结论。

作为一名职业的音乐演奏者，我一直都在努力打破此类刻板印象。不过古典音乐作为所有艺术门类中最为抽象一种，想要理解它虽不困难，却也不简单。

究其原因，就是音乐是一门与时间有关的艺术。在欣赏音乐时，人们必须运用记忆。

音乐不像绘画或雕塑，一眼就能观其全貌，并尽情品味细节。一个人可以在看到一幅画或是一座雕塑时，立刻判断出自己喜不喜欢眼前的这件作品。而当一个人在听音乐的时候，如果听到第二小节就忘了第一小节，那么这个人是绝对无法欣赏音乐的。如果非要说听音乐像什么，它其实更像是读小说——没听到最后，都无法知道整部作品的完整含义，就像在读小说时，没读到结局都不知道作者究竟想讲一个什么故事一样。同样，读书也需要运用记忆。若读到第二页就忘了第一页，这本书是断然无法继续读下去的。

我并没有借此贬低绘画或雕塑等艺术形式的意思。我只是想简明扼要地解释一下"为何音乐是所有艺术门类中最为抽象的"这个概念。毕竟，就连阅读，也有可视的、具象的文字信息帮助我们理解；而音乐，尤其是古典音乐，是几近完全抽象的艺术，欣赏起来或许会要求人们拥有更高的能力。

——真是如此吗？

古典音乐听上去虽然复杂，但不代表实际就是如此。再拿阅读举例，我们从孩提开始，就积累了丰富的阅读经验，包括在面对一本新书时，我们应该使用什么样的策略和方法去阅读它。聆听音乐也是如此。当一个人在接触从未听过的音乐作品时，帮助他欣赏的必然是以前聆听音乐时总结出的经验和方法，绝不是从零开始。

如果用更科学的方法解释，就是在经过长期的锻炼与实践后，人们会开发出一套属于自己的处理短期记忆与长期记忆的方法，在这套方法潜移默化的作用下，欣赏规模更宏大、更复杂的作品将变得更容易。

而另一边，音乐家们也十分清楚自己所面对的挑战。正如有经验的作家知道要在文章的开头抓住读者一样，深知音乐是一门"时间的艺术"的作曲家，亦会在作品的开头抓住听众的耳朵，所以莫扎特谱写了很多旋律经久不衰的歌剧序曲（歌剧序曲是在整部歌剧开始之前的器乐音乐乐章），如《费加罗的婚礼》，贝多芬在《第五交响曲"命运"》的开头写下了给人带来如命运撞击心弦般宿命感的四个强音。

此外，为了使听众们更好地理解自己的音乐，作曲家们也会通过不断的"重复"来达到强化记忆的效果。无论是反复（repetition）、模仿（imitation）、序列（sequence），还是再现（recapiculation），都是在帮助听众理解、吸收作曲家们的理念。西方音乐中最重要的几种曲式结构，如奏鸣曲式（sonata form）、变奏曲式（variation）、回旋曲式（rondo）等结构与形式，无不在想尽办法地使乐曲的主题通过各种方式重现，让听众自然而然地产生对主题的记忆。就算是最复杂难懂的现代音乐（contemporary music），也会有其内在的逻辑供人理解和欣赏。人们只要愿意打开耳朵，就一定会有收获。

所以，打破刻板印象最关键的一点，在于愿不愿意迈出尝试性的第一步。

如果先入为主地认为古典音乐是曲高和寡的复杂艺术，认为自己不会对此类艺术感兴趣，当然就永远不会知道，欣赏古典音乐其实并

没有想象中的那么困难。在我的教学生涯中，曾不止一次地邀请我课上从来没在现场听过古典音乐会、也并不认为自己今后会去听此类音乐会的同学参加我的音乐会。他们听完后的反响都十分热烈，有不少同学在观后感中写道，他们通过观看现场的演奏，对古典音乐产生了兴趣（当然，我希望这并不全然是因为当时在台上演奏的是掌握他们期末成绩的老师）。只要愿意敞开心扉，用更加开放的心态去接受音乐，我相信，会有越来越多的人感受到音乐的魅力。

那么，我们为什么要听古典音乐？聆听古典音乐又能带来什么好处？

2021年3月31日，中山大学邀请了中国音乐家协会副主席、中国国家交响乐团的音乐总监、中央音乐学院指挥系教授，同时也是中山大学客座教授的李心草教授进行了一期名为"语言在音乐中的作用及美育普及教育"的讲座。在讲座中，李心草教授提到了国内一个十分特殊的交响乐团：凉山交响乐团。

四川大凉山地处中国西南边陲，曾经是连片深度贫困地区。凉山彝族自治州下辖的十六个县中，曾有十一个是国家级贫困县。2020年年底，四川大凉山地区在党的领导下已成功实现全部脱贫摘帽，四川也成为我国第十九个实现全域脱贫摘帽的省（区市）。而凉山交响乐团，也曾经是我国唯一身处贫困地区的交响乐团。四川交响乐团前团长、凉山交响乐团的艺术总监唐青石先生，自2013年4月正式接棒凉山交响乐团以来，已在大凉山举办了超过四百场惠民公益音乐会。这些音乐会统一定在每周五的晚上七点半，门票免费，有的在市区举行，还有一部分在郊区的山中举行。

路途遥远并不能阻挡大凉山人民对于音乐的渴望。在凉山交响乐团的乐迷们中，有人每周五坐五个小时的车从外地来听音乐会，有人会把同样曲目的新年音乐会连续听上两遍，有时候在音乐会所有的门票都卖完时，音乐厅的过道里都坐满了人。而在超过四百场音乐会的熏陶下，大部分从小听山歌长大的大凉山人民逐渐被古典音乐所吸引。从《红色娘子军》到奥地利作曲家苏佩的歌剧《轻骑兵》，从《春节序曲》到柴可夫斯基的《睡美人圆舞曲》。从刚建团时台下观

众比台上的乐队人数还要少，到场场爆满、一票难求。可以说，凉山交响乐团的出现填补了大凉山人民群众心灵上的一部分空白，为我国在大凉山的扶贫事业起到了一定的作用。

而在遥远的南美洲大陆上，同样的事也早已发生。

委内瑞拉，是一个在贫困和毒品的泥潭中挣扎的国家。1975年，身为钢琴演奏者和经济学家的何塞·安东尼奥·艾伯鲁（José Antonio Abreu），深信音乐可以改变委内瑞拉，甚至改变世界。他认为音乐教育不应该仅仅面向社会的精英阶层，而应让所有人都熟悉音乐，然后通过音乐认识自身。于是，怀抱"每一个城市都应该有一个交响乐团"的梦想，艾伯鲁发起了大名鼎鼎的"系统"（El Sistema）教育计划。

在最初的五年，"系统"计划执行得非常艰难。乐团排练在委内瑞拉首都的一个地下停车场进行，分文不取的志愿者老师带着乐器走遍了这个国家的穷乡僻壤，甚至到过少年犯监狱，再把乐器交给孩子们，鼓励他们聆听与练习音乐。如今，委内瑞拉已有一百二十五个青年交响乐团。虽然委内瑞拉仍然问题重重，但音乐的确让众多孩子免于横死街头或染上毒瘾的命运。而"系统"教育计划最杰出的代表——西蒙·玻利瓦尔青年交响乐团（Simon Bolivar Youth Orchestra），在十几年前就已红遍全球，从中更是走出了目前正担任洛杉矶爱乐音乐总监一职、享誉全球的著名指挥家古斯塔夫·杜达梅尔（Gustavo Dudamel）。由此可见，音乐，虽然无法在物质层面上为人带来肉眼可见的好处和利益，但物质与精神相辅相成，聆听或学习古典音乐所带来的精神层面上的满足和收获，确确实实改变了无数人的命运。

当然，可能有人会说：大凉山和委内瑞拉都离我太遥远了。作为一个普通的年轻人，我既没有挣扎在温饱线上，又不是音乐或音乐相关专业的学生，为什么要花时间去听古典音乐呢？

2018年8月30日，中共中央总书记习近平为中央美术学院的八位老教授回信，向他们致以了诚挚的问候，并就做好美育工作、弘扬中华美育精神提出了殷切期望。在回信中，总书记强调，"美术教育是美育的重要组成部分，对塑造美好心灵具有重要作用""加强美育

工作，很有必要。做好美育工作，要坚持立德树人，扎根时代生活，遵循美育特点，弘扬中华美育精神，让祖国青年一代身心都健康成长"。[①]

身为祖国青年一代中的一员，我们不妨畅想一下：本科或研究生毕业后，你很可能会依靠在这段学习时光中所获得的知识找到工作，工作会成为你生活的主题，占据你的大部分时间。但在工作之余，除了结婚生子、和同事朋友吃饭聚会、供养下一代以外，在只属于你自己的时间里，你会做些什么呢？

你可能会回答，当然是做自己爱做的事情。

自己爱做的事情，也就是爱好。

一个人如果没有爱好，对什么都不感兴趣，对世界不再好奇，对生活不再热爱，就会活得像一潭死水。有爱好的人，则会发自内心地喜欢一件事情，在获得无穷乐趣的同时，也能调养出热爱生活的真性情。

一个拥有热爱生活的真性情的人，不就是一个扎根时代生活，身心健康，并且能够潜移默化地向身边的人弘扬中华美育精神的人吗？

聆听古典音乐，就是一个可以试着去产生兴趣，并将其变成自己爱好的选项。

然而，这并不是一本"强制要求读者喜爱上古典音乐"的教材。这世上有太多的艺术种类供你选择。除了音乐，你的爱好可以是美术，可以是文学、舞蹈、养花、下棋、做饭、电影，等等。这本书的意义，就是为你提供一个培养爱好的选择。如果你在阅读本书后对古典音乐产生了兴趣，自然最好；如果没有产生兴趣，也没关系。我衷心地希望你能在接下来的人生道路上找到适合你的爱好，培养它，发展它，让它成为构成你精神世界的一部分。

这也是本书的书名定为"钟响之前"的原因。

在一场音乐会开始前，音乐厅内会响起代表音乐会即将开始的钟

[①] 新华社：《习近平：做好美育工作弘扬中华美育精神　让祖国青年一代身心都健康成长》，载《人民日报》，2018年8月31日，第1版。

声，提醒观众保持安静，准备欣赏音乐。我希望这本书，会是将大家带入音乐厅的引导者。这样，在钟声响起后，阅读了本书的你能够在欣赏这门美丽动人的艺术的同时，收获一些关于音乐的更加有趣的理解。

 最后，一个有关阅读本书的小建议：这并不是一本需要正襟危坐，必须从第一章开始阅读的教材。本书的第一章主要介绍简单的音乐理论、古典乐器与音乐体裁，第二章到第十章介绍从古希腊到古典主义的音乐史以及其间具有代表性的作曲家。读者大可以从第二章，或从自己熟悉的作曲家开始阅读。音乐史与音乐理论并不是泾渭分明的两个领域，音乐理论因音乐家的创作才得以呈现。所以无论从哪一章开始阅读，都会是正确的选择。

<div style="text-align:right">彭奥
2021 年于广州</div>

目　录

第一章　什么是古典音乐 ………………………………………… 1
　第一节　古典音乐的定义 ……………………………………… 1
　第二节　音乐的要素 …………………………………………… 5
　第三节　表演的媒介 …………………………………………… 26
　第四节　音乐作品的体裁 ……………………………………… 54

第二章　古希腊时期 ……………………………………………… 65
　第一节　音乐在东西方的起源 ………………………………… 65
　第二节　古希腊的音乐文明 …………………………………… 66

第三章　中世纪时期 ……………………………………………… 76
　第一节　基督教的兴起 ………………………………………… 76
　第二节　基督教的礼拜仪式 …………………………………… 79
　第三节　格里高利圣咏、弥撒音乐与记谱法的出现 ………… 80
　第四节　多声部音乐的兴起 …………………………………… 87
　第五节　法国"新艺术"的诞生 ……………………………… 90

第四章　文艺复兴时期 …………………………………………… 93
　第一节　欧洲的资产阶级萌芽 ………………………………… 93
　第二节　人文主义 ……………………………………………… 96
　第三节　宗教音乐与世俗音乐的交汇 ………………………… 97
　第四节　器乐音乐的崛起 ……………………………………… 99
　第五节　宗教改革与反宗教改革 ……………………………… 102

第五章　巴洛克时期 ··· 108
　　第一节　17世纪的欧洲 ··· 108
　　第二节　意大利音乐的发展 ·· 113
　　第三节　法国音乐的发展 ··· 123
　　第四节　英国音乐的发展 ··· 130
　　第五节　德意志地区音乐的发展 ·· 139

第六章　巴赫——巴洛克音乐的巅峰 ··· 142
　　第一节　童年（1685—1707年） ··· 143
　　第二节　早期音乐（1707—1717年） ··· 145
　　第三节　世俗音乐（1717—1723年） ··· 147
　　第四节　巴赫的晚期音乐（1723—1750年） ···································· 152
　　第五节　巴赫的遗产 ·· 156

第七章　古典主义时期 ··· 158
　　第一节　18世纪的欧洲 ··· 158
　　第二节　18世纪的音乐风格与体裁演变 ·· 164

第八章　海顿——维也纳古典乐派的奠基人 ·· 176
　　第一节　早年的海顿（1732—1760年） ··· 177
　　第二节　艾斯特哈兹宫廷的时期（1760—1790年） ························· 181
　　第三节　自由的晚年（1790—1809年） ··· 187

第九章　莫扎特——从天才到大师 ·· 191
　　第一节　"上帝的奇迹"（1756—1771年） ······································· 192
　　第二节　萨尔茨堡的时期（1771—1781年） ··································· 196
　　第三节　苦涩的自由（1781—1791年） ··· 199
　　第四节　天才的尾声 ·· 203

第十章 贝多芬——音乐的弥赛亚············· 205
 第一节 早年（1770—1792年）············· 207
 第二节 模仿阶段（1792—1802年）············· 210
 第三节 "英雄"阶段（1803—1816年）············· 212
 第四节 晚期阶段（1816—1827年）············· 220

参考文献············· 224

后记············· 225

第一章　什么是古典音乐

第一节　古典音乐的定义

什么是古典音乐（classical music）？

首先，"古典"（classical）这个用词是不准确的。无论是中文的翻译，还是英文的原文，都无法将"古典音乐"这个门类中的音乐完全概括。

在音乐史中，classical music 的概念，特指约 1750 年到 1816 年这一时期的音乐。这个时期在音乐史中也被称为古典时期（classical period）。有关古典时期的具体起始年份众说纷纭。有说从 1720 年开始至 1800 年结束，也有说从 1710 年开始至 1810 年结束。本书选用了比较大众化的观点：从约翰·塞巴斯蒂安·巴赫的去世开始，到路德维希·凡·贝多芬"英雄"时期的终结为止，即从 1750 年开始至 1816 年结束。如果要用 classical music 这个词概括所有古典音乐的类别，那么浪漫主义时期的音乐、巴洛克时期的音乐，甚至更早的文艺复兴时期和中世纪的音乐，难道就都不属于古典音乐的范畴了吗？

《牛津英语词典》对 classical music 的定义，是"跟随长久建立的原则（而非民俗、爵士或流行传统）而成的严肃音乐（serious music）"。[1]

但这个定义也并不全面。从古至今，每一位作曲家在创作音乐时都或多或少地借鉴了祖国或家乡的风俗民歌。前有贝多芬，他的《"田园"交响曲》的第一主题就来自于德国的乡间小调；后有匈牙

[1] 参见焦元溥：《乐之本事：古典乐聆赏入门》，广西师范大学出版社 2015 年版，第 45 页。

利作曲家贝拉·巴托克,他几乎所有的作品都有匈牙利民歌的影子。按照《牛津英语词典》的定义,如果《"田园"交响曲》中有民俗音乐的成分,难道还要将它划到古典音乐之外去吗?

更不用提严肃音乐(serious music)这个词。任何听过焦阿基诺·罗西尼创作的喜歌剧的人们,都不会把这种嘻嘻哈哈、吵吵闹闹的音乐归类为严肃音乐。甚至很多古典音乐被创作出来的动机,都不是严肃的。我们又怎样能将古典音乐简单地定义成严肃音乐呢?

我们认为音乐学者焦元溥先生对古典音乐含义的归纳和总结,给出了令人相对满意的答案。他在其著作《乐之本事:古典乐聆赏入门》中提到,他希望人们能在看到 classical music 这个名称时,不会被这个名称或是某一个单纯的定义所限,而是能够知道名称背后完整的意义是什么。在此,本书将他的观点摘录如下:

一般被归类于 classical music 的作品,几乎都满足下列两项要件之一:

一、技术性成就

如果一音乐作品具有或展现出"高度技术性",那么我们就可将其归于 classical music。"技术性成就"又可分成"演奏/唱技术"与"音乐写作技术"两项:如果作品本身就具有精深写作技巧,那么如此技术成就即足以让乐曲成为 classical。如果乐曲所用到的作曲技巧不高,比方说缺乏杰出的和声或对位写作,但作曲者仍设计出高段的演奏/唱技巧,那么此类作品通常还是可以被当成 classical music。

二、旋律性成就

如果音乐作品旋律极具效果,让人听过就难以忘怀,那么这种作品通常也可被列入 classical music。不过和上一个要件不同的,是以"旋律性成就"闻名的作品,通常得加上时间因素。一段旋律能否历久弥新,真的得先要"久"才能够"新"。至于这久得要多久,我想也得经过大致一世纪以上的考验。也就是说,当大环境的音乐与美学风格皆已改变之后,这旋律还能引人

入胜,那就真的称得上具有"旋律性成就"。

……

我们现在所称的 classical music,最早其实被称为 classic music,也就是"经典音乐"。以前欧洲只演奏"当代"作曲家的作品,凡听到的音乐都是新创作的。在十八世纪,所有的作曲家都是演奏家,演出自己谱写或即兴而为的作品。当作曲家过世,其作品也就跟着乏人闻问……

也就在十九世纪上半,这种情况开始逐渐转变:海顿和莫扎特的作品,从十八世纪后期起一路热门。即使他们都已辞世,但听众还是需要海顿和莫扎特,更不用说贝多芬……

于是此时的音乐会演奏家除了演奏自己与当代其他人的作品,也开始演奏昔日作曲家的乐曲……他们称这类作品为"经典音乐"(classic music),但用词慢慢转变成 classical music。根据牛津英文大辞典,classical music 这个词最早出现于 1836 年,和音乐会的内容变化相符。①

焦元溥先生对于古典音乐的定义,也与意大利文学巨擘卡尔维诺(Italo Calvino,1923—1985 年)对于阅读经典文学的观点有着异曲同工之妙:

一、经典是你常听到人家说"我正在重读……",而从不是"我正在读……"的作品。

二、经典是每一次重读都像初次阅读那样,让人有初识感觉的作品。

三、经典是,我们愈自以为透过道听途说可以了解,当我们

① 焦元溥:《乐之本事:古典乐聆赏入门》,广西师范大学出版社 2015 年版,第 47—51 页。

实际阅读，愈发现它具有原创性、出其不意且革新的作品。①

那么对于古典音乐，或是焦元溥先生所说的经典音乐，我们该通过什么样的方式去了解它，熟悉它呢？

首先，当然是聆听。

本书不想限制大家对于古典音乐的想象。比如像某些音乐普及类书籍一样，一开篇就介绍大家去听贝多芬、莫扎特和维瓦尔第，告诉大家什么是"大多数人从零开始聆听古典音乐时的选择"。每个人的喜好都是不同的，有可能你听不进去脍炙人口的维瓦尔第的《四季》，却反而对皮亚佐拉《布宜诺斯艾利斯的四季》产生了浓厚的兴趣；有可能你对贝多芬宏大的交响乐产生了抵触心理，却会被门德尔松轻快诙谐的作曲风格吸引。

在这个方面，哪怕是成名已久的演奏家们都有不同的喜好。著名钢琴家基辛曾表示，自己最开始被古典音乐吸引，是因为听了柏辽兹的《幻想交响曲》。这是一部想象力异常丰富，甚至可以说是有些阴森怪诞的交响乐作品。这也能够从侧面证明，每个人都会被不同的音乐作品所吸引，那些所谓"初听者必听的古典音乐××首"之类的"歌单"只应被称为一种建议，而非权威的解读。

其次，就是简单地了解音乐史。

和我们平常比较熟悉的宏观历史不一样，音乐史是一部相对微观的历史。或者说，它是一部由单个个体构成的历史。它身处宏观历史之中，被宏观历史的发展浪潮所裹挟；但它又能从某种程度上影响宏观历史的发展。在音乐史中，我们能够看到，在宏观历史的大潮下，个人的选择会对"音乐"这个看似很不起眼、只是人们生活调剂的社会活动产生哪些影响。然后这些影响，又会怎样潜移默化地塑造一代人的精神世界，甚至影响一部分宏观历史的走向。

举个例子，贝多芬。

① 伊塔洛·卡尔维诺：《为什么读经典》，李桂蜜译，时报文化出版企业股份有限公司2005年版，第1—9页。

如果不了解法国大革命，就无法深入地理解贝多芬中后期所创作的音乐。在那个动荡激进时代，全新的思想和理论冲击着人们的精神。被斩首的皇帝、风雨飘摇的欧洲、拿破仑的崛起，让艺术家迸发出了前所未有的创作灵感。在此之前，大部分音乐作品存在的意义要么是为神服务，要么是为贵族服务。贝多芬是第一个真正意义上让音乐摆脱了服务者地位的作曲家。他讴歌自己对命运的抗争，试图打破套在自己身上的枷锁。正是这些从法国大革命浪潮中汲取的精神和思想，才造就了这位伟大的音乐巨人。而这位音乐巨人又通过其创作的音乐作品，影响了下一个时代的艺术和社会发展。在接下来的第二至十章中，本书会从古希腊时期开始，为大家简单地介绍一下音乐史的构成和发展。希望能为大家理解古典音乐带来一定的帮助。

不过在此之前，我们需要了解构成音乐的元素都有什么。

第二节　音乐的要素

一、音

每时每刻，我们的耳朵都在接受着外界传来的声音。我们通过声音了解周围的环境，也通过声音实现和他人的沟通。就连沉默，也同样可以传递信息。

那么，这些我们听到的声音是怎样产生的？我们又为何能够听到它？

声音（sound）是由物体在振动过程中产生的声波。其通过介质（空气、液体或固体）传播，被人或动物的听觉器官所感知，最后在听觉器官中以神经冲动信号的方式传入大脑。

音乐则是声音世界的重要组成部分，如本书前言所说，它是一种在时间中组织声音的艺术。通常情况下，有三个属性能将音乐和我们日常听到的其他声音区别开来：音高（pitch）、力度（dynamic）和音色（tone color 或 timbre）。

(一) 音高

音高，是指各种音调高低不同的声音，即音的高度。简单来说，就是我们听到的某个音的相对高度。我们每个人在讲话时都会有音高变化，否则讲话听上去会十分枯燥。尤其是汉语，作为一种声调语言，使用汉语讲话时没有音高变化是不可能的。在音乐中，音高的变化是构成音乐的最重要的条件。没有音高变化，就没有音乐。

音高是由发音物体的振动频率决定的。振动频率越高，音高越高；反之，振动频率越低，音高就越低。振动频率的单位是赫兹（Hz）。钢琴上最低的音（大字二组A）是27Hz，最高的音（小字五组C）是4186Hz。管弦乐团在演出前，会由双簧管为整个乐队定音，根据不同地区的习惯和喜好，定音的A会在440Hz到442Hz之间浮动。

在音乐中，我们将拥有固定音高的音称为乐音（tone）。乐音的振动具有规律。相反，噪音（如指甲划过黑板的声音或电影《指环王》中那兹古尔［Nazgûl］的尖叫声）的振动没有规律，也没有固定的频率，它是由物体不规则的振动产生的。

两个音高不同的乐音听起来是完全不一样的。任意两个乐音之间在音高上的相互关系被称为音程（interval）。举个例子，在我们演唱《中华人民共和国国歌》的第一句时，"起"与"来"两个字在歌曲中的音高是完全不同的（见图1-1）。

图1-1 简谱版《中华人民共和国国歌》选段

而当唱到"血肉"时，我们会发现，"血肉"的音和"起"的音差不多，虽然"血肉"的音高要比"起"高很多。如果使用振动频率测试仪进行精准测量，我们就会发现，"起"的振动频率正好是"血肉"的一半。也就是说，假设"起"的音的振动频率为196Hz，那么"血肉"的音的振动频率就是392Hz（在标准音A为440Hz的情况下）。两个音之间的这种音高关系，我们称之为八度（octave）关系。

八度音程非常重要，它是音阶得以存在的基础。图1-2为C大调音阶的五线谱。

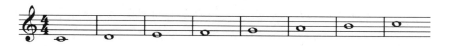

图1-2　C大调音阶

如果我们用慢速唱图1-2的C大调音阶，我们能够发现从低音C到高音C之间，一共有七个（算上低音C）不同音高的音存在。八度音程为一定数量的、具有固定音高的乐音所填充，而不是像游览索道一样滑上去的。在钢琴上，这些音是白键发出的声音。

它们的唱名由低音到高音分别是do（哆）、re（来）、mi（咪）、fa（发）、sol（唆）、la（拉）、ti（西）、do（哆）。对应在音符上的音名则是C、D、E、F、G、A、B、C。

在一个八度音程中，除了这七个音之外，还有另外五个音存在，即图1-3中带有♯和♭符号的五个音。在钢琴上，它们是黑键发出的声音。

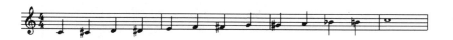

图1-3　C调半音阶

有关这些音的唱名起源和音阶形成的历史，我们会在第三章"中世纪音乐"中详细讨论。

当然，在非西方音乐中，一个八度中可以被分成数目更多或更少的音程。比如，印度音乐的音阶就可以被分成二十二个微分音程，我国古代传统音乐的音阶则是五声调式，音名为宫、商、角、徵、羽。而在音乐的发展过程中，无固定音高的音（比如打击乐器）在音乐中的比重变得越来越多。在接下来的章节中，我们会继续讨论这一问题。

（二）力度

音乐的强弱被称为力度，音的强弱与发音物体振动的幅度有关。比如，用力敲击大鼓和轻轻敲击大鼓所发出的声音大小是完全不一样的。当乐器演奏的音量和乐器的数量发生变化时，就会产生力度变化的效果。力度增强会给音乐带来更加兴奋的感觉，而力度减弱则会让音乐逐渐平静下来。这种强弱变化可以是突然发生的，也可以是逐渐发生的。在古典时期以前，音乐的力度强弱通常由演奏者根据自身对音乐的感觉来自行决定的；而在古典时期后，尤其是在贝多芬之后，详细的力度变化就被写进乐谱，以供演奏者参考和执行。

由于现在我们所使用的记谱法成形于文艺复兴时期，因而作曲家们传统上会使用意大利语单词及缩写用于标注力度。常见的力度记号术语可见表1–1。

表1–1 常见力度记号

音乐术语	中文含义	缩写
fortissimo	很强	*ff*
forte	强	*f*
mezzo forte	中强	*mf*
mezzo piano	中弱	*mp*
piano	弱	*p*

续上表

音乐术语	中文含义	缩写
pianissimo	很弱	*pp*
crescendo	渐强	*cresc.*
diminuendo	渐弱	*dim.*

有时候，作曲家们也会使用 *ppp*、*pppp* 或是 *fff*、*ffff* 来标注极端的力度。但需要注意的是，在不同的作曲家、不同曲目，甚至同一首作品中不同的部分（比如一首中提琴协奏曲的管弦乐团部分和中提琴独奏部分），哪怕作曲家在谱面上标注了同样的力度记号，其演奏处理也是不一样的。就像海顿的 *f* 和贝多芬的 *f* 在真正的演奏中，是两种完全不一样的力度标记。所以，谱面上的力度标记并不是绝对的，即不存在一个所谓"绝对正确"的方式去演奏某一种力度记号。

（三）音色

如果使用小提琴和小号以相同的力度演奏同样音高的乐音，我们也能很容易地分辨出二者分别是哪一个乐器。我们能分辨它们的关键就在于音色。

音色的变化会为音乐带来更多的可能性和更出彩的声音效果。一段音乐在不同的乐器上演奏，会产生不同的韵味和性格特点（character）。小号的声音适合英雄主义浓厚的乐曲篇章，小提琴或弦乐则更适合抒情与敏感的音乐风格（当然，这也并不是绝对的）。不同的乐器有不同的音色，将不同乐器组合在一起演奏，也会产生非常不同的效果。比如小提琴和圆号一起演奏，会产生全新的音色，等等。这也是作曲家们在创作一部作品时，预先就在脑海中构思完成的部分。合适的乐器和音色，是让人们能够记住一段旋律的关键。

二、节奏

节奏（rhythm）并不只存在于音乐中。它是自然、社会和人的活动中，与韵律并行的一种有规律的变化。自然界的变化会形成节奏

（如动植物的生活规律、太阳黑子的活动周期等），人文与社会生活的变化也能形成节奏（如社会的发展、王朝的更迭等）。事物的本源发展来自节奏的变化，艺术的灵魂也同样来自节奏的变化。

之前讲到，音乐是一门时间的艺术。而节奏，就代表着音乐在时间中的流动。是节奏将时间具现化在音乐之中，使作曲家们可以在音乐中控制时间的流动。

节奏同样有三个相互关联的组成部分：节拍（beat）、拍子（meter）和速度（tempo）。

（一）节拍

节拍是一种规律而重复的脉动，将音乐分成相等的时间单元。当我们随着音乐拍手时，就是在响应音乐的节拍。节拍是音乐的基础，作曲家会根据不同的节拍，来安排不同时值的音。由一定数目的节拍构成的组合，我们称之为小节（measure 或 bar）。不过在讨论节拍时，我们也必须明白拍子的意义。因为根据拍子的不同，每个小节的节拍数量和长度也会各有不同。比如，有时会以四分音符（quarter note）为一拍，有时会以八分音符（eighth note）为一拍，等等（见表 1-2）。

表 1-2 节拍所对应的音符

名称	形状	时值（以四分音符为一拍）
全音符	o	4 拍
二分音符	𝅗𝅥	2 拍
四分音符	♩	1 拍
八分音符	♪	$\frac{1}{2}$ 拍

续上表

名称	形状	时值（以四分音符为一拍）
十六分音符	♬	$\frac{1}{4}$拍
三十二分音符	♬	$\frac{1}{8}$拍

（二）拍子

在演唱《中华人民共和国国歌》时，我们会发现某些节拍比另一些节拍更重。比如"人们"中的"人"就要比"们"唱的重，"血肉"中的"血"也要比"肉"唱的重。整首歌曲中，第一拍重、第二拍轻的构成居多。这种由强拍和弱拍构成的有规律的组合被称为"拍子"，除非谱面上有重音记号（accent）标识或是有切分节奏（syncopation）出现，强拍通常都为正拍（downbeat）。拍子有很多种，其种类通常取决于每小节的节拍数。像《中华人民共和国国歌》，就是典型的二拍子（duple meter），也就是每小节有两拍。如图1-4所示，谱面上的歌曲以四分音符为一拍，那么这首作品的拍号（time signature）就是2/4。

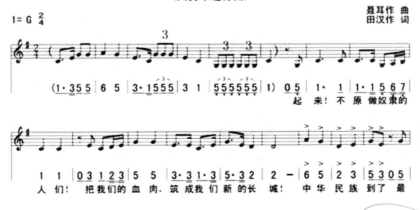

图1-4 五线谱版《中华人民共和国国歌》选段

如每小节有三拍，则是三拍子（triple meter）。大部分的圆舞曲和华尔兹舞曲都是三拍子，强弱拍规律为强—弱—弱。

如每小节有四拍，则是四拍子（quadruple meter）。四拍子和三拍子、二拍子不同的地方是，虽然第一拍是强拍，但第三拍也比第二拍和第四拍更强。所以四拍子的强弱拍规律是强—弱—次强—弱。

值得一提的是，几乎所有的流行乐作品都是二拍子或四拍子，包括爵士和摇滚乐。鲜有（或者说根本没有）三拍子的流行乐存在。原因是二拍子与四拍子都与人在走路时双脚左右更替的动作一致，能够降低人们欣赏音乐的难度。

（三）速度

节拍的快慢被称为速度，即音乐的基本步调。慢一些的速度通常用以表现抒情、庄严或宁静的主题；快一些的速度则会和兴奋、激昂、光辉的主题联系在一起。这类联系都是与人的身体活动息息相关的，正如当一个人兴奋时，心跳、动作甚至说话速度都会比平静时快得多。

速度标记（tempo indication 或 tempo marking）会在一首作品的开头给出。与力度标记一样，速度标记通常也使用意大利文书写。常用的速度标记术语（由慢到快）见表1-3。

表1-3 音乐术语对照表

术语	中文	意义	节拍器速度（大致）
grave	庄板	沉重、庄严、缓慢地	40
largo	广板	缓慢而宽广地	46
lento	慢板	慢速地	52
adagio	柔板	徐缓、从容地	56
larghetto	小广板	稍缓慢地	60
andante	行板	稍慢、步行速度地	66
andantino	小行板	比步行稍快地	69

续上表

术语	中文	意义	节拍器速度（大致）
moderato	中板	中等速度地	88
allegretto	小快板	稍快地	108
allegro	快板	快速地	132
vivace	活板	快速、有生气地	160
presto	急板	急速地	184
prestissimo	最急板	急快速地	208

有时，作曲家会在速度标记后加上其他的限定词，来更加精确地形容想要的速度。比较常见的限定词有 *molto*（非常）和 *non troppo*（不太）。如 *allegro non troppo* 就是不太快的快板。*molto prestissimo* 就是非常急的最急板。在1816年人们发明了节拍器（metronome）之后，速度标记就有了更加精确的标记方法。

但与力度标记一样，速度标记并非表示绝对确定的速度，而是相对速度。一首作品不存在所谓的"标准"速度，每个演奏家略微不同的演奏速度都会产生不同的风格与感觉。例如，著名中提琴演奏家塔贝拉·齐默尔曼（Tabea Zimmermann）录制的勃拉姆斯《降E大调中提琴奏鸣曲》比绝大多数的中提琴家都要快，但这并不影响人们欣赏这首作品。

另外，一首作品也不一定从头到尾保持一个速度。尤其进入浪漫主义时期之后，速度变化几乎成为每一首作品的标配。反映到谱面上，除了表示整体变化的标记以外，还有渐快（*accelerando*）和渐慢（*ritardando*）两种表示局部速度变化的标记。

三、旋律

对于大多数人来说，音乐就是旋律（melody）。我们在听到一段音乐时，能够下意识哼唱出来的，往往是最容易记住的旋律。熟悉的旋律会让我们回忆起曾经的经历和情感，不需要歌词或乐器，只需要

旋律中的几个音就可以做到这一点。

定义旋律要比感受旋律困难得多。通常情况下，旋律是指多个乐音经过拥有艺术逻辑的构思后而形成的有组织、有节奏的序列；是按一定的音高、音量和时值构成的，具有艺术逻辑的单声部整体。不过这样的一行文字可以用来形容任何一段出现在乐曲中的音乐片段。它可以是主题与主题之间的过渡段（transition），也可以是低声部的辅助旋律（counter melody）。至于旋律的独特性和特殊性、它对于一首作品的重要程度以及它给听众带去的情绪价值，单靠这样一句简单的定义是无法概括的。接下来，我们就将定义铺开，来讨论一下旋律的构成。

（一）调

在西方古典音乐中，我们熟悉的大部分旋律，都会围绕着一个中心音。旋律中其他的音都会被中心音吸引，围绕在中心音旁边，在一般情况下，旋律也会结束在中心音上（尤其是在现代音乐和晚期浪漫主义之前）。这个中心音被称为旋律的主音（tonic）。主音可以是之前我们提到的西方音乐八度中十二个音的任何一个，它可以是 C，也可以是降 B。中心音是什么音，这段旋律的调就是什么调（key）。[①]

至于作曲家在创作旋律时会选择什么调，西方音乐八度中的十二个音里每一个音都有一个大调（major）和一个小调（minor），因而总共有二十四个调。（见表 1-4）

表 1-4 二十四个大小调

大调	对应小调	升降号
C 大调	a 小调	无
G 大调	e 小调	♯F

① 这并不是一个绝对的定义。这里仅代表大部分文艺复兴晚期到古典时期及早期浪漫主义时期的音乐，以及大部分现代的流行音乐。

续上表

大调	对应小调	升降号
D 大调	b 小调	#F, #C
A 大调	升 f 小调	#F, #C, #G
E 大调	升 c 小调	#F, #C, #G, #D
B 大调	升 g 小调	#F, #C, #G, #D, #A
升 F 大调	升 d 小调	#F, #C, #G, #D, #A, #E
F 大调	d 小调	♭B
降 B 大调	g 小调	♭B, ♭E
降 E 大调	c 小调	♭B, ♭E, ♭A
降 A 大调	f 小调	♭B, ♭E, ♭A, ♭D
降 D 大调	降 b 小调	♭B, ♭E, ♭A, ♭D, ♭G
降 G 大调（升 F 大调）	降 e 小调（升 d 小调）	♭B, ♭E, ♭A, ♭D, ♭G, ♭C

每一个大小调都有着自己独特的情绪和特点。同样的，每个作曲家在创作自己的音乐时，也会根据自己对调性特点的理解，决定这段旋律应该使用什么调。作曲家们在其不同作品中对调的选择，是所有音乐评论家、音乐史学家和音乐理论家们研究的课题。

例如，在古典主义时期，受狂飙突进（Sturm und Drang）运动影响，海顿曾经创作过很多有很多升降号的小调作品。而同时期的莫扎特虽然也受到运动影响，但其作品中却仍然鲜少出现超过三个升降号的调式，他的大多数歌剧作品都建立在 C 大调或 D 大调上。

调式的选择，在很大程度上影响了旋律的走向。

我们先来看大调音阶。拿 C 大调举例（见图 1-5），在大调音阶的音程关系中，可以找到两种音程：全音（whole step）和半音（half step）。半音是西方传统音乐中最小的音程关系（小二度），而全音的跨度正好为半音的两倍（大二度）。

当演唱 C 大调音阶时（见图 1-5），我们能够很清楚地感觉到从

mi（Ⅲ）到 fa（Ⅳ）和从 si（Ⅶ）到 do（Ⅰ）之间有很强的趋向性。这是因为这两个音程是半音关系。在所有的大调音阶中，音与音之间的音程都是"全音—全音—半音—全音—全音—全音—半音"的关系。

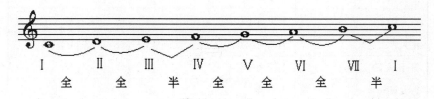

图1-5　C大调音阶音程关系

大调的色彩通常较欢快明亮。我国的国歌《义勇军进行曲》就是一首大调歌曲。

至于小调音阶，和大调音阶一样，它们都有七个音高不同的音。两者间的不同点在于小调音阶的全音半音结构（见图1-6）。

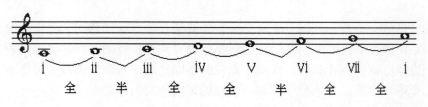

图1-6　a小调音阶音程关系

另外，和大调不同的是，每一个小调都有三种不同的表现形式：自然小调（natural minor）、和声小调（harmonic minor），以及旋律小调（melodic minor）。

自然小调就是图1-7所示的音程关系，除了调号之外，完全不加任何临时的升降记号。由于和声学导音（音阶中的第七级音）的概念，导音应该和主音相差半音，所以除了调号之外，将自然小音阶的七级音升高半音，就成为和声小调（见图1-7）。至于旋律小调，

除了调号之外，由于和声小调将七级音升高半音，六级音和七级音就会相差增二度（三个半音）了，为了方便旋律的发挥，所以在音阶上行时将六级音也升半音，给人大调的感觉。为了解决和大调相像的问题，音阶下行时会将六级音和七级音还原，成为自然小调的样子。这也被称为旋律小调（见图1-7）。

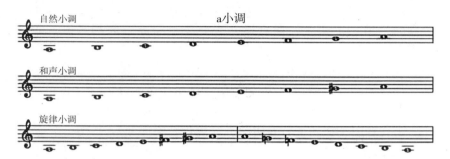

图1-7　自然小调、和声小调和旋律小调

由于音程关系和大调音阶的差别，使用小调音阶的音乐作品常常听上去较为忧郁严肃。例如，几乎所有的葬礼进行曲都是小调。作曲家们在创作一首音乐作品时，经常会利用大小调之间的差异来制造情绪和气氛上的对比。激动与肃穆，欢快与沉寂，光辉与黑暗……就像人的眼睛可以分辨色彩一样，我们的耳朵也可以通过经常性的聆听，积累在乐曲中分辨大小调的经验。

（二）主题、乐句和动机

就像我们在演讲时会有一个主题一样，乐曲也同样有主题（theme）。在20世纪之前（也就是现代的无调性音乐出现之前），尤其是古典主义时期、巴洛克时期和浪漫主义时期早期的作曲家们，通常会将最脍炙人口的主题旋律放在作品的开头，作为作品的第一主题（first theme）。大部分情况下，一首乐曲里不仅有一个主题，还会有第二主题、第三主题，等等。

而除了主题旋律，音乐（也包括主题）都是由简短的乐句（phrase）组成的。这就像我们在说话时一样，一个又一个的句子组

成了我们说话或演讲的完整内容。当不同乐句的音高和节奏相似时，音乐听上去会具有统一的感觉。相反，音高和节奏都具有对比性的乐句会让音乐富有变化，听上去就像是声部与声部之间在对话。

与乐句相比，动机（motive 或 motif）则像是组成每一句话中的词语。动机是乐句内部可划分的最小组成单位。它可以是节奏单位，也可以是一部分曲调的单位。动机一般由两个以上的音组成，也通常包含一个节拍的重音。在旋律、节奏甚至和声方面都具有一定的特点。

我们以巴赫的《d小调小提琴无伴奏组曲》为例（见图1-8），从乐曲开始到选段的第六小节的第三个十六分音符之后（黑色斜线之前），是一整个乐句。而乐曲中的动机则多种多样：有重复音动机，上行音阶动机，下行音阶动机（黑色圆圈部分），等等。

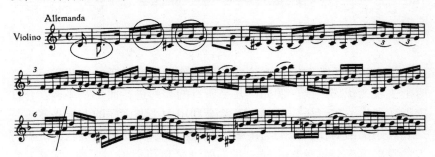

图1-8　巴赫《d小调小提琴无伴奏组曲》第二组曲选段

四、和声

通常情况下，我们听到的旋律都是有伴奏的。伴奏可以是一件乐器、多件乐器或人声。伴奏的出现，使得我们在聆听音乐时，会同时听到两个或两个以上的音。这种由两个或两个以上不同的音按一定的法则同时发声而构成的音响组合，我们把它称为和声（harmony）。早在古希腊时期，和声的概念就已被毕达哥拉斯（Pythagoras）提出。与上一部分我们提到的旋律一样，它是绝大部分西方音乐的重要组成

部分。

在讲到"音"的时候,我们曾提到过两个乐音之间在音高上的相互关系被称为音程。而三个或三个以上的音,在纵向上加以结合产生的和声关系,我们将其称为和弦(chord)。如果说音与音之间的关系构成了音程,那么音程与音程之间的关系就构成了和弦。

很多人都认为,一首乐曲中最先被创作出来的是旋律,其实不然。数百年来,人们经常在固定的和声基础上进行即兴旋律创作。远的有早已消失在历史长河中的中世纪民俗器乐音乐,近的有美国的爵士乐。在爵士乐中,钢琴经常重复演奏同一个和弦或一套和弦连接(chord progression),小号、萨克斯等乐器则会根据和弦连接即兴演奏出不断变化的旋律,与钢琴进行配合。

虽然西方古典音乐和现代的爵士、流行、摇滚等听上去有很大的区别,但我们仍然能够在其中找到一些相似的和声模式。自复调音乐出现以来,新的和弦与和弦连接模式就不断地被添加到音乐语言中,而基本的和声架构则在很大程度上保持了不变(部分20世纪音乐除外)。下面,我们将会讨论一些最基本的和声原则。

(一)协和与不协和

远在古希腊时期,人们就认为某些和声听起来具有和谐稳定的性质,而另一些和声则听起来不和谐稳定。虽然随着时间的流逝,人们对于和谐的与不和谐的声音有着不同的见解;但大体上,人们将和谐稳定的音的组合称为协和(consonance)音程或协和和弦,将不和谐稳定的音的组合称为不协和(dissonance)音程或不协和和弦。协和与不协和音程表可见表1-5。

表 1-5 协和与不协和音程表

相对协和	极协和音程	纯一度，纯八度	自然音程
	协和音程	纯四度，纯五度	
	不完全协和音程	大三度，小三度 大六度，小六度	
相对不协和	不协和音程	大二度，小二度 大七度，小七度	
	极不协和音程	增四度，减五度	
		其他增减音程（如，和声小调中的增二度）	变化音程

 不协和音程或和弦的张力能够赋予音乐向前推进达到协和音程或和弦的动力。这种从不协和到协和的结果，我们称为"解决"（resolution）。例如，当我们聆听任何一部贝多芬创作的交响曲的第四乐章时，乐章最后的结尾通常都会有一连串由弦乐或管乐齐奏的不协和和弦，引导听众来到全曲终末的最后一个主和弦——这就是解决。而当解决被延迟或被出人意料地转入另一个调式时，音乐就会制造出悬疑、惊奇和戏剧性的效果。甚至有的作曲家会利用听众们对于解决的期待来操控他们的心理，更多地使用不协和音程和或和弦，让音乐在解决前转入更加崎岖幽深的小径。而随着时代的发展，不协和和弦在调性音乐中从引导音乐前进的动力演变为用来表现悲伤、斗争和挣扎的心理或生理困境，再到 20 世纪无调性音乐中被用作形容世界和展现先锋声音效果的工具和手段；可以不夸张地说，总结不协和音程或和弦的使用，能够在一定程度上概括西方古典音乐的发展。

（二）三和弦与七和弦

 和弦的种类千变万化。有的和弦包含三个音，有的和弦包含四个音，也有的和弦包括五个、六个甚至更多个音。五个音的和弦和六个音的和弦分别被称为九和弦（ninth chord）和十一和弦（eleventh

chord），通常情况下只有爵士乐才会使用这种类型的和弦。古典音乐中最常用的就是三和弦（triad）与七和弦（seventh chord）。

1. 三和弦

顾名思义，三和弦是由三个音构成的和弦。它是最基本、最简单的和弦。其记谱方式如图1-9所示，音符上下垂直代表它们的演奏法为同时演奏。

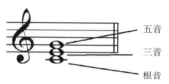

图1-9　三和弦及其构成

在图1-11中，该三和弦为C大调音阶的主和弦，是由C大调音阶中第一级（do）、第三级（mi）和第五级音（sol）组成。和弦中最低的音被称为根音（root），中间的音是三音（third），三音上方的音被称为五音（fifth）。音阶中的其他音级也同样可以构成三和弦（见图1-10）。

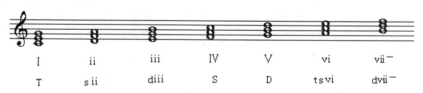

图1-10　C大调三和弦音阶

在西方音乐中，调式中和弦的标记方法有两种：一种是以音级标记为基础，是哪一级音，就用罗马数字对应的数字标记。另一种是以和弦功能的划分来标记，例如，音阶的第一个和弦是主和弦，标记就是它的英文名称首字母T。图1-10分别展示了这两种标记方法。在这里，我们不会详细探讨每一个和弦所代表的不同功能，只为大家简单解释一下音阶中最重要的两个和弦：主和弦（tonic chord）和属和

弦（dominant chord）。

主和弦是一首作品中的主要和弦，是以音阶的第一个音或是主音（音阶调式所代表的音，如 C 大调的 C、D 大调的 D）为根音的三和弦。它最稳定，也最富有终结感。在传统的调性音乐中，一首作品大多都以主和弦开始并以其结束。演奏者私下里会将这个过程形容成从家出发（从主和弦开始），经过旅程（转到其他调式），最后回家（结尾回到主和弦）。

属和弦则是以音阶的第五个音（V 或 D）为根音的三和弦。其重要性仅次于主和弦，具有强烈的被主和弦吸引的倾向。由属和弦到主和弦的关系在音乐的发展中扮演着极为重要的作用。属和弦能够产生极大的音乐张力，而这张力最后由主和弦解决。延用上文的比喻，"回家"之前的最后一段"旅程"，通常就是由属和弦构成的，全曲的倒数第二个音通常为属和弦，最后一个音为主和弦。这种从属和弦到主和弦的进行也被称为终止式（cadence），这个词既可以指代有终感的和声结构，也可以代表一段旋律的结尾。

2. 七和弦

七和弦并不是由七个音组合成的和弦，而是四个（见图 1-11）。七和弦是在三和弦的基础上再增加一个三度音。由于根音与七音的音程为七度，所以称之为七和弦。由于七和弦中出现了不协和的七度音程，所以所有的七和弦都是不协和和弦。

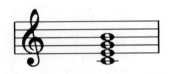

图 1-11　七和弦

调式中七和弦并不像三和弦那么常用，一般多用属七和弦和导七

和弦[①]。并且在调式中使用七和弦一般都旨在利用它的不协和的特性和紧张度,并将其与三和弦在功能、色彩、紧张度以及不协和方面形成对比,以形成调式功能上的推动力。

（三）琶音

上一部分讲到的和弦是由同时发出的几个音构成的,听上去就像"音块"一样。另外还有一种呈现和演奏和弦的方式,就是依次将和弦中的音演奏出,这种方式被称为琶音（arpeggio）或分解和弦（broken chord）。琶音可以在旋律或伴奏中出现,例如在巴赫的《无伴奏大提琴组曲》第一组曲的前奏曲（见图1-12）中,第一小节是G大调主和弦的分解和弦,第二小节是G大调下属音（第四级音,在G大调中为C）四六和弦（三和弦的第二转位）的分解和弦。

图1-12 巴赫《无伴奏大提琴组曲》第一组曲前奏曲选段

五、织体

织体（texture）是指音乐作品中声部的组合方式。在音乐作品中,我们能同时听到几层不同的音响,这些音响的性质（旋律或和声）,我们将其称为织体。这里,我们将介绍三种基本的音乐织体:单声部织体（monophonic）、复调织体（polyphonic）和主调织体

① 属七和弦为以音阶中的第五个音为根音构成的七和弦,导七和弦为以音阶中的第七个音为根音构成的七和弦。

(homophonic)。

(一) 单声部织体

顾名思义，单声部织体就是由不带伴奏的旋律构成的音乐织体。单声部(monophonic) 的本意即为"只有一个声音"。一个人唱一条旋律是单声部织体，一群人唱同一条旋律也是单声部织体。在西方古典音乐的最早期出现的格里高利圣咏（Gregorian Chant）就是单声部音乐的代表。

(二) 复调织体

同时演奏（演唱）两个或以上具有同等重要性的旋律，就产生了复调织体。复调(polyphonic) 的本意为"有多个声音"。最早的复调音乐出现在公元9世纪，奥尔加农（organum）就是其代表。复调织体增加了音乐的复杂性，拓宽了音乐的维度，大大丰富了音乐的整体效果。

不过由于在复调织体中，每个声部、每个旋律都是同等重要的，复调音乐在某些时候会让听众产生困惑——人们不知道该着重聆听哪一个声部。而且想要完全体会到数条旋律同时进行的感觉，听众需要多次反复聆听一首复调音乐：先听高声部，然后听低声部，最后分辨中间声部，这使得复调音乐对听众的音乐素养要求极高。为此，复调音乐的作曲家们会采用对位法（counterpoint），将两条或以上的旋律整合成有意义的整体。所以，复调织体也被称为对位织体（contrapuntal texture）。

模仿（imitation）是常用的复调音乐手法之一。当主声部所陈述的主题在另一声部中紧随其后出现时，后出现的那一个声部，即谓模仿（见图1-13）。我们称先出现的声部为开始声部或起句，后出现的声部为模仿声部或应句。卡农（canon）就是模仿手法中的代表技法之一。这里要注意的是，每次提起卡农，大家第一时间想到的可能都是巴洛克时期作曲家帕赫贝尔创作的作品《卡农》（*Pachelbel's Canon*）。事实上，在早期古典音乐中，所有以卡农为手法创作的作品基本上都会被冠以"卡农"的标题。卡农和模仿之间的区别是，模仿中后出现的模仿声部和先出现的开始声部可以是不同的调，而卡

农中开始声部和模仿声部的旋律必须是同一个调。

图 1-13　巴赫《平均律键盘曲集》赋格选段

（三）主调织体

主调织体是在一段音乐中，由某一件乐器或若干件乐器形成主要的旋律，其他声部处于一个相对伴奏的地位上的音乐织体。在主调织体中，旋律是主要的，这和复调音乐中每个声部都同等重要的特性完全不同。我们现在熟悉的绝大部分古典音乐，比如各种乐器的协奏曲、奏鸣曲等，大部分都是主调织体（见图 1-14）。

在图 1-14 中，我们能够很清楚地看到单簧管的部分是作品的主旋律（谱中标有"Klarinette"的部分），而钢琴主要负责为旋律伴奏（谱中标有"Pianoforte"的部分）。当然在完整的作品中，单簧管和钢琴都分别负责旋律或伴奏，并不是从头到尾一直都是单簧管负责旋律。

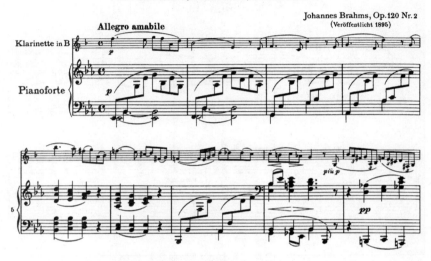

图1-14 勃拉姆斯《单簧管与钢琴的奏鸣曲》选段

第三节 表演的媒介

上面的小节里,我们介绍的都是纸面上的音乐的基本要素。在接下来的这一部分,我们会一起了解在实际表演时,音乐的演出方式。表演可分为演唱和演奏两大类,我们将分别介绍二者的演出媒介。

一、声乐

自古以来,声乐(vocal music)一直都是最为人所熟知的音乐形式之一。古希腊时期的戏剧里就有合唱内容,中世纪的基督徒们用颂唱《圣经》中诗篇的方式进行礼拜仪式,我国古代也有很多关于著名歌手的记载。直到今天,优秀的歌手(无论是美声歌唱家还是流行歌手)都是人们竞相追捧以及崇拜的对象。

人声的特性在于能够将乐音和歌词结合，通过歌手本身的演唱（从某种程度上说，歌手本身就像是一种乐器），将情绪和情感通过音乐和歌词表达出来。因此在东西方文化中，诗歌与音乐是分不开的。例如宋词本身就是一种音乐文学，它的创作、发展与流传都与音乐有着非常亲密的关系。

不过和平常的说话不同，一个人在歌唱时需要用到比说话时更宽广的音域和音量。同时，还需要运用比平时说话更多的气息控制。在唱歌时，空气使声带振动发声，音高由声带的紧张程度决定，而音色则由歌手的肺、喉咙、鼻子和嘴巴相互协调，共同决定。

一名歌手的音域和音色是由先天的生理条件和后天的训练共同决定的。通常情况下，普通人的音域（也就是从低音唱到高音的范围）大概在一个半八度左右，而职业歌手的音域则在两个八度以上。男性的声带比女性的更长、更厚，这也让男性可以歌唱的音域更低。在表1-6中，我们按照音域的高低，将女声和男声排列出来。

表1-6　女声和男声的音域对应

女声	男声
女高音（soprano）	男高音（tenor）
女中音/女次高音（mezzo-soprano）	男中音（baritone）
女低音（alto 或 contralto）	男中低音（bass baritone）
—	男低音（bass）

在不同的地区、文化甚至是不同的时代中，人声的歌唱方式和风格都是不同的。东方、西方、古典、流行、爵士、民谣、摇滚……每一种音乐的演唱方式都不一样。而将古典声乐演唱者和现代流行、摇滚等类型歌手区分开来的一点是，古典声乐演唱者在非特殊情况下一般不会使用麦克风演唱，而其他类型的歌手通常需要各类电子设备以增强音乐效果。

在西方音乐史中，声乐曾在相当长的一段时间内占据了主导地

位。这种状况一直持续到17世纪末18世纪初。有关声乐发展的历史，我们会在接下来的章节中继续阐述。

二、器乐

器乐音乐（instrumental music）在17世纪末逐渐崛起，并于18世纪成为和声乐音乐分庭抗礼的音乐形式。用来演奏器乐音乐的器具我们称为乐器（instrument）。由于不同乐器的样式和发声方式都各有不同，所以乐器的分类法也为数众多：我国有八音分类法（金、石、丝、竹、匏、土、革、木），印度有二分类法（弦乐器、气乐器），欧洲有三分类法（管乐器、弦乐器、打击乐器），等等。目前乐器学的基础分类是体鸣乐器（idiophone）、膜鸣乐器（membranophone）、气鸣乐器（aerophone）、弦鸣乐器（chordophone）和进入20世纪后才出现的电鸣乐器（electrophone）。

西方古典音乐的乐器大体上分为六类：弦乐器（string）、木管乐器（woodwind）、铜管乐器（brass）、键盘乐器（keyboard）、打击乐器（percussion）和进入20世纪后出现的电子乐器（electronic）。在这里，我们主要介绍前五种乐器种类。

（一）弦乐器

弦乐器包含小提琴（violin）、中提琴（viola）、大提琴（cello 或 violoncello）、低音提琴（double bass 或 bass）、竖琴（harp）和古典吉他（classical guitar）等。其中，小提琴、中提琴、大提琴和低音提琴这四种乐器使用琴弓（bow）发声。琴弓是一根缚有马尾毛的、稍微弯曲的木杆，演奏者通过琴弓上的马尾毛与琴弦接触发出声音。竖琴和古典吉他是拨弦乐器，通过手指拨动琴弦发声。

1. 小提琴

小提琴（见图1-15）是弦乐器家族中最受欢迎的一种乐器。它广泛流传于世界各地，在器乐音乐中占据非常重要的地位，是具有高难度演奏技巧的独奏乐器。同时，小提琴也是管弦乐团（orchestra）弦乐组中最主要的乐器，是管弦乐团的支柱。

有关小提琴起源的说法为数众多，有说起源于中国，有说起源于

亚细亚地区，也有说起源于西欧。不过有史可查的最早的小提琴是由一位住在意大利北部城镇布里细亚（Brescia）的名叫加斯帕洛·达萨洛（Gasparo da Salo，1540—1609年）的人制成的。但在同一个时期，同样位于意大利北部城市格里蒙那（Cremona）的安德烈亚·阿玛蒂（Andrea Amatil，1520—1580年），也制作了更贴近现代小提琴的乐器。自那之后的数百年来，小提琴的结构没有发生太大的改变。所以我们可以合理推测，意大利是小提琴的故乡。而阿玛蒂家族、斯特拉第瓦利（Antonio Stradivari，1644—1737年）、瓜内利（Guarneri）家族当年所制作的小提琴，现今已成了绝世珍宝。

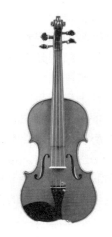

图 1 - 15　小提琴

小提琴在管弦乐团中的地位极其重要。在指挥这个职业出现之前，管弦乐团都是由第一小提琴带领的。这也是为什么直至今日，第一小提琴的首席仍然被称为 concertmaster，其他声部和乐器的首席都只是被称为 principal 的原因。

2. 中提琴

中提琴（见图 1 - 16）是弦乐家族中比较特殊的一门乐器。它是弦乐四重奏与管弦乐团中的重要组成部分，甚至有一种说法表明，中提琴，而非小提琴，是最先出现的弦乐器，它由低音维奥尔琴（viola da gamba）演变而来。但在所有的弦乐器中，它遭人"嘲笑"的频率也是最高的。

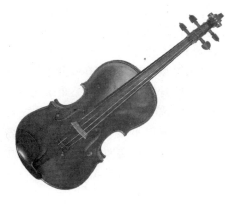

图 1 - 16　中提琴

中提琴和小提琴一样有四根弦，但它的音高要比小提琴低五度。小提琴的四根弦音高分别为 G—D—A—E（由低到高），中提琴的四根弦音高则分别为 C—G—D—A（由低到高）。历史上，有很多著名作曲家都擅长演奏中提琴，比如莫扎特就用中提琴首演了他的《降 E 大调小提琴与中提琴二重协奏曲》。然而，出于"中提琴不是一门独奏乐器"的想法，绝大多数浪漫主义时期之前的作曲家都没有留下任何中提琴的独奏曲目，直到进入 20 世纪，中提琴协奏曲的曲目才开始逐渐增加。再加上因为中提琴和小提琴的演奏方式很像，所以很多演奏不好小提琴的琴童选择"转行"成为中提琴手。这也造成中提琴在有关乐器的讽刺笑话的数量上，占有遥遥领先的地位。

不过进入 20 世纪后，作曲家们开始致力于寻找新的声音，中提琴这个一个长久以来被独奏家们忽视的乐器，走上了独奏乐器的舞台。贝拉·巴托克（Béla Bartók，1881—1945 年）、保罗·欣德米特（Paul Hindemith，1895—1963 年）、克里斯托弗·潘德列茨基（Krzysztof Penderecki，1933—2020 年）等当代作曲大师都为中提琴创作了协奏曲，在音乐界获得了广泛的关注。

3. 大提琴

大提琴（见图 1-17）是管弦乐团中必不可少的次中音或低音弦乐器。它音色浑厚丰满，擅长演奏抒情的旋律，表达深沉而复杂的感情，有"音乐贵妇"之称。

大提琴约出现于 1660 年，与中提琴相似，它也是由低音维奥尔琴演变而来的。它四根弦的音高比中提琴低八度，但音名是完全一样的。最初，大提琴也不是一门独奏乐器，它和低音提琴一起，作为三重奏鸣曲或小型管弦乐团中的低音

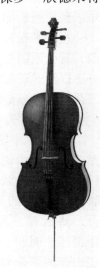

图 1-17 大提琴

通奏（basso continuo）① 存在。但进入古典时期后，首先由约瑟夫·海顿（Joseph Haydn，1732—1809 年）为大提琴创作了两首著名的协奏曲，随后贝多芬也为大提琴创作了五首奏鸣曲，他们的作品极大地影响了后世的作曲家。

另外，最初的大提琴是没有现代大提琴的尾柱的，演奏者需要用双腿夹住大提琴的琴身进行演奏。直到1845 年，比利时大提琴家阿德里安·塞尔韦（Adrien-Fransois Servais，1807—1866 年）为大提琴添加了尾柱，让演奏家在演奏大提琴时能够获得更多的支持。

4. 低音提琴

低音提琴（见图 1-18），又称低音贝斯、倍大提琴，是提琴家族中体积最大、音高最低的乐器。低音提琴是乐队音响效果的支柱，是节奏的基础。演奏低音提琴时要将琴竖立在地上，演奏者需要站立着或靠在特制的高凳上演奏。

和小提琴、中提琴和大提琴的五度定弦不同的是，低音提琴采用四度定弦，其四根弦的音高分别是 E—A—D—G（由低到高）。通常情况下，低音提琴负责管弦乐团中音响效果的基础——也就是低音部分。在大多数曲目中低音提琴都充当着伴奏的角色，极少用于独奏，但其雄厚的低音也让很多作曲家们对它青睐有加。作曲家圣-桑（Saint-Saëns，1835—1921 年）在他的《动物狂欢节》第五部分中，用低音提琴生动地塑造出了笨重、庄严的大象形象。

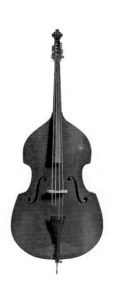

图 1-18　低音提琴

同时，由于低音提琴的拨弦声要比其他弓弦乐器更浑厚，它在爵士乐队中也担任着重要的节奏乐器。在爵士乐中，低音提琴演奏者完

① 低音通奏通常由羽管键琴与一件低音乐器（大提琴或低音提琴）组成，用来演奏基础的低音，为旋律配上和弦。

全使用拨弦演奏，而不需要琴弓。流行歌手周杰伦曾经用一首名为《比较大的大提琴》描述过在爵士乐队中的低音提琴。

5. 竖琴

竖琴（见图1-19）是世界上最古老的拨弦乐器之一，起源可以追溯到新石器时代。现代竖琴的前身乐器中最为人所熟悉的是古希腊的里拉琴（lyre），或七弦琴（见图1-22）。早期的竖琴只具有按自然音阶排列的弦，所奏调性有限。现代竖琴是由法国钢琴制造家S.埃拉尔于1810年设计出来的，有四十七条不同长度的弦，七个踏板可改变弦音的高低，能演奏出所有的调性。

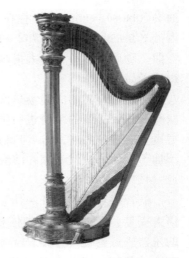

图1-19 竖琴

竖琴早在18世纪就出现在管弦乐团中了，它具有水银泻地般的美妙音色，尤其在演奏琶音音阶时更有行云流水的感觉。由于它优美的音质和丰富的意蕴，竖琴成为交响乐团以及歌舞剧中特殊的色彩性乐器。

6. 古典吉他

古典吉他（见图1-20），又名六弦琴、西班牙吉他，与钢琴、小提琴并称为欧洲的三大乐器。古典吉他这一名称并不代表其仅限于演奏古典音乐，其他不同类型的音乐风格，例如弗拉门戈、爵士乐、指弹和流行音乐都能用古典吉他演奏。作为吉他家族

图1-20 古典吉他

中的一员，古典吉他不仅是现代民谣吉他和电吉他的前身，也是所有吉他类乐器中艺术性最高、适应面最广、最具代表性的一类。

传统的古典吉他有十九个品，在指板与琴箱的结合处是第十二品。指板较民谣吉他略宽，一般采用尼龙弦或羊肠弦。由于在演奏古典吉他时通常用手指或指甲拨弦发声，不需要使用拨片扫弦，所以它没有钢弦吉他上的黑色防护板，在靠近指板的琴箱上也没有缺角，整个琴体呈"8"的形态。它的音色细腻多变、音质纯厚质朴，从演奏姿势到手指触弦都有严格的要求。

（二）木管乐器

木管乐器，顾名思义，在传统上是用木材制作的，它由管中空气柱振动发音。不过在进入20世纪之后，部分木管乐器（如长笛和萨克斯）已改为金属制作，甚至也有用塑料制作的木管乐器。

从发音原理来讲，木管乐器分为三大类：双簧类、单簧类和无簧类。将这三大类区别开来的"簧"是簧片（reed）。它是一片很薄的芦苇片，约六厘米长，随着吹入气流的振动发声。下面我们来介绍一下分别属于这三大类的较为常用的几种木管乐器。

1. 双簧类

（1）双簧管

双簧管（oboe）（见图1-21）是双簧类乐器的代表乐器。oboe一词来自法语haut（意为"高"）和bois（意为"木材"）的合成词hautbois。之所以将其称为"双簧管"，是因为它将两块簧片缚在一起，并通过簧片振动而发声。它的音质独特，在交响乐团中，它是为乐队调音的基准乐器，并且经常在其他

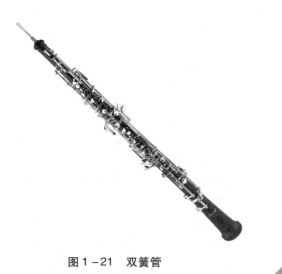

图1-21 双簧管

乐器的伴奏中以独奏的形式出现。例如在柴可夫斯基的《天鹅湖》中的白天鹅主题旋律，就是由双簧管演奏的。

相比长笛及其他木管乐器，双簧管的音色较难控制。初学者由于未能有效运气及控制嘴唇的压力，经常会发出如鸭叫般刺耳的声音；而有经验的双簧管演奏者，只要配合上下嘴唇的压力，即可控制音色，发出美妙的音色。

现今交响乐团演出前，会以双簧管奏出的 A 音（442Hz 或 440Hz）作为其他乐器调音的基础。用双簧管定调音有两种解释说法，第一种说法是在以往的乐器合奏中，旧式双簧管是最难调准音的乐器，所花的时间亦较多，所以其他乐器对音都需要向双簧管靠齐，这习惯后来便成为乐队的常规；第二种说法是，双簧管在演奏这个音高时，乐器的状况最稳定，且音色较具穿透力音量也很大声，故用来作为乐队调音的标准。

（2）英国管

英国管（德：engellisches Horn，英：English horn）（见图 1-22）也是双簧类乐器的一种，又称中音双簧管。它比双簧管的音域低五度，音色听上去也比双簧管更含蓄忧伤，经常会用来表现富有诗意的场景，或田园风光。柏辽兹《幻想交响曲》的第三乐章"牧歌"，开头的牧羊人小调就是由英国管演奏的。虽然它名为"英国管"，但与英国没有关系，而是源自德语的误译。英国管出现于18世纪初的欧洲中部地区（今波兰、捷克和德国一带），当时的双簧管外形有一定的弧度，和中世纪宗教画作上天使吹奏的号角十分相像，

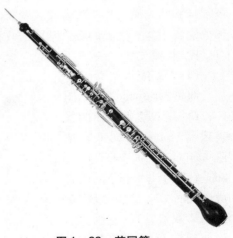

图 1-22　英国管

因而这种乐器在德语地区被称为"天使的号角"(engellisches Horn)。而意为"天使的"engellisches 一词,与意为"英国的"Englisches 一词,在发音上几乎一样,因而它在传入非德语地区的过程中被错误地理解和翻译为"英国的号角",如法语 cor anglais、英语 English horn,继而影响了从英法等语言再次译入的语言,如中文。

（3）巴松

巴松（basson）（见图 1-23）又名大管,是双簧族中的次中音与低音乐器。它的名字最初来自意大利文（fagotto）,意为"一捆柴"。它的低音区音色阴沉庄严,中音区音色柔和甘美、悠扬而饱满,高音富于戏剧性,适于表现严肃、迟钝、忧郁的感情,也适于表现诙谐的情趣以及塑造丑角形象。其最出名的乐队独奏片段有法国作曲家拉威尔的《鹅妈妈》与斯特拉文斯基的《春之祭》。

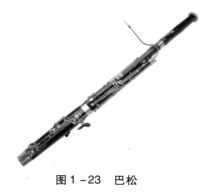

图 1-23　巴松

2. 单簧类

（1）单簧管

单簧管(clarinet)（见图 1-24）又名黑管。是整个木管乐器家族中构造最特殊的乐器,其他木管都是以开管原理发音,唯有单簧管似圆柱形,造型像长笛,但却以闭管有效音柱原理发音。

单簧管不同于双簧管。双簧管使用两个簧片夹在一起发声,单簧管使用一个簧片和笛头发声（见图 1-25）。并且单簧管是移调乐器,其内部也分为 C 调单簧管、

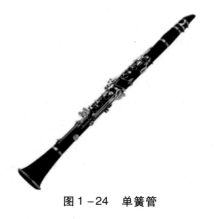

图 1-24　单簧管

A 调单簧管、降 E 调单簧管等，每一种都有不同的音色。柏辽兹就曾在他的《幻想交响曲》第五乐章中用降 E 调单簧管模仿了女巫聚会的怪诞声音。

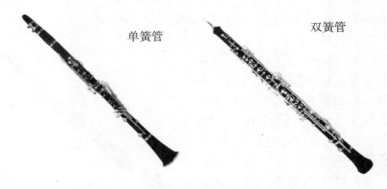

图 1-25　单簧管与双簧管笛头的区别

（2）萨克斯

萨克斯（saxophone）（见图 1-26）是一种木管乐器，但因其管体通常是用黄铜制造的，使得萨克斯管同时具有铜管类乐器的特性，这也导致它在归类上令不少人感到疑惑。它的出现相比其他木管乐器较晚，是由比利时人阿道夫·萨克斯（Antoine-Joseph Sax，1814—1894 年）于 1840 年发明的。阿道夫本人擅长演奏单簧管和长笛，他最初是想为管弦乐团设计一种比奥菲克莱德号（ophicleide）

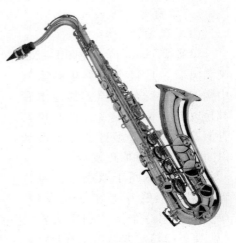

图 1-26　萨克斯

（见图1-27）更灵活，并更能适应室外演出的低音乐器。于是他将奥菲克莱德号的管身与低音单簧管的笛头相结合，在做出相应的改进后，便以自己的名字命名了这种新乐器。

图1-27　奥菲克莱德号

由于从发声原理上来看，萨克斯管和同样使用单簧片的单簧管相同（毕竟萨克斯的笛头来自低音单簧管），所以它被归类为木管乐器。又因为萨克斯在某种程度上是木管乐器和铜管乐器相结合的产物，所以在演奏技巧和音色上，萨克斯同时具备了木管乐器细腻的音色和铜管乐器巨大的音量。它是一门高灵活性、低约束性的乐器，其演奏技巧综合了木管乐器与铜管乐器，与二者相比较会更加合理与简单。

3．无簧类

（1）长笛

长笛（flute）（见图1-28）是世界上已知的最古老的乐器，也是现代管弦乐和室乐中主要的高音旋律乐器。它起源于欧洲，早期的长笛是用乔木科植物的茎制成的，竖着吹奏，

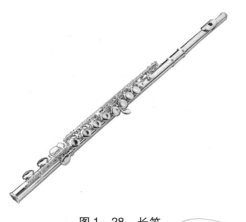

图1-28　长笛

和我国的竹笛类似；后改用木料制作，横着演奏。到了现代，长笛多由金属材质制成，比如从比较低级的黄铜、白铜，到普通的镍银合金，再到专业型的银合金，甚至到9K、14K、18K、20K、24K金和铂金，等等。

传统木质长笛的音色特点更接近于木管乐器的音色：圆润、细腻，并且音量较小；而金属长笛的音色相较而言更加明亮。一般情况下，演奏者可根据自己的爱好选择不同材料的长笛。但是乐队中的演奏员们在大部分情况下都会选择发声较亮的金属长笛，否则将会被淹没在管弦乐团其他乐器的音浪之下。

有趣的是，在古希腊时期，哲学家们讨论有关音乐的问题时经常会将长笛和竖琴的前身里拉琴放在一起比较。在本书的下一章，我们会就这一方面的内容展开讨论。

（2）短笛

短笛（piccolo）（见图1-29）的名字源自意大利文flauto piccolo，是管弦乐团中音域最高的木管乐器。值得一提的是，在记谱方面短笛虽然与长笛相同，而在实际演奏上，短笛的发音要比长笛高八度。短笛必须要长笛练习得非常好的人才可以演奏，它比长笛难吹，也比长笛的音域高，包含三个八度。尽管长笛与短笛指法相同，运唇法及其他不同之处仍需要分开学习。此外，长笛演奏者因习惯按长笛较大的按键，当按短笛较小的按键时会感到困难。由于音色尖锐、富于穿透力，有节制、审慎地使用短笛可使整个乐队的乐声更加响亮、有力而辉煌。

（三）铜管乐器

铜管乐器是一类利用气流振动

图1-29　短笛

嘴唇发音，借由吹嘴协助，导入乐器共鸣发声的乐器，也叫唇振气鸣乐器。铜管乐器改变音高有两种方式：一是通过压放按键或推拉滑管来改变管身的长度；一是由吹奏者改变嘴唇振动的发声频率。

在这里要讲解一个多数人有认知错误的知识点：辨别一门乐器是不是铜管乐器的要点并不是其在制作时所使用的材质是不是金属，而是这门乐器的发声方式。木制的铜管乐器有很多，例如木管号、蛇型管、低音角笛等；也有许多木管乐器是由金属做成，例如萨克斯风、近代的长笛等。常见的铜管乐器有小号、长号、圆号和大号。

1. 小号

小号（trumpet）又名小喇叭，有两种类型：立键式小号（活塞是上下运动的小号）和扁键式小号（活塞是旋转运动的小号），其中立键式小号（见图1-30）使用最为广泛。

图1-30　小号

小号的音色强烈锐利，声音嘹亮、清脆、高亢，具有高度的演奏技巧和丰富的表现力。它是铜管族中的高音乐器，既可奏出嘹亮的号角声，也可奏出优美而富有歌唱性的旋律。因此无论在管弦乐团、管乐团、军乐团或者大型爵士乐团中，它都是常见乐器。值得一提的是，我们常在老电影中看到的冲锋号，也是小号的一种。

2. 圆号

圆号（French horn）（见图1-31），又称法国号，是一种中音铜管乐器。圆号是音域最广的管乐器之一，目前的圆号有简单的三键式圆号，也有复杂的四键式、五键式、甚至六个活塞式圆号。虽然圆号属于铜管乐器，但其不仅能吹出铜管嘹亮的声音，还能吹出木管柔和的声音，可用于木管五重奏。

圆号的吹管细而长，弯曲构成圆形的躯干，尾部则扩大成漏斗状

的喇叭口。演奏圆号时，吹奏者经过号嘴，以双唇振动空气来发声，并以左手操作转阀式按键来改变音高；右手放进朝向右后方的喇叭口，用来调节细微的音高起伏。因此，圆号是少数以左手按键的铜管乐器。

图1-31　圆号

在音乐史上，圆号主要用于表达猎人、森林等意象，长久以来已是欧洲作曲家共有的手法，毕竟它的祖先可以追溯到三千多年前以采集和狩猎为生的人类用兽角制成的号角。后来，号角演变成了一种盘式圆形的狩猎号角，它就是圆号的雏形。在17世纪的欧洲，狩猎号角是宗教仪式、军队出征与凯旋的活动中必不可少的乐器。

从没有按键的狩猎号角到今天复杂得多键式圆号，无数乐器制造家付出了辛勤的劳动，直到现在，人们仍不断通过发展演奏技巧以及革新乐器制作材料，试图让圆号的声音更加醇厚、演奏技巧更加合理。但这仍然不能改变一个事实，就是圆号时至今日仍然是铜管家族中最难演奏的乐器。

3. 长号

长号（trombone）（见图1-32）又称拉管，是铜管家族中的次中音声部乐器，如同所有的铜管乐器，长号吹奏者以双唇振动空气来发声；而与其他使用按键的铜管乐器不同之处在于，长号吹奏者通过改变滑管的长度来改变音高。滑管以每个半音的距离为一个把位，把位与把位之间的距离大约为八厘米；

图1-32　长号

每次把滑管对外伸出一个把位的距离，就能把吹奏的音符降低一个半音。

从发声原理上看，长号可说是最接近人声的乐器；而当初长号也是被设计来替代人声，在教堂诗班里支持男声声部。长号的历史可追溯到 15 世纪，由中世纪的萨克布（sackbut，意为"推拉"）演变而来。其在 17 至 18 世纪时多用于教堂音乐和歌剧的超自然场面中。到了 19 世纪，由于贝多芬在他的交响曲中使用了长号，长号正式成为管弦乐团中的固定乐器。

4．大号

大号（tuba）（见图 1-33）又称低音大号，是管弦乐团中音域最低的铜管乐器。它的起源相对较晚，于 1835 年被德国人魏普莱西特（Wilhelm Wieprecht，1802—1872 年）发明，前身是蛇形号（serpent）和前文提到过的奥菲克莱德号。其音色极度厚重，在乐队中担当最低音声部（就像弦乐家族中的低音提琴）。为了携带方便，演奏者通常使用背带把大号抱在胸前演奏。

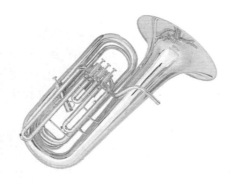

图 1-33　大号

（四）键盘乐器

1．羽管键琴

羽管键琴（harpsichord）（见图 1-34），又名拨弦古钢琴、大键琴。其起源于 15 世纪末的意大利，后来传播到欧洲各国。羽管键琴在形制上与现代的三角钢琴相似，但和现代钢琴不同的是，羽管键琴的琴弦是用羽管拨奏而不是用琴槌敲击。

当羽管键琴的琴键按下时，琴身里特制的、可转动的拨子拨动琴弦；当琴键放开时，拨子在经过琴弦时不再拨动；当琴键静止时，制

音器会阻止琴弦继续振动，使其发不出声响。因此，羽管键琴只有在当琴键被按下时才能发出声音，琴键放开后它就不会再产生任何回音了。而且演奏者不能通过调整手指对于琴键的力度来改变音乐的强弱。这在巴洛克时期是可以接受的，因为那时的音乐并没有严格地追求强弱对比。但随着海顿、莫扎特和贝多芬等古典时期的音乐家们开始创作情感越来越丰富的音乐作品，羽管键琴被可表达音乐强弱的钢琴取代，逐渐退出了音乐史的舞台。而如今，因为几乎没有为羽管键琴而创作的现代作品，它只有在演奏古乐时才被重新提起。

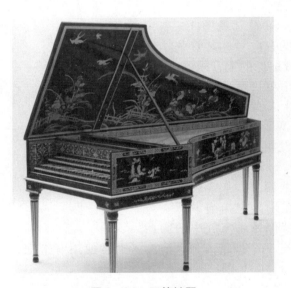

图1-34　羽管键琴

2. 钢琴

钢琴（piano）（见图1-35），英文全称为pianoforte，在意大利语中意为"弱"（piano）和"强"（forte）。因为这件乐器既能发出弱音，又能发出强音，才得到这样一个极为形象的名字。后来，人们将表示强音的forte略去，只保留表示弱音的piano，并将此叫法沿用至今。

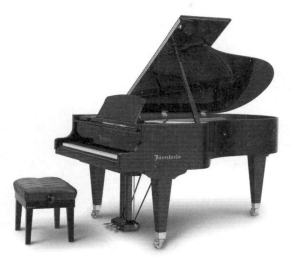

图 1-35　钢琴

钢琴的前身有羽管键琴和击弦古钢琴（clavichord）。击弦古钢琴（又称小键琴）在 15 世纪便已出现。外观虽然和羽管键琴一样，但并不是拨弦发声，而是用槌子敲弦发声的。这种装置和近代的钢琴相似，只是装置较为简陋，音量较弱，音色也不太明亮。巴赫的《哥德堡变奏曲》就是为击弦古钢琴创作的。

18 世纪初，欧洲大陆音乐迅速发展，音量弱小的拨弦古钢琴已不能满足当时音乐家们的需要。一位为佛罗伦萨美第奇家族服务的意大利乐器制作师巴尔托洛奥·克里斯托福里（Bartolomeo Christofori，1655—1731 年）以拨弦古钢琴为原形，制作出一架具有强弱音变化的古钢琴。他在钢琴上采用了击弦古钢琴以弦槌击弦发音的机械装置，代替了过去拨弦古钢琴拨动琴弦发音的机械装置，使弹奏者得以通过手指触键来直接控制声音的变化。而随着时间的推移以及音乐家们对于新音乐的不断探索与推动，钢琴也逐渐由最初的六十个键发展为现在的八十八个键（五十二个白键，三十六个黑键）。

一个有趣的事实是，中文之所以将 piano 翻译成"钢琴"，是因

为在鸦片战争后,外国商人们在向中国大量出口倾销包括钢琴在内的各类商品时,向中国人宣称这是由"钢"制作的琴,所以从那以后,人们便开始习惯性地将 piano 称为"钢琴"了。

3. 手风琴

手风琴(accordion)(见图1-36)在欧洲的起源与中国有关。1777年,中国民族传统乐器"笙"由意大利传教士阿莫依特(Joseph-Marie Amiot,1718—1793年)神父传入欧洲,随即便在欧洲开始出现了一些手风琴的前身乐器,但它们大都没能在历史中留下印记。真正用手拉的风琴是由德国人德里克·布斯曼(Friedrdch Buschman,1805—1864年)制造的。后来,奥地利人西里勒斯·德米安(Cyrillus Demian,1772—1847年)在布斯曼的基础上,集当时手风琴的各种前身乐器之大成,成功地改良并创制了世界上第一架被定名为 accordion 的乐器。

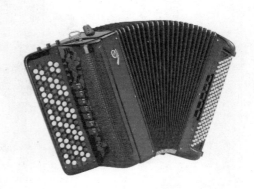

图1-36 手风琴

一架手风琴就是一个小型乐队。它不仅能够演奏单声部的优美旋律,还可以演奏多声部的乐曲,更可以如钢琴一样双手演奏丰富的和声。除了独奏外,也可参加重奏演出。加之音高固定,易学易懂,携带方便,因此,手风琴适合不同年龄的演奏者演奏,也是一种非常适合随时随地拿出来演奏的乐器。

4. 管风琴

管风琴(pipe organ 或 organ)(见图1-37)是历史最为悠久的大型键盘乐器,距今已有两千余年的历史。它是风琴的一种,但二者的发声方式不同,风琴是通过踩脚踏踏板,鼓动风力吹动乐器内的簧片振动发声,管风琴则是靠铜制或木制音管来发声。管风琴在演奏时的音量极大,气势雄伟,其音量在演奏时足以使整个教堂回响着乐

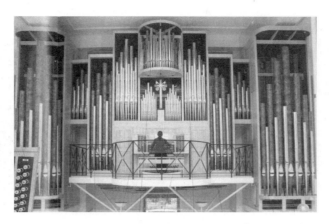

图 1-37 管风琴

声。它甚至可以模仿管弦乐器的效果，演奏具有丰富层次感的音乐。

公元前 246 年，古罗马工程师亚力山大的克特西比乌斯（Ctesibius of Alexandria，前 285—前 222 年）制造的水压式管风琴（hydraulis）是现代管风琴的鼻祖，该词取自希腊语的"水"（hydro）和"管子"（aulos）。不过水压式管风琴体积极小，直到 5 世纪末，管风琴的体积才扩大为房间般大小，并引入教堂。

到了中世纪，欧洲几乎每个小镇的教堂中都拥有或大或小的管风琴，能够在著名的大教堂中担任管风琴师，也是音乐家们引以为傲的荣誉。约翰·塞巴斯蒂安·巴赫在巴洛克时期最出名的身份并不是作曲家，而是一名技巧高超的管风琴演奏家。他的第一份工作就是为一座离他家乡不远的城市的教堂测试新的管风琴。直到今天，管风琴依然有着其他任何乐器都无法比拟的辉煌音响效果。它是最具宗教色彩的乐器，也是最容易让人感知到自身渺小的乐器。电影作曲家汉斯·季默（Hans Zimmer）在电影《星际穿越》中所创作的电影音乐就是用管风琴演奏的，用来描述宏大而广阔的宇宙场景。

（五）打击乐器

1. 马林巴

马林巴（marimba）（见图 1-38）是木琴的一种。其发声方式是

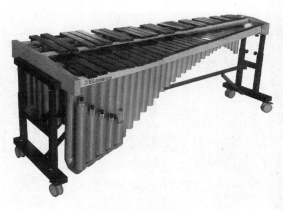

图1-38 马林巴

将木制琴键置于共鸣管之上,以琴槌敲打产生旋律。其琴键较木琴阔,音域较广,音色冰凉,并且有较多种特殊打法。马林巴大约在17至18世纪传入拉丁美洲,成为印第安人的乐器。后经改良,成为流行在世界各地的旋律性打击乐代表乐器。

1894年,危地马拉的音乐家塔多模仿钢琴琴键的排列,为马林巴加上了半音琴板,以便演奏新的作品。后来,墨西哥人又创造了高音马林巴和大型马林巴。前一种有五十块琴板,音域达五个八度,由三人演奏;后一种共七十八块琴板,音域达到六个半八度,由四人演奏,主旋律演奏者左右手各执两锤,其他人一手执一锤。马林巴音色美妙,效果出色。

早期的马林巴大多在乡村、部落及宗教仪式上演奏。但随着马林巴自身的不断完善,它的应用场合和演奏曲目也日趋广泛。如今的马林巴在管弦乐团和打击乐重奏组中拥有重要的地位,其与其他打击乐器的合作效果可以媲美大型乐队。可以说,马林巴在打击乐领域里的地位相当于小提琴在弦乐器里地位。

2. 小军鼓

小军鼓(snare drum)(见图1-39)又称小鼓、响弦鼓,是一种把响弦(snare,或名响线)横置在鼓面的打击乐器。它常出现于军

乐队、管弦乐团、管乐团等，以一线谱或者低音谱记谱。

小军鼓的前身是军队里使用的边鼓。直到 19 世纪，军队演奏小军鼓还是按口授的传统方法，直到后来小军鼓被加入管弦乐团，小军鼓的演奏者们才开始使用小军鼓专属的乐谱。到了 20 世纪的现代作品中，通常会要求小军鼓发出特殊的声音，这让小军鼓的演奏法不再局限于敲击鼓面，而可以通过敲鼓边、用手指敲击、使用非标准的鼓槌或钢刷敲击等方式演奏。

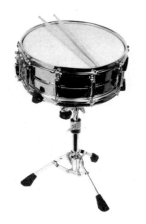

图 1-39　小军鼓

小军鼓的鼓面以前是用羊皮制成的，暴露在潮湿环境下鼓皮容易松弛，而造成音色的改变，因而现大多为塑胶制。小军鼓的鼓身呈圆桶状，普遍使用木材（如核桃木、枫木制成），或者金属制。小军鼓的响弦，是以多条细密螺旋状金属线所组成的，平时响弦锁上时，是紧贴着下鼓面的，鼓声具有穿透性；而放掉响弦时，它会离开下鼓面，鼓声会变成类似通通鼓（tom-tom drum）的声音。此外，小鼓独有的滚奏（一种常见的演奏方式，拥有类似机关枪的连续声音）声音，也是响弦所赋予的。

3. 大军鼓

大军鼓（bass drum）（见图 1-40）也叫大鼓。它两端扁平，鼓面使用羊皮，看上去像一个大桶。鼓边周围装有螺丝，通过调整螺丝的松紧，鼓皮的松紧也会得到调整。大鼓的发音低沉宏大，力度变化范围极大。以极强的力度演奏时，可表示

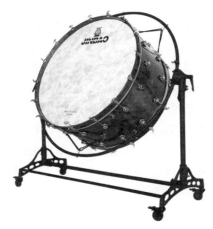

图 1-40　大军鼓

炮击、雷鸣、战争、狂热等气氛；以极弱的力度演奏时，则能产生表达神秘、庄严等情绪的声音。

4. 定音鼓

定音鼓（timpani）（见图1-41）是一种由古代战争时的战鼓演变而来的膜鸣乐器。巴洛克时代后期，定音鼓开始在乐队中使用，自古典时期起已成为常规化的乐器，亦成为整个交响乐团中的一个重要乐器。

图1-41　定音鼓

定音鼓在7世纪已经有文献记录，西班牙神学家圣依希多禄在他的百科全书著作《词源》（*Etymologiae*）中提及过定音鼓。现代的定音鼓皆为单面鼓，鼓体为开口半球体形状，球体以铜铸造，末端留有小孔；鼓面则以兽皮、塑胶薄膜等为主要制材，并镶于金属框架内。鼓体半空置于支架上，在架的底部装有脚踏机械装置，可以通过提升或下降，带动鼓体的内部装置去调节鼓膜的松紧度来调节音高。

定音鼓的原形是阿拉伯的纳加拉鼓，约13世纪后期传入欧洲，15世纪用于军乐队，1475年在教堂中开始使用定音鼓。定音鼓是最早进入乐队的打击乐器，它出现在1675年吕利的歌剧《迪茜》的乐队中。18世纪末至19世纪20年代的作曲家经常改变鼓的音高来配合乐队的调性，尤其是在贝多芬的作品里，他的创作巩固了定音鼓在乐队中不可替代的地位。

5. 木琴

木琴（xylophone）（见图1-42）的历史可以追溯到公元前2000年，一些学者认为木琴源自中国唐代的方响（由十六块铁板依音高顺序排列而成，敲击发声）。14世纪时有这件乐器的文字记录，16世纪时由非洲的奴隶带入欧洲及拉丁语系国家。直到1874年，木琴终于首次出现在西方的交响乐团——圣－桑的《骷髅之舞》（*Danse Macabre*）。20世纪以后，木琴不再是点缀，很多作品中的旋律部分开始由木琴担任。

图1-42　木琴

6. 颤音琴

颤音琴（vibraphone，简称vibes）（见图1-43），是打击乐器的一种，类似木琴，但琴键为金属（通常为黄铜或铝合金）所造。琴键下设有共鸣管，最特别之处乃在各支管顶上加装了能转动的扇叶，并且连接至琴身旁的马达。当通电及开关开启后，扇叶便能转动，导致共鸣管不断被开合。当敲打琴键时，声波震动空气传入共鸣管，扇叶打开时便能扩音及增加回音，扇叶关闭时音波则被阻挡，能进入共鸣管的音波大幅减少，所产生的共鸣和回音也较少。最终便产生出忽

响忽暗的音色，颤音琴的名称由此而来。另外，颤音琴一般都附有踏板，令琴键不会被止音垫止震，以延长发音。

图1-43　颤音琴

颤音琴于1922年由一间位于美国印第安纳的鼓生产商所发明。最初是打算为爵士乐和新兴的电影音乐发明一件能演奏旋律的敲击乐器，但很快，颤音琴也被运用于管弦乐团中，因为它的音色比钟琴柔和，较易与其他乐器融合。

颤音琴有数十支不同长度和厚度的金属琴键，琴键以键盘乐器的方式排列，琴键按音高排列在琴架上：长而阔的琴键音色较低，排在左边；短而窄的，排在右边。

7. 大锣

一些历史学家认为，大锣（Tam Tam）（见图1-44）在公元前两千多年以前就在

图1-44　大锣

东南亚国家被人们使用，据记载，公元 500 年在缅甸和西藏地区已经存在这种乐器。爪哇、越南、缅甸、老挝等国的历史学家认为中国是这件乐器的发源地。到目前为止，这件乐器已经有着数百年或更长的历史，它不仅在庆典、婚丧中使用，在传统乐队中也是不可缺少的乐器。不单单在亚洲，自 1790 年被莫扎特写入作品《女人心》后，锣就已成为欧洲管弦乐中不可缺少的乐器。尤其在 19 世纪以来的管弦乐作品中，大锣常被用到。

8. 镲

镲（cymbals）（见图 1－45），起源于亚洲，在远古时代被用在宗教仪式中。公元前 800 年在埃及已有镲，但欧洲在中世纪时才出现相关记录。镲在 17 世纪进入乐队，但并没有保留多久，直到 18 世纪才再次回到乐队中，并一直保留至今。

图 1－45　镲

9. 管钟

管钟（orchestra bells）（见图 1－46）的确切起源至今未明，但它在全球很多民族古老的文化中都有提及。西方文献记载，管钟的第一次使用并不是出于音乐的用途，而是用于宗教仪式或魔术表演。现在交响乐团中管钟的

图 1－46　管钟

样式是在19世纪80年代确立的，其音色近似教堂里的钟声。

10. 铃鼓

铃鼓（tamborine）（见图1-47）源于古罗马时期，在中世纪的欧洲是一种很常见的乐器，尤其流行于民间。到中世纪后期，铃鼓被用于乐队中。1775年格鲁克在他的歌剧《伊菲姬妮在奥利德》中用了这件乐器，铃鼓首次进入交响乐团中。到19世纪时，使用铃鼓的乐队作品多了起来，但是它经常用来表现西班牙或吉卜赛的音乐风格。直到20世纪，铃鼓才应用得更加广泛，除表现地方色彩外，还经常用来增强节奏或达到特殊的音乐效果。

图1-47 铃鼓

11. 钢片琴

钢片琴（glokenspiel）（见图1-48）来自德国，最早的样式出现在中世纪，类似于一套小的、有音高的钟类乐器。16世纪时，钢片琴改用了像钢琴一样的键盘，演奏起来容易很多。17世纪末，它的键盘改用钢制材料，这种材料更容易

图1-48 钢片琴

调音和保持音准。在 1791 年莫扎特的歌剧《魔笛》中，钢片琴首次出现于交响乐团中。

12. 三角铁

三角铁（triangle）（见图 1-49）通常被认为起源于 14 世纪的欧洲，不过在此之前就有类似的梯形的乐器，其直到 1589 年才确立了三角的形状，并因而得名。在 18 世纪，三角铁被土耳其军乐团引入，1770 年后进入管弦乐团，在海顿、莫扎特等的作品中都有出现。

图 1-49　三角铁

13. 响板

响板（castenets）（见图 1-50）是一种由菲尼基人发明的乐器，它的记载最早可追溯至公元前 1000 年。后来响板被西班牙人传承并发展，成为西班牙的文化遗产。响板出现在交响乐团里，多用于表现带有西班牙色彩的音乐。例如比才的《卡门》、卡贝尔的《西班牙狂想曲》等。

图 1-50　响板

14. 牛铃

牛铃（cowbell）（见图1-51）起源于游牧民族，牧民为了在动物迁移时更容易了解动物的行踪而在动物的脖子上挂了铃。虽然这种铃挂在不同的动物身上，但都称为"牛铃"。很多作曲家在作品中都使用了这件乐器，如马勒的《第六交响乐》《第七交响乐》。

图1-51 牛铃

第四节 音乐作品的体裁

20世纪之前，作曲家们在创作一首音乐作品时，都会使用一个基本的结构来将它定义为某一种音乐体裁（genre）。当然，音乐作品的体裁并不死板，就像世界上不可能存在两首结构完全相同的交响曲一样，作曲家们只需要让作品的大概结构符合该类别的定义。下面，我们就来简单地介绍一些古典音乐中最基本、最常见的音乐作品类型。

一、赋格

在前文的复调织体部分，我们已经简单了解了赋格的结构。赋格（fugue）这个词来自拉丁语单词fuga，意为"追逐"。赋格的基础是严谨的对位法，是复调音乐的集大成者，它在巴洛克时期经由巴赫之手达到了巅峰。

赋格的特点是多个声部（至少两个）共同表现同一个主题旋律。乐曲开始时，以单声部形式贯穿全曲的主要音乐素材被称为主题（episode），与主题形成对位关系的称为对题（answer）。之后该主题及对题可以在不同声部中轮流出现，主题与主题之间也常有过渡性的

乐句作音乐的对比。赋格可以为一种乐器而作，也可以为几个乐器而作，还可以为声乐而作。

巴赫是赋格作品的代表作曲家，他未完成的遗作《赋格的艺术》（*The Art of Fugue*）是赋格作品中的一座里程碑。这部作品集包含了十四首赋格和四首卡农，展示了从最简单到最复杂的对位法。同时，由于作品集中所有的赋格都是 d 小调，巴赫使用了非常多的作曲技法来让音乐变得不无聊。巴赫创作《赋格的艺术》的本意是将此书当作教授复调音乐与创作赋格的教科书，但同时，这部作品集也是巴赫对于巴洛克时期复调音乐的总结与升华。

二、奏鸣曲

奏鸣曲（sonata）源于意大利语 suonare，意为"发出声音"，特指一部包含多个乐章的器乐音乐作品。最初，在文艺复兴甚至更早的时期，奏鸣曲只是一个用来将器乐音乐与声乐音乐区分开的音乐术语。很多协奏曲（concerto）和序曲（overture）等器乐音乐类型也被包含在奏鸣曲的范围内，甚至直接被冠以"奏鸣曲"的标题（事实上，早期音乐的分类极为模糊，少数包含声乐声部的器乐作品也被定名为奏鸣曲）。到了巴洛克时期，音乐类型得到进一步的划分，协奏曲等其他器乐类音乐脱离了被笼统称为"奏鸣曲"的阶段，而奏鸣曲本身也得到了细化：一种被称为"教堂奏鸣曲"（意：sonata de chiesa，英：church sonata），结构是"慢—快—慢—快"四个乐章；另一种被称为"室内乐奏鸣曲"（意：sonata da camera，英：sonata for chamber ensemble），由多个舞曲乐章组成。教堂奏鸣曲，就是我们现在所熟知的奏鸣曲的前身。

17 世纪后，三重奏鸣曲（trio sonata）成为奏鸣曲的主流。演奏一部三重奏鸣曲需要两个独奏乐器以及低音通奏共同组成，因而演奏三重奏鸣曲实际上需要四位演奏者。不过随着主调音乐的兴起，三重奏鸣曲逐渐被独奏奏鸣曲（也就是现在我们熟悉的奏鸣曲）所取代。与此同时，奏鸣曲式（sonata form）也成为一种流行的作曲结构。需要注意的是，奏鸣曲是一种音乐体裁，奏鸣曲式是作曲结构，二者切

不可搞混。奏鸣曲式可大致分为三部分：呈示部（exposition）、发展部（development）、再现部（recapitulation）。

在呈示部中，作曲家会呈现作品的主题。通常会有两个主题作为对比（也有只有一个主题的情况），第一主题是作品的主调性，第二主题会移调以展现主题之间的对比。两个主题之间会有一个过渡段（bridge）将其连接。当两个主题呈现完毕后（有些作品中也存在第三主题），会有一个快速的尾声（coda 或 codetta）将音乐引入下一部分，即发展部。

进入发展部后，作曲家会更深入地发展和探索主题所拥有的可能性。其表现形式多为移调（在早期古典时期，通常是从主调移至属调）、拆解和拓展主题等。最后，在不同调式和情绪的堆积下，作品回到最初的主题与最初的调式，进入再现部。

再现部是整首作品的高潮。音乐回归主题，在整合发展部对于主题的探索和发展之后，在最后的一个尾声中完结全曲。奏鸣曲式是音乐史上最常用的几种作曲结构之一，横跨巴洛克、古典、浪漫三大时期，就连很多协奏曲、序曲、交响曲等音乐体裁都会采用奏鸣曲式的结构。

三、协奏曲

协奏曲（concerto）源于意大利语的 concertare，是指由一件或多件独奏乐器与管弦乐团共同演奏的，通过互相交换主题展示独奏乐器音乐性及技巧的音乐体裁。通常情况下，一首协奏曲分为快—慢—快三个乐章，管弦乐团的作用是为独奏演奏者伴奏。不同织体间的交互与对话能够更好地呈现、发展和突出音乐的主题。

协奏曲的前身是大协奏曲（concerto grosso 或 grand concerto）。它起源于意大利，是以当时流行的，也是我们刚刚提到过的三重奏鸣曲为基础改进而来的。和我们现在熟知的，只有一名独奏家的协奏曲不同，大协奏曲中有一小群独奏者，他们被称为主奏部（concertino），乐队的部分则被称为协奏部或全奏部（ripieno）。乐曲由这两部分间轮流演奏，以一问一答的形式交替进行，形成对比、呼应和组合。

大协奏曲在巴洛克时期盛极一时，几乎每个作曲家都写这个体裁的音乐，其中最负盛名的是阿尔坎格罗·科莱里（Arcangelo Corelli，1653—1713年）。这位作曲家与小提琴演奏家是巴洛克时期少有的只创作器乐音乐的作曲家。不过大协奏曲虽然源于意大利，却是在德国作曲家的手中达到了顶峰。巴赫创作的六首《勃兰登堡协奏曲》（*Brandenburg Concertos*）是最受欢迎的，也是最常被演奏的大协奏曲。

　　在大协奏曲蓬勃发展的同时，只有一个独奏家的协奏曲形式也在快速发展。首先创作独奏协奏曲体裁的作曲家是意大利人朱塞佩·托雷利（Giuseppe Torelli，1658—1709年），他根据返始咏叹调（da capo aria）的格式独创了回归曲式（ritornello form），该词在意大利语中意为"小小的回归"。具体表现为在协奏曲的快乐章中，作品最开头的音乐主题会在整个乐章中重复出现。在托雷利之后，安东尼奥·维瓦尔第（Antonio Vivaldi，1678—1741年）将独奏协奏曲发扬光大，其一生创作了超过三百五十首协奏曲，其中最有代表性的协奏曲是《四季》（*Four Seasons*）。整部作品分为四套协奏曲，每一套协奏曲根据一首描写对应季节的十四行诗而作。

　　17世纪末18世纪初，大协奏曲式微，独奏协奏曲占据了主流。海顿、莫扎特、贝多芬、勃拉姆斯等著名的作曲家们都创作了传世经典的协奏曲作品。进入20世纪后，作曲家们重新发掘出大奏鸣曲这一格式，巴托克创作出经典的《交响曲协奏曲》（*Concerto for Orchestra*）。他将传统的乐曲格式与他独特的创作风格结合在一起，将管弦乐团中的每一个声部都当作独奏声部，让管弦乐团中的每一种乐器都得到了站在聚光灯下的机会。

四、小步舞曲与谐谑曲

　　直到18世纪晚期，小步舞（minuet）都是欧洲贵族们最喜爱的舞蹈。小步舞源于法语的menuet，意为"小"与"秀丽"，是一种在城堡舞会中常见的优雅舞蹈，其小而轻盈的舞步暗合了贵族阶级中"有教养"的理念。法王路易十四是一名对舞蹈极度痴迷的国王，也

是他最先将小步舞从法国民间引入宫廷，引发了全欧洲小步舞的流行。而作为为舞蹈伴奏的小步舞曲，也成为欧洲最流行的舞曲之一。

小步舞曲是一种三拍子的舞曲。其结构为三段式曲体：minuet—trio—minuet。第一部分是小步舞曲的主体部分，在演奏完第一部分后进入 trio。trio 在小步舞曲中是一部由三种乐器演奏的比小步舞曲稍快的乐段（随着音乐的发展，trio 不再局限于三种乐器，但这个部分的名称一直都没有改变）。在演奏到 trio 的尾声时，乐曲结尾会有"*da capo*"或是"*D. C.*"的记号，其意为"回到开始"，乐曲会再次回到小步舞曲部分，将它再演奏一次，直到小步舞曲部分结束，无须再演奏 trio 部分。

法国大革命后，贵族阶级的逐渐消亡使得小步舞不再流行。不过小步舞曲则被作曲家们用到了奏鸣曲或是交响曲的第三乐章。19 世纪，由于交响乐的规模越来越大，小步舞曲逐渐无法承载作曲家们对于交响乐的创作理念和结构规划。于是谐谑曲（scherzo）应运而生。其结构和小步舞曲一样，也是 scherzo—trio—scherzo 的三段式结构。不过和优雅的小步舞曲不同的是，谐谑曲拥有更多的情绪上的急速变化以及更加活跃急切的节奏。虽然 scherzo 该词在意大利语中意为"玩笑"，但作曲家们都会忽视其字面意思，顶着"谐谑"的名字，创作严肃的音乐。贝多芬是第一个在交响乐中将小步舞曲更换为谐谑曲的作曲家。而后来的作曲家们在用谐谑曲取代小步舞曲的同时，也会创作独立的、名为"谐谑曲"的音乐作品。

五、交响曲

交响曲（symphony）源于希腊语 sumphnia，意为"和谐的声音"，是一种规模庞大、音响丰富、色彩绚丽、富于戏剧性和表现力的大型管弦乐套曲。它能够通过种种音乐形象的对比和发展来揭示社会生活中的矛盾冲突和人们的思想心理、感情体验。[①]

① 钱亦平、王丹丹：《西方音乐体裁及形式的演进》，上海音乐学院出版社 2013 年版，第 333–341 页。

早期的交响乐是从意大利的歌剧序曲演化而来的，只有三个乐章。我们现在熟悉的四个乐章的交响乐格式是由曼海姆管弦乐团于18世纪中叶确定下来的，其速度顺序为快—慢—稍快—快。第一乐章激动而富有戏剧性，其结构通常为奏鸣曲式。第二乐章抒情柔和，有时候是奏鸣曲式，有时候是ABA结构或变奏曲式。第三乐章在海顿、莫扎特和早期贝多芬（《第一交响曲》与《第二交响曲》）的交响曲中是小步舞曲格式，贝多芬从他的《第三交响曲"英雄"》后开始使用谐谑曲格式，浪漫主义时期的作曲家们有时会将第二乐章和第三乐章的格式互换（例如舒曼的《第二交响曲》，第二乐章为谐谑曲，第三乐章为慢板）。第四乐章则通常是活泼、激昂而辉煌的快乐章。

在贝多芬之前，大部分交响乐的各个乐章都是相互独立的，有自己的主题。海顿的很多早期交响乐就算把第三乐章替换成他其他交响乐的第三乐章（特指在海顿伦敦时期之前的交响乐作品），也并不影响观众对于音乐的理解。不过自贝多芬《第五交响曲"命运"》之后，交响乐的乐章与乐章之间的联系得到加强，更多的作曲家们开始将交响乐当作一个完整的整体来进行创作，由此衍生出了浪漫主义时期的两大音乐流派：绝对音乐（absolute music）与标题音乐（program music），相关内容我们会在本系列教材的第二册中继续讲述。

六、交响诗

交响诗（symphonic poem 或 tone poem）是歌剧和交响乐这两种思维形式相互渗透和结合的产物。它是由管弦乐团演奏的单乐章交响曲，其内容往往改编自文学、绘画、历史故事和民间传说等，是浪漫主义时期标题音乐的主要体裁之一。

由于交响乐在浪漫主义时期已经成为绝对音乐的主要体裁之一，标题音乐一方就必须拥有属于自己的新的乐曲体裁。于是格式更自由、更加契合标题音乐风格的交响诗应运而生。它出现在1848年，弗朗兹·李斯特（Franz Listz，1811—1886年）是第一个使用"symphonic poem"这个名词的作曲家。

虽然交响诗是单乐章作品，但它也有用于区分情绪、剧情、思想和氛围的不同的部分。和交响乐规整的结构不同，交响诗在结构上更加自由，更贴合浪漫主义思想和当时的先锋派作曲家们（他们也是标题主义音乐的忠实拥趸）将不同艺术的创意结合在一起的理想。交响诗的创作者们经常会在诗歌、文学、绘画、雕塑等其他艺术形式中寻找灵感，比如李斯特《第一号梅菲斯特圆舞曲》的灵感源自歌德的诗剧《浮士德》，柏辽兹《罗密欧与朱丽叶》的灵感源自莎士比亚的同名戏剧，而沃尔夫的《米开朗基罗诗篇》，顾名思义源自米开朗基罗的诗作，等等。同样的，在民族音乐兴起的19世纪，表达热爱自然与热爱国家的主题也在交响诗中出现，这让有着比交响乐结构更加灵活的交响诗成为19世纪最受欢迎的创作体裁之一。

七、艺术歌曲

艺术歌曲（德：lied，英：art song），是西方室内乐性质的一种声乐体裁，是对欧洲18世纪末至19世纪初盛行的抒情歌曲的通称。其特点是歌词多采用著名诗歌，曲调表现力强，侧重表现人物的内心世界，钢琴伴奏占有重要地位，并与演唱共同构成一个音乐曲调织体，反映诗人与作曲家内心深处高雅向上的艺术境界、艺术情趣和艺术志向。①

艺术歌曲早在18世纪初期就已得到初步发展。海顿、莫扎特和贝多芬都曾创作过优秀的艺术歌曲，德国诗人约翰·沃尔夫冈·冯·歌德（Johann Wolfgang von Goethe，1749—1832年）的抒情诗和戏剧就曾被不止一次地被改编成歌曲和音乐。但由于古典主义时期的诗歌和文学主张"限制"与"规则"（这一点和古典时期的音乐理念也很类似），所以直至18世纪末，法国大革命后新思想传遍欧洲，不同国家的诗人们开始创作歌颂自然与表达更加细腻情感的诗篇时，浪漫主义风潮才逐渐兴起。

① 谭春艳：《艺术歌曲演唱与伴奏二度创作解析》，吉林大学出版社2018年版，第1页。

奥地利作曲家弗朗兹·舒伯特（Franz Schubert，1797—1828 年）被称为"歌曲之王"，他在短暂的一生中，创作了超过六百首艺术歌曲。他善于将人物、情节、自然景色用音乐语言结合在一起，同时也会在钢琴伴奏中根据诗歌的灵感引出不同的音乐形象和意境，从而创作出独具特色的作品。例如其改编自歌德叙事诗的《魔王》（*Erlkönigs*），用极具戏剧化的音乐表现出了一位父亲在暴风雨的夜晚中骑着马带着生病的孩子狂奔回家，途中孩子却遭到了魔王引诱的故事，是艺术歌曲这一音乐类别中的代表作品。

与此同时，法国作曲家艾克托尔·路易·柏辽兹（Hector Louis Berlioz，1803—1869 年）的声乐套曲《夏夜》确立了法国艺术歌曲的体裁。意大利作曲家焦阿基诺·罗西尼（Gioacchino Rossini，1792—1868 年）、葛塔诺·多尼采蒂（Gaetano Donizetti，1797—1848 年）和文森佐·贝里尼（Vincenzo Bellini，1801—1835 年）因为都擅长创作使歌唱家能够充分发挥其声音特点的作品，而被称为"美声学派"作曲家。

欧洲的三大主要流派——德、法、意的艺术歌曲，有同样高雅的艺术品质，也有各自不同的特色：德国艺术歌曲就像德意志民族性格中表现得那样严谨规矩，法国艺术歌曲就像法兰西民族性格中表现的那样充满了浪漫性格和鲜明的色彩，俄罗斯艺术歌曲就像俄罗斯民族性格中表现的那样热情奔放。我们从各国作曲家创作的艺术作品风格上，可以看出艺术歌曲各种不同风格的地域特征都与民族的性格、语言密切相关。[1]

八、歌剧

歌剧（opera）最初的灵感源于古希腊的戏剧。16 世纪末，意大利佛罗伦萨有一群人文主义学者组成了名为"卡梅拉塔同好社"（Camerata）的团体，目的是复兴古希腊的舞台表演艺术，有史以来

[1] 岳炳丽、谭瑞文、殷菡若：《美声唱法的科学理论与实践探索》，中国商务出版社 2018 年版，第 189–190 页。

的第一部歌剧就从这里诞生。作曲家雅各布·佩里（Jacopo Peri，1561—1633年）取材于古希腊神话，创作了名为《达芙妮》（*Dafne*）的歌剧，在当时获得了好评。然而，《达芙妮》由于年代久远而失传，真正意义上留存于世的第一部完整歌剧是佩里创作的另一部歌剧《尤丽狄茜》（*L'Euridice*），这部歌剧至今仍有在演出。而第一部真正意义上获得巨大成功的歌剧作品，是克劳迪奥·蒙特威尔第（Claudio Monteverdi，1567—1643年）的《奥菲欧》（*L'Orfeo*）。该剧讲述了希腊神话中的音乐天才奥菲斯（Orpheus，中文或译为俄耳甫斯）前往冥界拯救其妻子的故事。

歌剧的出现，使音乐、戏剧、舞台、布景结合在一起，是那个年代的贵族阶级们最钟爱的活动之一。当然，随着时间的推移和贵族阶级的衰落，歌剧逐渐从只有上流社会才可以欣赏的娱乐活动走进平民百姓的生活。甚至可以这样说，直到20世纪，在电影这门艺术出现之前，歌剧一直都是欧洲各个阶级民众最喜爱的艺术形式与娱乐活动。

有关歌剧的发展历史，我们会在接下来的章节中详细介绍。

九、夜曲及其他特性曲

夜曲（nocturne）是一种简短、抒情、构造简单而自由的器乐作品体裁，是浪漫主义时期音乐独有的产物。其词来源于法语，最初出现在名为"沙龙"（salon）的文人们的夜间聚会中。作曲家们用这个词作为曲目的标题，意为唤起人们对于夜晚的想象和迷思。首位使用《夜曲》这个标题的作曲家名为约翰·菲尔德（John Field，1782—1837年），他在1814年创作了一系列多愁善感、简单朴素的抒情小品。后来，波兰作曲家弗里德里克·弗朗索瓦·肖邦（Fryderyk Franciszek Chopin，1810—1849年）在菲尔德的基础上深化和丰富了夜曲这一乐曲体裁，使之更具戏剧性和表现力。

夜曲之所以被归类为特性曲（character piece）这种体裁中的一种，正是因为它符合特性曲意在表现一种情绪或画面，或是由作曲家自由发挥想象力的定义。其他的特性曲包括但不限于狂想曲（rhap-

sody）、随想曲（caprice）、间奏曲（intermezzo）、小品（bagatelle）、幻想曲（fantasia）、船歌（barcarolla）等。它们除了拥有情绪上的共同点以外，在结构上通常也是三段式结构（ABA form），即第一段与第三段情绪近似，中段和前后两段形成对比。

十、现代作品

在前人的基础上将音乐的概念推入尚未有人抵达的领域，是巴赫、莫扎特、贝多芬、勃拉姆斯、瓦格纳、马勒等音乐家们一直在做的事情。正如贝多芬不再创作只为献给上帝的音乐，勃拉姆斯不愿一辈子都重复创作"贝多芬第十交响曲"，瓦格纳想要将所有的艺术综合在一起，创造属于德国乃至世界的新的音乐神话体系。到了现代，音乐家们在创新领域给出的答案是无调性音乐（atonal music）。虽然21世纪仍然有作曲家们在坚持创作有调性音乐，但更多的作曲家们选择了无调性音乐这种更加自由、想象力更加丰富、可能性近乎无限的音乐类型。

虽然从严格意义上说，所有在现代被创作出来的作品才能被称为现代作品（contemporary music），但在古典音乐中，这个词在通常情况下都特指20世纪之后直到现今的所有音乐类别。在20世纪，由于浪漫主义音乐已经可以看到尽头，古典音乐产生了很多分支。作曲家们开始解构调性音乐。法国作曲家克劳德·德彪西（Claude Debussy，1862—1918年）分解了调性音乐中的大小调概念，破坏了和弦的功能与和声中不协和—协和（解决）的路径，让声音的"颜色"凌驾于和声指向性之上，创造了印象主义（Impressionism）的风格。阿诺尔德·勋伯格（Arnold Schoenberg，1874—1951年）则彻底颠覆了调性音乐，开创了无调性音乐和表现主义（Expressionism）的先河。在无调性音乐中，没有调性音乐具有的调式与和声指向性，也没有协和音和不协音的差异；音阶中的12个音完全平等，没有主和弦与正三和弦体系，任何组合均可构成和弦。这是对传统音乐最彻底的反叛，同时也给部分听众造成了"现代音乐非常难听"的刻板印象。

在现代音乐中，由于调式都被分解，曾经的乐曲体裁和结构也被

众多作曲家们摒弃，直到21世纪才重新被逐渐找回。① 不同的"主义"多如牛毛，每一位在新时代享有盛誉的作曲家都有其对于音乐的新概念。对于古典音乐而言，这是新的时代，甚至在某种意义上可以算是"疯狂"的时代。在这个时代中，音乐不再试图讲述故事，而是试图直观地给人感官上的冲击，挑战人们对于声音的概念，甚至可以以任何形态存在。德国作曲家卡尔海因兹·斯托克豪森（Karlheinz Stockhausen，1928—2007年）创作过一首《直升机四重奏》，他让一组弦乐四重奏的成员带上可以听见彼此的耳机，分别坐上四架直升机，在飞行的直升机上一边演奏一边喊出乐谱上标注的要喊出来的音。

音乐，也真正脱离了调式、结构、旋律、和声等前面我们提到过的一切形式和体裁，踏进了一个自由、全新且未知的领域。部分听众无法接受听上去像是"毫无逻辑的噪音"的现代音乐，但正如文艺复兴时期的人接受不了巴洛克时期的音乐，古典主义时期的人认为浪漫主义时期的音乐毫无规则和美感可言一样，对于现代音乐的评判并不在当代，而是在未来。我们应该用开放的眼光看待它，并且在力所能及的范围内，尝试去理解它。

① 21世纪有一部分作曲家试图重拾调性音乐，但不是主流，也不存在一个完整的时间线或发展轨迹。

第二章　古希腊时期

第一节　音乐在东西方的起源

自人类出现后，音乐，或者说唱歌，就作为一种表达感受的方式，进入了人类的社会生活。人类通过哀鸣表达悲伤，咆哮表达痛苦，大笑表达喜悦，颤音表达恐惧。这种唱歌的行为，甚至还早于语言的形成。

当语言出现后，这些唱歌的声音和语言结合起来，就从一种只能粗略表达个人感受的方式，进化成为一种能够表达出更精细、更敏感的情感的方式。人类开始通过加重或是用不同的演唱方式突出歌曲中的某一段或某一句，来达到仅凭语言无法达到的效果。这就是声乐音乐的诞生。

后来，我们的祖先开始不满足于单纯的唱歌，打击乐器、吹奏乐器以及弦乐器随即被发明出来。尼安德特人在五万年前开始制造乐器，原始人生活过的洞穴中有骨笛、象牙制的吹奏乐器等遗留器物。音乐开始在人类文明中扮演着越来越重要的角色，它出现在神话中，出现在祭祀礼仪中，出现在节日庆典中……巧合的是，几乎是在同一时期，代表东方文明源头的中华文明和西方文明源头的古希腊文明都将音乐视为治理国家和教化国民的一大法宝。

周朝是中国历史上一个音乐高度发达的时期，周朝的历代君王都对音乐予以高度重视，实行"礼乐治国"。这一点从孔子的一些言论中就可以得到论证。孔子认为，音乐是完善人身修养的重要手段，人身修养应该"兴于诗，立于礼，成于乐"（《论语·泰伯》）。而在古希腊时期，人们同样认为音乐中蕴含的道德观可以对国民的精神世界造成影响，多位哲学家在关于如何治理国家和进行哲学思辨的著作中

都提及音乐。我们将在后文一一为大家介绍。

第二节 古希腊的音乐文明

在西方，声乐音乐统治了从古希腊到文艺复兴时期的音乐史。这并不代表在文艺复兴之前除了声乐音乐没有其他类型的音乐存在，而是因为声乐音乐是保存得最完整、数量最多的音乐类别。

西方古典音乐，指源于欧洲并在欧洲和北美发展延伸的音乐艺术。不过欧美传承至今的大部分艺术形式，如果追根溯源，都会追溯到地中海区域，也就是古希腊与罗马地区。音乐也源自古希腊与罗马这两个早期文明。从神话体系到民间实践，我们在古希腊文明的方方面面都能找到音乐的影子。（见表2-1）

表2-1 古代音乐与历史年表

年份	事件
公元前约2600年	半音阶在中国确立
公元前约582年	毕达哥拉斯诞生；古希腊皮提亚竞技会（Pythian Games）开始举行文艺比赛活动
公元前约551年	孔子诞生
公元前380年	柏拉图创作《理想国》（Republic）
公元前330年	亚里士多德创作《政治学》（Politics）
公元前70年	诗人维吉尔（Virgil）诞生

在希腊神话中，音乐有着神圣的起源。音乐的发明者和实践者是神话中的神与半神：阿波罗（Apollo）、安菲翁（Amphion）和俄耳甫斯（Orpheus）。他们的音乐具有魔力，能够治愈人的疾病，抚慰人们的精神和灵魂，甚至创造奇迹。

同时，在古希腊的社会生活中，音乐也占据着重要的地位。古希腊的哲学家相信音乐可以影响人的道德观（ethos），他们认为音乐是

世界规律和本源的一部分，能够引导人在道德上的行为和举止。毕达哥拉斯认为，数学定理与乐律规律一样，操控着宇宙中可见与不可见的世界的规律。他甚至认为人类的灵魂也是由和谐（in harmony）的数学关系所产生的，而音乐则可以穿透灵魂，恢复人本身在被创造出来时与这个世界同根同源的和谐（harmonia）。这也是为什么在希腊神话中，传奇的音乐家们甚至能够通过音乐改变物理规律，例如俄耳甫斯可以用他的音乐感动石头，让冥王准许他去地府将他的妻子带回人间。

所以在古希腊的教育系统中，音乐作为思想家、哲学家们认为与灵魂相关的事物，占据了公民教育中非常重要的部分。里拉琴（见图2-1）是每一个希腊公民接受教育时都必须掌握的乐器，在参加吟诗会等活动时，公民们需要一边弹奏里拉琴，一边吟诵诗歌。同时，里拉琴也是太阳神阿波罗的代表。

在古希腊，虽然人们喜欢和常用的乐器有很多种，但公民们最常使用的乐器有三种：里拉琴、基萨拉琴（kithara 或 cithara）和阿夫洛斯管（aulos）。基萨拉琴（见图2-

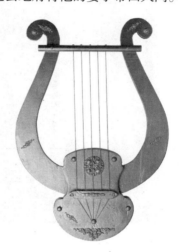

图2-1　里拉琴

2）同样与太阳神阿波罗有关，它是里拉琴的"升级版"，体积更大，弦更多，也需要用比弹奏里拉琴更高超的技术去演奏。有学者认为，我们现在所熟知的吉他，就是从基萨拉琴演变而来的。基萨拉琴在古希腊重大的祭祀和庆典中都有着重要的作用，如皮提亚竞技会（Pythian Games，古希腊四大周期性赛事之一，规模仅次于奥林匹克竞技会，是古希腊人祭献太阳神阿波罗等神灵的一项重要活动）中文艺比赛的第一部分，就是基萨拉演奏者的表演和比赛。

阿夫洛斯管（见图2-3），则是一门与酒神（Dionysus）相关的乐器。它是最早的簧类乐器，样式有单簧也有双簧。它也会在皮提亚

竞技会的文艺比赛中出现。此外，在雅典的酒神节（Dionysian Festivals）中，阿夫洛斯管也会用来为敬献给酒神的希腊悲剧伴奏。索福克勒斯（Sophocles，前495—前406年）、欧里庇得斯（Euripides，前480—前406年）创作的经典古希腊悲剧都曾在酒神节上和乐伴奏演出过。

图2-2 《阿波罗与七弦琴》（Apollo Citharede，雕塑，梵蒂冈博物馆）

图2-3 女子吹奏阿夫洛斯管（罐画，大英博物馆）

同时，古希腊也发展出了简单的音乐理论和有关艺术（包括音乐）本质的学说。最早的和声概念是由毕达哥拉斯提出，现代的音、音程、音阶、中古调式等概念均来自古希腊。从德谟克利特（Democritus，约前460—前370年）以来，古希腊哲学家们对艺术起源的主流观点为模仿说（Doctrine of Imitation，又译作"再现说"），即艺术根源于对现实世界的模仿和再现，艺术的本质重在再现。该观点在亚里士多德的著作中得到完善，并影响了包括贝多芬在内的众多东西方作曲家们，直至现代。例如贝多芬在《第六交响曲"田园"》的第四乐章"暴风雨"中，用定音鼓和弦乐的震音（tremolo）等技法真

实地再现了一场暴风雨的形象，就是认识模仿说概念的最好例子。

然而，音乐教育虽然是古希腊公民教育中的重要一环，但古希腊的哲学家们却在对待不同类型或调式的音乐（或者由不同乐器演奏出的音乐）上表现得相对保守。无论是柏拉图（Plato，前427—前347年），还是亚里士多德（Aristotle，前384—前322年），都在其著作中强调音乐教育重要性的同时，对由特定调式的音乐，或是由笛子或由管乐乐器演奏的音乐表示不能接受。

苏格拉底（下简称苏）：那么什么是挽歌式的调子呢？告诉我，因为你是懂音乐的。

格劳孔（下简称格）：混合利底亚调、高音的利底亚调，以及与此类似的一些音调属于挽歌式的调子。

苏：那么我们一定要把这些废弃掉，因为它们对于一般有心上进的妇女尚且无用，更不要说对男子汉了。

格：极是。

苏：再说，饮酒对于护卫者是最不合适的，萎靡懒惰也是不合适的。

格：当然。

苏：那么有哪些调子是这种软绵绵的靡靡之音呢？

格：伊奥尼亚调，还有些利底亚调都可说是靡靡之音。

苏：好，我的朋友，这种靡靡之音对战士有什么用处？

格：毫无用处，看来你只剩下多利亚调或弗里几亚调了。

苏：我不懂这些曲调，我但愿有一种曲调可以适当地模仿勇敢的人，模仿他们沉着应战，奋不顾身，经风雨，冒万难，履险如夷，视死如归。我还愿再有一种曲调，模仿在平时工作的人，模仿他们出乎自愿，不受强迫或者正在尽力劝说、祈求别人，——对方要是神的话，则是通过祈祷，要是人的话，则是通过劝说或教导——或者正在听取别人的祈求，劝告或批评，只要是好话，就从善如流，毫不骄傲，谦虚谨慎，顺受其正。就让我们有这两种曲调吧。它们一刚一柔，能恰当地模仿人们成功与失

败、节制与勇敢的声音。

阿得曼托斯（下简称阿）：你所需要的两种曲调，正就是我刚才所讲过的多利亚调和弗里几亚调呀。

苏：那么，在奏乐歌唱里，我们不需要用许多弦子的乐器，不需要能奏出一切音调的乐器。

阿：我觉得你的话不错。

苏：我们就不应该供养那些制造例如竖琴和特拉贡琴这类多弦乐器和多调乐器的人。

阿：我想不应该的。

苏：那么要不要让长笛制造者和长笛演奏者到我们城邦里来？也就是说，长笛是不是音域最广的乐器，而别的多音调的乐器仅是模仿长笛而已？

格：这很清楚。

苏：你只剩下七弦琴和七弦竖琴了，城里用这些乐器，在乡里牧人则吹一种短笛。

格：我们讨论的结果这样。

苏：我们赞成阿波罗及其乐器而舍弃马叙阿斯（森林之神，代表情欲，所用乐器为长笛）及其乐器。我的朋友，这样选择也并非我们的创见。

　　…………

苏：曲调之后应当考虑节奏，我们不应该追求复杂的节奏与多种多样的韵律，我们应该考虑什么是有秩序的勇敢的生活节奏，进而使音步和曲调适合这种生活的文辞，而不是使这种生活的文辞凑合音步和曲调。①

以上选段出自柏拉图的《理想国》，我们可以看到，柏拉图在用于教授音乐的调式选择上，态度相当保守。而其弟子亚里士多德，虽然从某种程度上驳斥了柏拉图关于严格限制音乐调式的想法——

① 柏拉图：《理想国》，郭斌和、张竹明译，商务印书馆2020年版，第105–107页。

人们研习音乐，目的大都在于娱乐，但是在从前，音乐所以列为教育的一门是基于比较高尚的意义的。我们曾经屡次申述，人类天赋具有求取酬劳服务同时又愿获得安闲的优良本性；这里我们当再一次重复确认我们全部生活的目的应是操持闲暇。勤劳和闲暇的确都是必需的；但这也是确实的，闲暇比勤劳更高尚，而人生所以不惜繁忙，其目的正是在获致闲暇。那么，试问，在闲暇的时刻，我们将何所作为？总不宜以游嬉消遣我们的闲暇。如果这样，则"游嬉"将成为人生的目的（宗旨）。这是不可能的。游嬉，在人生中的作用实际上都同勤劳相关联。——人们从事工作，在紧张而又辛苦以后，就需要（弛懈）憩息；游嬉恰正使勤劳的人们获得了憩息。所以在我们的城邦中，游嬉和娱乐应规定在适当的季节和时间举行，作为药剂，用以消除大家的疲劳。游嬉使紧张的（生命）身心得到弛懈之感；由此引起轻舒愉悦的情绪，这就导致了憩息。闲暇却是另一回事：闲暇自有其内在的愉悦与快乐和人生的幸福境界；这些内在的快乐只有闲暇的人才能体会；如果一生勤劳，他就永远不能领会这样的快乐。人当繁忙时，老在追逐某些尚未完成的事业。但幸福实为人生的止境（终极）；惟有安闲的快乐出于自得，不靠外求，才是完全没有痛苦的快乐。……

于是，显然，这里须有某些课目专以教授和学习操持闲暇的理性活动；凡是有关闲暇的课目都出于自主而切合人生的目的，这就实际上适合于教学的宗旨，至于那些使人从事勤劳（业务）的实用课目固然事属必需，而被外物所役，只可视为遂生达命的手段。所以，我们的祖先把音乐作为教育的一门，其用意并不是说音乐为生活所必需——音乐绝不是一种必需品。他们也不以此拟于其它可供实用的课目……音乐的价值就只在操持闲暇的理性活动。①

① 亚里士多德：《政治学》，吴寿彭译，商务印书馆1965年版，第410-411页。

并深化了对于音乐概念的理解——

> 人们把睡眠、酣饮和音乐——舞蹈〔此处指观舞〕也尽可一并列入——看作都是可凭以消释劳累、解脱烦虑的事情。另一可能的看法是认为,有如体育训练可以培养我们的身体那样,音乐可以陶冶我们的性情,俾对于人生的欢愉能够有正确的感应,因此把音乐当作某种培养善德的功课〔柏拉图的理解〕。还有第三种可能的看法是认为音乐有益于心灵的操修并足以助长理智。①

但他在有关音乐的教育意义和方法上,尽管在出发点上略有不同,还是与柏拉图大致保持了一致。

> 其一,不要教学生们学习在职业性竞赛中所演奏的那些节目;其二,更不要教学生尝试近世竞赛中以怪异相炫耀的种种表演,这类表演竟被引入现行的教育课程,实属失当。……
> 由上述那些论点,我们也可以推断,对乐器应该选取怎样的种类。笛不该引用到儿童音乐教育中;我们还得避免那些需要高技巧的其它乐器,例如基萨拉琴等。凡授与学生们的乐器应当是对音乐方面以及其它学术方面能够助长聪明、增进理解的乐器。又,笛声仅能激越精神而不能表现道德品质;所以这只可吹奏于祭仪之中,借以引发从祀者的宗教感情;在教育方面这是不适宜的。……
> 这样,我们就乐器及其所需的技巧而言,实在应该摒弃任何专业的训练方式。所谓职业训练,其本意就在使学徒们可以参加演奏竞赛。在公开演奏中,乐人的操作并不着意在自己身心的修养,而专心取悦于他们面前庸俗的听众,这些听众实际上追逐着一些鄙薄的欢娱。所以我们认为登场演奏,总是佣工(乐工)

① 亚里士多德:《政治学》,吴寿彭译,商务印书馆1965年版,第416页。

的能事，不是自由人的本分。①

由此可见，虽然古希腊是西方古典音乐的发源地，但其对音乐教育的态度在一定程度上持保守态度。尤其是柏拉图，在他的思想中，音乐的政治性和功能性要远大于音乐本身给人带来的感受，这在很大程度上影响了欧美甚至西方世界对于音乐的看法。将音乐与政治混为一谈的例子从古至今比比皆是。如莫扎特在创作《费加罗的婚礼》时曾遭遇来自皇室的阻力；又如纳粹曾将瓦格纳的歌剧和贝多芬的交响曲作为巩固德意志民族主义精神的支柱，并封杀一切与之意义相悖的音乐艺术，阿诺德·勋伯格、贝拉·巴托克、保罗·欣德米特等一众20世纪先锋作曲家为了保全性命，不得已逃亡至美国。而在二战结束后，美国为了在全球范围内竖立文化霸权形象，大力推广勋伯格等现代无调性作曲家的作品（在绘画艺术上则推广以波洛克为代表的现代派画家），使得艺术被迫与政治绑定，在弘扬艺术与艺术品本身价值的同时，留下了一丝阴影。

截至目前，大约有四十五首或完整或残缺的古希腊音乐作品留存于世，年代大约分布在公元前5世纪到公元前4世纪即古希腊古典文明时期。目前已知最早的完整的古希腊时期的音乐作品（同时也是世界上现存最古老的完整音乐作品）叫作《塞基洛斯的墓志铭》（*Epitaph of Seikilos*）。这首作品大约创作于公元1世纪，旋律和歌词都刻在一座石柱上，是塞基洛斯为其妻子所立的墓碑（见图2-4）。

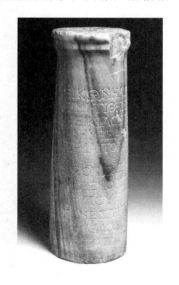

图2-4 《塞基洛斯的墓志铭》（石碑，丹麦国家博物馆）

① 亚里士多德：《政治学》，吴寿彭译，商务印书馆1965年版，第426—429页。

在石柱的上部，刻有古希腊文题字："Εἰκὼν ἤ λίθος εἰμί. τίθησί με Σεικίλος ἔνθα μνήμης ἀθανάτου σῆμα πολυχρόνιον."意为：我是一块墓碑，一个标识，塞基洛斯将我安放在此处，作为不朽的纪念。石柱歌词上方是用古希腊字母及符号标记的曲调（见图2-5），石柱上的古希腊文字歌词及中文翻译为：

Ὅσον ζῇς φαίνου　　　　　只要你活着就快乐吧，
μηδὲν ὅλως σὺ λυποῦ　　　完全不要有丝毫忧愁，
πρὸς ὀλίγον ἔστι τὸ ζῆν　　生命只能短暂地存在，
τὸ τέλος ὁ χρόνος ἀπαιτεῖ.　时间索要着它的结局。

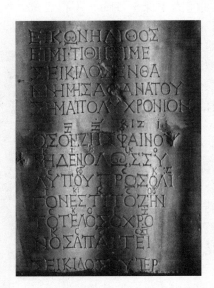

图2-5 《塞基洛斯的墓志铭》的歌词与曲调

在图2-5中，我们可以清楚地看到，在古希腊时期，没有具体的记谱法来记录音乐，只有在歌词上方用古希腊字母和符号标记的简略的曲调。这种模糊的标记无法确定音高、节奏、旋律，以及乐句的开始与结尾，如果乐曲像大部分古希腊歌曲那样有器乐伴奏，也会是

以即兴的方式演奏的。由此我们可以推测，在没有明确记谱法的情况下，古希腊的音乐作品大部分是使用口口相传的方法传承下来的。这可能也是只有四十五首音乐作品从古希腊时期保存至今的主要原因。

通过上述的介绍与分析，我们能够确定古希腊时期的音乐中有三个特点：一是旋律和诗歌和歌词之间拥有紧密的联系；二是音乐家们以口口相传的方式演奏和教授音乐，而不是通过记录和阅读乐谱；三是哲学家们将音乐视为一种与自然相通的和谐的系统与规律，这种规律可以用来影响和指导人类的行为。这些从古希腊音乐中流传下来的文化与特点，我们会在接下来的西方音乐发展史中再次与它们相遇。

第三章 中世纪时期

第一节 基督教的兴起

被亚历山大大帝（Alexander the Great，前356—前323年）征服后，希腊在公元前146年成为罗马帝国（Roman Empire）的一个行省。亚历山大大帝曾是亚里士多德的学生，他在征服希腊后将希腊的文化和思想传遍了他所征服的领土。于是在公元1世纪到2世纪罗马帝国最鼎盛的时期，每一座罗马城市的艺术、建筑、音乐、哲学等文化中都蕴含着希腊文化中的各种元素。甚至许多罗马皇帝都为音乐艺术的发展做出过贡献，著名的"暴君"尼禄（Nero，37—68年）自身就是一名音乐家，并热衷于参加音乐比赛。不过随着3世纪至4世纪罗马帝国的衰落和分裂，其文化艺术也随之一起消逝在历史的长河中。中世纪（Medieval，476—约1450年）也由此开始。

在罗马帝国衰落的同时，一股新兴的力量则在缓慢地兴起。这股新兴力量在罗马帝国分裂前成功成为欧洲精神文化的代表，并将对欧洲文化的绝对统治维持了上千年。它就是基督教会。

基督教最初是犹太教的分支，发端于公元1世纪罗马帝国统治下巴勒斯坦地区的犹太团体。最初的基督徒既参加犹太集会，也参加基督教私下的集会。在公元300年前，信仰基督教在罗马帝国是一件非常危险的事情。尤其是在戴里克先（Diocletianus，244—312年）的统治时期（284—305年），其对基督教的镇压和对教徒的迫害十分残酷。然而随着其子君士坦丁一世（Constantinus Ⅰ Magnus，272或274—337年）的即位，基督教的地位发生了彻底的改变。

据传，君士坦丁一世在和他的死敌马克森提乌斯（Maxentius，278—312年）战斗时，在天空中出现了带有标语"你将凭此标记获

胜"（in hoc signo vinces）的燃烧十字架。君士坦丁一世将十字架绣在军旗上，部队也装备了刻有基督名字的盾牌，他最终于312年击败马克森提乌斯，以胜利者的姿态进入罗马城。紧接着第二年，君士坦丁一世签署了著名的《米兰敕令》（Edict of Milan），宣布罗马帝国境内有信仰基督教的自由，发还已经没收的教会财产，并承认了基督教的合法地位。后来在392年，狄奥多西一世（Theodosius the Great，约346—395年）正式将基督教定为罗马国教。基督教会也开始仿照罗马帝国的制度建立听命于罗马教首们（那时还没有"教皇"的概念）的主教教区和等级制度，直到公元600年，东西罗马帝国全境已全部信仰基督教。唯一的区别是在罗马帝国分裂为东西两部分后，教会也随之分裂，东罗马帝国的教会称自己为东正教会（Eastern Orthodox Church），西罗马帝国的教会称自己为天主教会（Catholic Church）。

自此，在基督纪元的第一个一千年里，西方音乐史不可避免地成为基督教礼拜仪式音乐的历史。纵然在这漫长的年代中必然存在丰富的世俗音乐，但由于缺乏记谱法的记录，几乎没有留存下来。只有拥有正式记录，并通过一代代僧侣口口相传与文字记述的教堂圣咏保存了下来。

就像古希腊的哲学家们对音乐抱有警惕的态度一样，早期的教会首领与神学家们同样对音乐持保留态度。但和古希腊的哲学家们主要关注音乐教育的做法略有不同的是，早期教会的神学家们否定的是"音乐可以是一种单纯的供人欣赏的艺术形式"这一在我们看来理所应当的观点。

柏拉图曾阐述过一个观点：所有美丽的事物都是用来提醒人们神性与完美的存在，而不是用来沉溺于简单的感官享乐。基督教早期的神学家们支持这个观点，并基于此发展出了基督教最初的关于艺术的神学理念。圣奥古斯丁（Saint Augustine，354—430年）就曾在他著名的《忏悔录》中用了整整一章的篇幅来表达他对于艺术和各种感官享受（包括音乐）的忧虑和感触。我们将圣奥古斯丁对于音乐的忏悔引用如下：

声音之娱本来紧紧包围着我，控制着我；你解救了我。现在对于配合着你的言语的歌曲，以优美娴熟的声音唱咏而出，我承认我还是很爱听的，但不至于留恋不舍。这些歌曲是以你的言语为灵魂，本应在我心中占比较特殊的席位，但我往往不能给它们适当的位置。有时好像给它们过高的光荣：听到这些神圣的歌词，通过乐曲唱出，比不用歌曲更能在我心中燃起虔诚的火焰。我们内心的各式情感，在抑扬起伏的歌声中找到了适合自己的音调，似被一种难以形容的和谐而荡漾。这种快感本不应使神魂颠倒，但往往欺弄我；人身的感觉本该伴着理智，驯顺地随从理智，仅因理智的领导而被接纳，这时居然要反客为主地超过理智而自为领导。在这方面，我不知不觉地犯了错误，但事后也就发觉的。

..........

但回想我恢复信仰的时期，怎样听到圣堂中的歌声而感动得流泪，又觉得现在听了清澈和谐的歌曲，激动我的不是曲调，而是歌词，便重新认识到这种制度的巨大作用。

我在快感的危险和具有良好后果的经验之间真是不知如何取舍，我虽则不作定论，但更倾向于赞成教会的歌唱习惯，使人听了悦耳的音乐，但使软弱的心灵发出虔诚的情感。但如遇音乐的感动我心过于歌曲的内容时，我承认我在犯罪、应受惩罚，这时我是宁愿不听歌曲的。[①]

不过在圣奥古斯丁的时代，基督教会还并没有发展出一个统一的、固定的教堂礼拜仪式。欧洲各地仍然有着很多不同的礼拜仪式，例如莫萨拉比克礼拜仪式、凯尔特礼拜仪式、高卢本土礼拜仪式、拜占庭礼拜仪式等，这也意味着每种教堂礼拜仪式都有不同的教堂圣咏。直到6世纪末，教皇格里高利一世（Gregory Ⅰ，540—604年，590—604年在任）时期，罗马教会圣咏的发展才取得了极大的进步

① 奥古斯丁：《忏悔录》，周士良译，务印书馆2015年版，第230-231页。

和统一。我们今天所称的格里高利圣咏,就是由此而来。

第二节 基督教的礼拜仪式

当基督教被定为罗马帝国国教时,整个西欧的宗教生活面貌就被彻底改变了。数量巨大的罗马帝国公民响应《米兰敕令》成为正式基督徒,狂热信徒们的精神需求已经不能够被普通的基督教会所满足。其中,为数众多的信徒们选择了远离社会的隐居苦修生活。

我们要知道,公元5世纪的隐居生活并不是在山清水秀的湖畔盖上一座木屋颐养天年(或许再养上一只狗)这么惬意的事情,而是在气候恶劣的自然环境中寻一处洞穴,以仅供一人继续生存的最低标准过活。即使如此,隐居苦修的普及程度也很快达到了极限:几乎每一个能被人找到的洞穴中都有隐士居住。为了确保隐士们最基本的生存条件,在尝试过各种方法后,我们熟悉的修道院制度出现了。

西方修道院制度的创始人是圣本尼迪克特,也称努西亚的圣本笃(Saint Benedict of Nursia,480—547年),他也是一名隐修士,不过在隐居期间,他吸引了很多信徒,成为一个修行团体的精神领袖。作为领袖,他开始尝试对这个团体的生活进行规范和管理。在520年左右,他和他的追随者们在卡西诺山(Monte Cassino)建立了著名的修道院,并在此完善了《圣本笃规章》。而"僧侣"(monk)一词,则由最初的隐士,渐渐开始指代居住在一起的,拥有共同信仰并分享信仰生活的群体。

《圣本笃规章》规定了修道院生活的各个方面,而对于音乐而言,这一规章最重要的规定是确立了圣课制度(Office Hour 或 Canonical Hour)。八种圣课每日按顺序先后施行:午夜后申正经(Matins)——破晓赞美经(Lauds)——早上六点晨经(Prime)——上午九点辰时经(Terce)——正午午时经(Sext)——下午三点申初经(Nones)——傍晚晚课经(Vespers)——睡前夜课经(Compline)。每一种圣课仪式都包括吟诵圣经中的《诗篇》(*Psalms*)和演唱交替圣咏(antiphon)。交替圣咏通常会在吟诵《诗篇》前后由僧侣们演

唱。在一个星期内,《诗篇》的一百五十首诗每一首都要被吟诵一次,并以此循环。

除了圣课以外,另一个重要的基督教仪式被称为弥撒(Mass)。圣课制度约束的人群是修道院里的僧侣,但弥撒囊括了包括僧侣在内的全体基督教信众——天主教教会与东正教教会都有弥撒仪式,二者之间区别只在于的仪式内容与仪式所使用的语言。

弥撒是纪念耶稣最后的晚餐的仪式,所以又被称为圣餐礼(Eucharist)。弥撒是天主教会最重要、最神圣的礼拜仪式,通常在能够激发出人们对基督敬畏礼赞的地点举行,所以无论是乡村教堂还是大教堂(Grand Cathedral),都会是绝大多数中世纪民众一生所见过的最高的建筑。另外,由于中世纪的基督教徒,尤其是中欧与北欧的基督教徒,还保留着异教祈祷仪式中的"向神灵祈求丰收和好运"的习惯。基督教会吸纳了这一习惯,在规模宏伟的教堂中举行弥撒仪式更能让人产生类似"我与上帝之间的距离变近了""上帝能听到我的祈祷"的想法。

在仪式中,音乐承担了极其重要的任务。在弥撒中演唱的音乐,就是我们上文提到的格里高利圣咏。作为基督教文化的核心艺术成就,由不同功能和意义的格里高利圣咏组成的一套弥撒作品最终演变为一种音乐体裁,成为无数作曲家音乐创作的载体。我们所熟知的巴赫、贝多芬、斯特拉文斯基、勋伯格等众多作曲家都曾在弥撒中寻得创作灵感,并且都创作过大型的弥撒音乐作品。我们会在接下来的章节中,详细讨论弥撒与格里高利圣咏之间的关系。

第三节 格里高利圣咏、弥撒音乐与记谱法的出现

格里高利圣咏得名自教皇格里高利一世。在一些中世纪油画中,格里高利一世的形象总会与鸽子同时出现(见图3-1)。究其原因,是中世纪的人们相信,有圣灵化身的鸽子落在他身边,向他吟唱来自天国的音乐。相传,格里高利一世将这些来自天国的音乐全部记录下来,并组建教皇唱诗班。罗马教会乐于散播这样的传说,并将全部圣

咏曲目都归在格里高利一世的名下，此举奠定了格里高利圣咏在教会礼拜仪式中的地位。

事实上，格里高利一世可能从未创作过任何形式的圣咏。他出生于一个富足的罗马家庭，接受过良好的拉丁文教育，曾任罗马的市政长官。但后来他辞去官职，放弃家族遗产，创立了一座本笃修道院。他的从政经历和行政天赋很快引起了教会的注意，于是他被授予圣职，最后一步步走上了教皇之位。

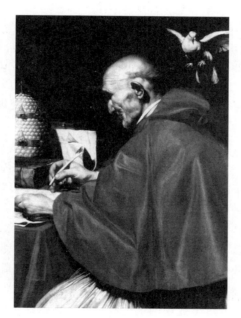

图 3-1 《圣格里高利》（San Gregorio Magno，油画，罗马国立古代艺术美术馆）

格里高利一世让罗马教廷成为西方基督教世界的最高神权机构，并在各个阶级民众的心中树立了普世性的权威。在格里高利一世之前，罗马教皇是"东西方基督教会全体主教"的概念只停留在理论层面。因为在东部，以君士坦丁堡教会为主的主教们绝对无法接受被

罗马教会领导，这也是在罗马帝国分裂为东罗马帝国和西罗马帝国后，基督教会分裂成天主教会与东正教会的原因之一。然而在格里高利一世的时代，由于他对教会世俗产业的维持与运作倾注了大量心血，并同时撰写了大量的神学著作，使得教皇制这个原本仅存在于理论上的最高权威，在西方教廷的经济与文化基础得到大幅度提高的前提下得以实现，并一直持续至东罗马帝国的灭亡。因此，格里高利一世被誉为教会的四大博士（又称"四大教师"）之一（其他三位是圣安布罗斯、圣哲罗姆与前文提到过的圣奥古斯丁），也被历史学家们视为中世纪时期出现的第一位伟大的教皇。

尽管在相关的历史记载中，格里高利一世似乎对音乐本身并没有特别的兴趣。而且在格里高利一世的生活中，有太多比关心教会音乐更重要的事情，但他的确在教会的音乐发展上下过功夫。或者，与其说他关心过教会的音乐发展，不如说是他推动了教会规范和标准化礼拜仪式的步骤，其中也包括音乐的使用。

在有迹可循的官方历史文件中，格里高利一世从未创建过教廷唱诗班或是歌手学校（schola cantorum），因为这个机构在格里高利一世就任前就已存在了一百余年。不过格里高利一世的确规范了地方教会神职人员的职责范围，因为在他看来，乡村教会中的神父和执事们由于唱诗班人手不足的缘故，经常会占用处理本职工作的时间来训练嗓音，以填补唱诗班中的空白。为此，他指示罗马神学院应该系统地培养更多的未来唱诗班歌手，并且建立了很多孤儿院，训练孤儿们唱歌。

格里高利一世对于礼仪的规范和传播最终抵达了海峡彼岸的英格兰，这是罗马教会礼仪在欧洲范围获得主宰地位的最重要的一步。自此，罗马教会礼仪深深植根于英格兰。两百年后，英格兰的传教士又把罗马教会礼仪带回了北欧和东欧的法兰克地区，使欧洲走出了7世纪到8世纪那个最黑暗、最蒙昧的时代，为法兰克王国的中兴与8世纪末9世纪初的卡洛林文艺复兴保留了微弱的火种。所以，无论格里高利一世有没有对艺术产生直接的贡献，他的确配得上将自己的名字冠于罗马教会官方礼仪音乐——格里高利圣咏之上。

那么，格里高利圣咏到底是什么呢？

格里高利圣咏是由人声演唱的、歌词是拉丁语的单声部织体旋律；它完全建立在中古调式（或教会调式、自然音阶）的基础上，没有明显的节奏与节拍特征。格里高利圣咏的基本功能是服务基督教包括圣课和弥撒在内的各种礼拜活动，其中以每周一次的弥撒最为重要、传播最广。

弥撒的仪式分为两种，一种是常规弥撒（Mass Ordinary），这种弥撒使用不变的经文，由慈悲经（Kyrie）、荣耀经（Gloria）、信经（Credo）、圣哉经（Sanctus）、羔羊经（Agnus Dei）以及散席（Ite Missa est）组成。巴赫、贝多芬在后世所创作的各种以弥撒为体裁的宗教音乐采用的就是常规弥撒的格式。另一种叫作专用弥撒（Mass Proper），这种弥撒根据教会的历法与节日而使用不同的经文，我们熟悉的哈利路亚（Alleluia）就是专用弥撒中的一部分。

在格里高利圣咏出现之前，音乐延续着古希腊时期的传统，通过音乐家和僧侣们的口口相传得以传承。但在宗教礼仪得到规范，格里高利圣咏取代之前多种多样的圣咏格式成为整个欧洲通用的圣咏，以及唱诗班学校成立，歌手们开始得到系统化的教育后，口口相传的方式就逐渐被书面记录取代了，这就是记谱法的诞生。

当然，记谱法不是一下就变成了我们现在使用的五线谱的，它的演变也经历了漫长的过程。最初，人们在圣咏歌词上标记各种各样的指示符号，有点像古希腊的记谱标记，只不过要复杂得多。这些符号，被称为纽姆（neume）。在图3-2中，我们可以很明显地看出，纽姆符号是从只是声调起伏的语音记号发展而来的。

纽姆符号的出现虽然标志着记谱法的诞生，但纽姆记谱法是一种异常复杂并且指示非常模糊的辅助记谱体系。这种体系无法确定音高与乐句的长度，甚至连曲调应该从哪一个音符开始都无法确定。虽然后来又发展出了音高纽姆（见图3-3，图中横线代表音高"F"），但它只适用于经过歌手学校训练过的专业唱诗班歌手，于普通人完全无用。

直到11世纪，中世纪最重要的音乐理论家之一圭多·德·阿雷

图3-2　9世纪的纽姆谱

图3-3　音高纽姆谱

佐（Guido d'Arezzo，约 991—约 1033 年）发明了素歌四线谱（见图 3-4），并且发明了唱名体系——ut、re、mi、fa、sol、la——我们现在唱名体系的祖先。圭多从一首写给施洗圣约翰的赞美诗《你的仆人们》（*Ut queant laxis*）中得到灵感，选取赞美诗每一句的第一个音节，命名了他的六音体系：

Ut queant laxis resonare fibris	为了使你的仆人能够歌颂
Mira gestorum	你所创造的奇迹
Famuli tuorum	你的追随者请求
Solve polluti	解除禁锢罪恶的
Labii reatum	不洁的嘴唇
Sancte Iohannes	哦，神圣的约翰

图 3-4　11 世纪的素歌四线谱

曾经需要通过长达十余年的学习才能掌握的唱歌知识，在圭多的音乐体系出现后，只需一到两年的时间，便可培养出一名完全能够适应教堂唱诗班工作的歌手。当然，唱名体系和四线谱的出现带来的真正变化是，歌手们不再需要先听过旋律才能根据乐谱上的标记演唱歌曲，就可以根据乐谱上的标记演唱那些他们从未听到过的曲调了。

同时，尽管圭多创造唱名体系的目的是让歌手们能够快速地学习演唱歌曲，而不是用来记录歌曲在创作时使用的音阶与调式；但这个体系已经囊括了能够组成中古调式或称教会调式（church modes）的所有乐音了，这些从古希腊时期就开始出现的中古调式终于第一次落在了纸面上（见图3-5）。中古调式是音阶的前身，它们在音乐理论中的正式出现，使音乐开始逐渐摆脱不易传授的桎梏，为接下来多声部音乐的出现打好了基础。

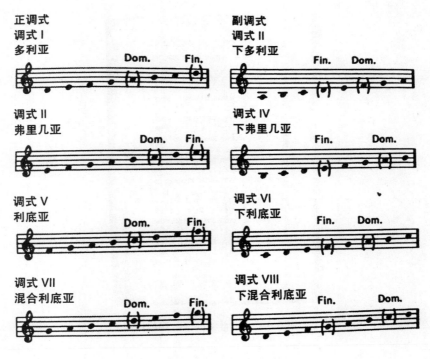

图3-5 中古调式的名称与音阶构成

第四节 多声部音乐的兴起

多声部音乐的出现无疑是西方音乐史上最重要的事件，没有之一。但它的发展过程十分漫长，它从 11 世纪开始产生和传播，经过 12 世纪和 13 世纪的发展，才真正使歌手和民众接受了这个概念。当这个概念被普遍接受时，古典音乐就产生了根本上的变化：音乐从横向的单旋律组织转变成了纵向的和声性组织。正是因为系统的纵向和声性音乐组织的出现，才使得西方音乐和非西方音乐产生了区别。而多声部音乐的起源，被称为奥尔加农。

在佚名作者的论著《音乐手册》（*Musica Enchiriadis*）（著作的年代至今存疑，确切时间介于 850 年至 900 年之间）中曾提到两种不同的"齐唱"的音乐形式，这两种音乐形式的名称被称为"奥尔加农"。最早期的奥尔加农，就是简单地在业已存在的一个格里高利圣咏曲调的基础上，以平行四度或平行五度的方式复制一个完全一样的曲调。这种最简单的奥尔加农，被称为平行奥尔加农（parallel organum）或严格奥尔加农。

在平行奥尔加农中，奥尔加农声部（以平行四度或平行五度的方式复制已存在的格里高利圣咏曲调的声部）被视为比格里高利圣咏主声部次一级。但进入 11 世纪之后，平行的曲调关系逐渐被相反关系（contrary motion）和倾斜关系（oblique motion）取代，使得奥尔加农声部的重要性越来越高，出现了自由奥尔加农（free organum）、花唱奥尔加农（florid organum）等形式的奥尔加农。

到了 12 世纪，由于城市的增加和繁荣，西欧的文化中心逐渐转移到了法国北部地区的巴黎。12 世纪晚期，巴黎大学形成，巴黎赢得了"欧洲大学之母"的名声。学校和大学里的人员激增，民众的受教育程度显著提高，对于当时的文明发展进程而言，其重要程度甚至超过了一直主宰着欧洲精神文化的教会。1163 年，巴黎圣母院的建设正式开始，大约于 1200 年完工。在这四十年间，巴黎的两代作曲家创作了大量的多声部曲目，这些作曲家们所创作的曲目，我们现

在统称为圣母院学派（Notro Dame Polyphony）。有趣的是，巴黎圣母院主要建造者的姓名已湮没于历史长河中，但为圣母院创作了大部分音乐作品的两位作曲家莱奥南（Leonin，1150—1201年）和佩罗丹（Perotin，1160—1230年）的姓名反而流传了下来。

有关这两位作曲家的生平信息早已荡然无存，巴黎圣母院及巴黎其他的宗教设施的记录中也从未提及过他们的名字。我们所知的这两位作曲家的信息源自一个令人意想不到的地方：一部作于13世纪后半叶的无名氏的论文。该论文被称为"佚名第四"（Anonymous IV），根据推测可能是一位在巴黎大学就读的英国学者搜集信息写成的论文，论文写作时二人早已去世。通过这篇论文，我们得知莱奥南的名字是莱奥尼努斯（Leoninus），他是《奥尔加农大全》（拉：*Magnus liber organi*，英：*Great Book of Polyphony*）的作者，并被誉为"最伟大的奥尔加农制作者"（optimus organista）。佩罗丹的全名是佩罗蒂努斯（Perotinus），他改良了莱奥尼努斯的《奥尔加农大全》，被誉为"最出色的迪斯康特制作者"（optimus discantor），并且创作了很多三声部与四声部的奥尔加农。佩罗蒂努斯在四声部奥尔加农中将格里高利圣咏的部分放在了四个声部中的最下方，将其称为"支撑声部"（tenor），tenor来自拉丁语的teneo，意为"支撑"。这里大家需要注意的是，佚名第四的论文中将佩罗蒂努斯称为"Perotinus Magnus"，在某些中文资源中，有人将其直接翻译成为"佩罗蒂努斯·马格努斯"，这是错误的。Magnus在拉丁语中意为"大"或"巨大"，与人名连在一起的时候通常是为了称呼此人为"大师"。所以正确的翻译应该是"佩罗蒂努斯大师"，而不是"佩罗蒂努斯·马格努斯"。

圣母院学派对音乐发展最重要的贡献是引入了节奏与节拍。在此之前，虽然节奏模式体系以及相应的记谱法已经存在并且业已经过了长时间的发展，但直到13世纪，才有关于这种体系的书面理论出现。在那时，理论家们列举了六种节奏模型和音型，而且音乐理论与中世纪古典诗学中的韵律定量（quantitative meter）产生了共鸣。人们认为这是受到了圣奥古斯丁的论文《论音乐》（*De musica*）的启发。在

论文中，圣奥古斯丁只使用了两个计量单位：长音（longa）和短音（brevis），一个长音等于两个短音。音乐理论家们在此之上又加入了更长的时值——三倍于短音时值的长音，这三种时值的音符构成了六种节奏模型（见图3-6）①：

模式	节拍	音乐形态
1	长短格 [Trochaic]：长、短	♩♪
2	短长格 [Iambic]：短、长	♪♩
3	长短短格 [Dactylic]：长、短、短	♩.♪
4	短短长格 [Anapaestic]：短、短、长	♪♩.
5	长长格 [Spondaic]：长、长	♩.♩.
6	短短短格 [Tribrachic]：短、短、短	♪♪♪

图3-6 六种节奏模式

在四声部奥尔加农出现后，奥尔加农的发展似乎来到了瓶颈。于是，作曲家们开始在歌词上寻求突破：在保持第四声部（quadruplum）和第三声部（triplum）不变的情况下，在奥尔加农的第二声部（duplum），也就是支撑声部上方的声部，加入拉丁语或是法语的诗文，这就是经文歌（motet）的产生。经文歌在中世纪时期只是作为带有非宗教经文的世俗歌曲，在非宗教仪式的情境下演唱。而在成为世俗歌曲后，作曲家们突然发现，既然是世俗歌曲，那么在低音声部奠定歌曲基调的格里高利圣咏其实也并不需要了。在抛弃了低声部的圣咏之后，经文歌这种音乐体裁开始迸发出了比宗教音乐大得多的创作潜力：一是不再受宗教音乐所限，歌词的内容可以世俗化，低声部则可以成为彻底为高音声部服务的音乐基础；二是第三声部和第四声部也可以加入世俗诗文。这就使经文歌打破了宗教对于音乐的垄

① 图引自理查德·霍平《诺顿断代史丛书·中世纪音乐》，伍维曦译，上海音乐出版社2018年版，第235页。

断，成为有迹可循的最早的重要世俗音乐体裁之一。后来，经文歌在文艺复兴时期得到了更大的发展。有关经文歌的部分，我们会在下一章继续讨论。

第五节　法国"新艺术"的诞生

在艺术史上，13世纪经常被视为中世纪艺术的经典时期。在这一时期，欧洲政局稳定，经济得到发展，建筑、文学和音乐等领域都产生了杰出成果。但这种经典主义，在进入14世纪后开始受到了挑战。仍然在法国，这个中世纪时期的文化艺术之都，音乐家们率先向上个世纪过时的老派音乐发起冲击。他们将13世纪经典主义的音乐称为"古艺术"（ars antique），将自己的音乐命名为"新艺术"（ars nova）。

这新艺术到底"新"在哪里？在音乐理论的层面上，新艺术的"新"基本上都与记谱法有关。在上一节提到的六种节奏模式中，我们可以发现，每一种节奏模式的分法都与"三"有关。例如模式1（见图3-6），长短格的音符时值相加是三拍；模式3，长短短格的音符时值相加是六拍。13世纪音乐的节奏与"三"相关其实涉及了一个宗教原理——在基督教的教义中，上帝的概念是三位一体的：圣父、圣子、圣灵，因而人们认为"三位一体"即为完美。鉴于大部分的中世纪音乐都与宗教相关，所以三分法在13世纪及以前的时代中是普遍且唯一的。

然而，在"新艺术"中，三分法的权威受到了挑战，作曲家菲利普·德·维特里（Philippe de Vitry，1291—1361年）在他的论文《新艺术》（音乐史学家们对于14世纪法国新艺术的名称即是由此而来）中提出了节奏二分法或称"等节奏"（isorhythm）的概念。[①] 维特里创作的一系列等节奏经文歌（isorhythm motet）挑战了宗教音乐

① Burkholder J, Grout D, Palisca C, *A History of Western Music*, Norton & Company, 2008, p. 117.

与"古艺术"音乐家们的认知，在社会习俗和文化实践方面，散播了未来文艺复兴时期人文主义思潮的种子。

而在音乐作品方面，最早的可代表"新艺术"的音乐作品集是《福韦尔传奇》(*Roman de Fauvel*)。《福韦尔传奇》本是一首有两个部分的长篇诗歌，是典型的中世纪讽刺诗。在诗中，福韦尔是一头驴，作者热尔韦·德·韦斯（Gervais du Bus）通过动物世界来影射法国社会的现实与腐败。福韦尔这个名字由奉承（flaterie）、贪婪（avarice）、卑鄙（vilanie）、善变（varieté）、嫉妒（envie）和怯懦（lascheté）的首字母组合而成（为方便拼读，其中一个 v 写为形近的 u）。这首长诗在当时大受欢迎，留存下来的手抄本至少有十二份之多（见图 3-7），而热尔韦·德·韦斯在 1314 年完成全诗之后，大约在 1316 年与友人沙尤·德·佩斯坦（Chaillou de Pesstain）完成了全诗的谱曲。这套音乐作品集中的作品数量惊人，仅经文歌就有三十四首，单声部歌曲数不胜数（毕竟全诗一共有 3280 行）。尽管长诗原为法语，但它还是被翻译成了拉丁语，奇妙的是，在拉丁文的《福韦尔传奇》中，单声部歌曲的旋律出自格里高利圣咏，只不过人们将原来的圣经的歌词替换成了《福韦尔传奇》中的诗句。《福韦尔传奇》音乐作品集中的作品，全面展现了西方音乐在 1316 年之前的发展结晶。它代表了世俗，或个体力量与教会力量之间的正面冲突。它也在思想上，为中世纪的结束与文艺复兴的萌芽奠定了坚实的群众基础。

图3-7 《福韦尔传奇》手抄本插图（抄本，法国国家图书馆）

第四章　文艺复兴时期

从一个时代到另一个时代的具体节点总是难以界定的，因为政治、经济、社会和文化的方方面面不会一夜之间突然更迭。尤其是中世纪时期到文艺复兴时期（Renaissance），这两个时期之间的界限极其模糊。一直以来，文艺复兴的起始时间在学术界中都有争议，因为没有一个单独的事件或时代可以标志着文艺复兴的开始。不过，我们可以在一系列从14世纪开始的事件中，找到"文艺"是如何"复兴"的脉络。

第一节　欧洲的资产阶级萌芽

文艺复兴的产生是一个非常复杂的历史过程。14世纪，有关古希腊与罗马的历史遗物和文化典籍回归西欧，开始潜移默化地影响了欧洲从特权阶级到底层人民的思想。从14世纪法国"新艺术"第一次对教会的礼仪与仪式发出挑战，到大学制度在欧洲各地兴起，受教育的民众不再局限于僧侣（在中世纪时期，很多贵族阶级的领主或地主都是文盲）。从诗人但丁（Dante Alighieri，1265—1321年）开始，一位又一位作家和诗人的出现，打破了教会对于文化和精神上的垄断。

与此同时，欧洲震荡而混乱的政治与宗教局势也逐渐恢复平稳，1417年，天主教会从1378年开始的教皇分裂结束，同时存在三个合法教皇的混乱局势终于终结。英国金雀花王朝与法国瓦卢瓦王朝之间的"百年战争"于1453年以法国获胜落幕，这标志着欧洲的政治局势终于稳定下来。同年，奥斯曼帝国攻陷君士坦丁堡，在历史上一度光辉灿烂的东罗马帝国（拜占庭帝国）就此灭亡。由于奥斯曼帝国对于东罗马帝国的入侵，许多东罗马学者和公民带着古希腊和罗马的

艺术品、文学、历史、戏剧类书籍等，逃往与君士坦丁堡一海之隔的意大利避难。甚至一些东罗马的学者还在佛罗伦萨开办了一所"希腊学院"，用于教授古希腊与罗马的文化与历史。这也是为什么文艺复兴始于意大利，而不是在13世纪已经成为西欧文化中心的巴黎的原因之一，因为意大利的地理位置相较巴黎更靠近君士坦丁堡。

两场战争的落幕使得欧洲的政治局势终于趋于稳定。随着经济开始发展，村镇和城市因为商业贸易变得繁荣，中世纪以来固定不变的三个阶级——僧侣、贵族和农民之间的平衡被打破，名为中产阶级的群体开始崭露头角。这其中最显著的改变就是，人们变富了。越来越多的人不再挣扎在温饱线上，开始有精力去思考一些其他的东西，比如，如何让自己生活得更好。

最先反映出人民生活变化的艺术形式是绘画。对比中世纪和文艺复兴时期的绘画作品，我们可以发现两个时期人们审美的变化。

图4-1截取自保罗·韦内齐亚诺（Paolo Veneziano, 1300—1358年）于1333年所作的《圣母与圣子》（*Madonna and Child*），图4-2截取自"文艺复兴三杰"之一的拉斐尔·桑西（Raffaello Santi, 1483—1520年）于1514年完成的《西斯廷圣母》（*Sistine Madonna*）。相信在对比过上面两幅绘画作品后，大多数人都能得出一个结论，那就是中世纪时期的绘画作品相对更"丑"。尤其是婴儿，"丑"得像是缩小版的中年男人。而文艺复兴时期的作品更符合当下人们的审美。很明显，中世纪的画家们是故意将婴儿画成那个样子的，因为世界上不存在刚出生就满头秀发长着胡子的婴儿，哪怕是在中世纪也一样。

造成中世纪绘画看上去比较"丑"的原因有两个：其一，中世纪画作并不是供人欣赏的。在上一章我们讨论过，中世纪教会对于艺术的理念秉承着柏拉图式的原则：艺术品的功能是用来激发神性和对于完美事物的渴求，而不是用来欣赏与享乐的。无论是音乐还是绘画，都必须遵守这一原则。其二，在中世纪，人们对于儿童的看法和现代很不一样。以天主教会为例，宗教领袖和神学家们相信耶稣生来就是完美无缺的，并且耶稣的样貌不会随着年龄增长而发生改变。所

以中世纪的圣子耶稣看上去像是缩小版的成年人,这是画家们的刻意为之。

图4-1 《圣母与圣子》(油画,美国艺术博物馆)

图4-2 《西斯廷圣母》(油画,德国茨温格宫博物馆)

而到了文艺复兴时期,绘画艺术变"美"的原因也同样有两个:其一,雇用画师的客户群体发生了改变。经济发展使新兴的中产阶级的数量逐渐壮大。有了足够的经济基础,人们开始聘请画师为自己或家人创作肖像画,放在家中展示或供友人参观。这一行为打破了教会千百年来对画师们的雇用垄断,使画师们开始用全新的绘画方式去对待这一批新的"客户"。毕竟,没有一个中产阶级希望自己可爱的孩子被画成一个丑陋的中年人。为了满足新客户们的要求,画师们开始了以观察和临摹为主的自然主义绘画风格,而不再坚持中世纪时期脱离现实的表现主义创作手法。其二,古希腊与罗马文化的复兴(也就是文艺复兴的本质)。在第二章中,我们曾讲到每个希腊公民都必须接受音乐教育,以锻炼其灵魂。而在灵魂之外,身体上的锻炼也是古希腊教育体系中非常重要的环节。以身体之美自豪,是古希腊的思想家与哲学家的共识,苏格拉底、柏拉图、亚里士多德等人都热衷于锻炼身体。苏格拉底本人甚至有参军的经历,并且在战场上完成了很多普通人不敢完成的危险任务。文艺复兴也同样带来了这一传统的复兴。米开朗基罗、达·芬奇、拉斐尔等一众文艺复兴时期的画家与雕塑家,在创作作品时都会尽可能地展示人的身体之美,其中以米开朗

基罗的雕塑《大卫》为最。这种对于"人"之美的意识觉醒，带来文艺复兴时期的核心理念：人文主义（Humanism）。

第二节 人文主义

人文主义，是一种注重强调维护人类的人性尊严、提倡宽容的世俗文化、反对暴力与歧视、主张自由平等和自我价值的世界观。人文主义的出现，很大程度上与民众受教育比例的提高和欧洲经济发展有关。

曾经在中世纪，人们的生活充满苦难，平均寿命只有三十岁，完全没有任何娱乐活动，信仰是人们生活的唯一调剂和获得救赎的希望。但到了15世纪，生活逐步富足起来的人们开始怀疑教会长久以来灌输的神学观念。约在1450年，中国的活字印刷术传至欧洲，经德国人约翰内斯·古腾堡（Johannes Gutenberg，1398—1468年）改良，极大地加速了知识的传播。在1450年前，书籍必须手抄，教会完全垄断知识的传播；到了1500年，欧洲已经出版印刷了近四万本书，越来越多的人有机会接触到哲学、历史、古典拉丁文、古希腊悲剧等人文艺术结晶，从而使人文研究与教育逐渐取代了中世纪经院哲学。

在知识得到普及后，贵族阶级和中产阶级也认为受过良好教育是社会地位的体现，并开始聘用学者教导子女。教会也没有继续坚持传统，反而顺应潮流（当然，这潮流也很难阻挡）不再垄断教育，开始资助古典人文主义学科的发展，并培养了一批属于教会的新时代思想家、艺术家和音乐家。1470年，继画师和印刷书籍走进贵族和中产阶级的家中之后，音乐出版商也应运而生。最先使用印刷新技术印刷出版音乐作品的是教会，随后在1501年，威尼斯商人奥塔维尼亚诺·佩特鲁奇（Ottaviano Petrucci，1466—1539年）出版了第一部复调歌曲音乐集《百首和声（复调）音乐集》（*Harmonice Musices Odhecaton*），这部音乐集实际收录了96首复调歌曲，标志着世俗音乐正式脱离了口口相传、没有文字记载的状态，进入了大众的视野。

第三节　宗教音乐与世俗音乐的交汇

文艺复兴时期的宗教音乐（sacred music）开始拥有了更多世俗音乐（secular music）的因素。一个很有力的证明就是经文歌的存在。在第三章中，我们曾提到经文歌由于加入了不属于圣经经文的歌词，而成为了世俗音乐中的一种。进入15世纪后，等节奏经文歌由于其体裁的陈旧而消失在历史长河中，经文歌变成了一种可以灵活运用于宗教音乐以及世俗音乐中的乐曲体裁。在宗教音乐中，经文歌的作用主要是代表礼拜仪式中新的音乐风格，无论这些音乐有没有使用格里高利圣咏的旋律。这极大地模糊了经文歌作为音乐体裁在宗教音乐与世俗音乐之间的界限，使作曲家们在对经文歌的使用上，获得了在中世纪时期无法拥有的自由。若斯坎·德·普雷（Josquin des Prez，约1450—1521年）就是其中的佼佼者。

若斯坎被誉为文艺复兴时期最伟大的音乐家，他是文艺复兴时期少有的音乐作品在作曲家死后还在被演奏的作曲家，也是有史以来第一位在欧洲获得巨大世俗名望的作曲家[①]。他被同时代的人们称为"音乐家之父""当下最伟大的作曲家"，宗教改革家马丁·路德称赞他"是音符的主人，能让音符听从他的指示；而别的作曲家只能听凭音符指示"。在他死后，人文主义学家将他在艺术界的地位与古罗马诗人维吉尔和米开朗基罗比肩。这样的盛赞，也表明文艺复兴时期的人们开始有意识地关注艺术作品背后的艺术家，不再像中世纪时期那样，艺术家们只是艺术作品幕后的、不被关注的创作者。

虽然若斯坎是欧洲历史上第一个获得大量名望的作曲家，但我们对他的生平知之甚少，就连他的出生年月都不能确定。根据若斯坎的音乐风格，他属于15世纪中叶最负盛名的佛莱芒乐派（Franco-Flem-

① 在若斯坎之前，只有法国"新艺术"的代表人物、圣母院乐派的纪尧姆·德·马肖（Guillaume de Machaut，约1300—1377年）因其《圣母院弥撒》（*Messe de Nostre Dame*）为人所知，但在其所处年代的影响力完全无法和若斯坎相提并论。

ish School）的第二代作曲家。该乐派因其成员大多来自尼德兰（现荷兰地区）的佛莱芒地区（现法国北部、比利时南部与荷兰地区）而得名。他们在奥地利、波西米亚、德国、法国、意大利、西班牙的宫廷任职，影响着欧洲主要地区的音乐艺术发展。

 佛莱芒乐派的重要性在于他们创立了新的复调音乐风格：在他们的作品中，无论是经文歌还是弥撒，声部与声部之间的地位是平等的，不存在一个声部是主旋律，另一个声部是其伴奏的情况。这种风格的出现，奠定了文艺复兴时期的音乐风格，同时也为巴洛克时期的复调音乐，尤其是赋格，打下了基础。而卡农，这个13世纪就已经出现的民间音乐形式，就是在佛莱芒乐派的手中臻于完善，正式从民间登上了音乐的殿堂。

 若斯坎极大地推动了佛莱芒乐派风格在欧洲的传播与发展，其职业生涯的大部分时间都在意大利。从1484年到1489年，若斯坎供职于统治着米兰的斯福尔扎（Sforza）家族；从1489年到1495年，他供职于罗马的西斯廷礼拜堂（Sistine Chapel），即梵蒂冈宫的教皇礼拜堂；离开西斯廷礼拜堂后，若斯坎曾在法国停留，为法国皇帝路易十二的宫廷工作了两年；然后又回到意大利，为酷爱音乐的费拉拉公爵埃尔科莱一世·德斯特（Duke Ercole Ⅰ d'Este of Ferrara）工作。

 若斯坎的这段工作经历还有一段有趣的记载：在费拉拉公爵想聘若斯坎为他的宫廷唱诗班指挥（maestro di cappella）时，一位替公爵招揽音乐家的招聘人员曾向公爵进言："亨里克斯·艾萨克（Henricus Issac，约1450—1517年，和若斯坎同为佛莱芒乐派音乐家）更适合这份工作。虽然若斯坎是一位更出色的作曲家，但他只在他想作曲的时候作曲。艾萨克则更愿意在雇主有需要的时候创作音乐作品。并且艾萨克只要价一年一百二十枚杜卡特（ducat）①，若斯坎则要求二百枚杜卡特的年薪。"热爱音乐、一心想要聘请全欧洲最好的作曲家为他工作的公爵反倒被这番劝言打动，毫不犹豫地聘请了若斯坎。这份委任，也让若斯坎成为费拉拉宫廷有史以来薪酬最高的被雇用

① 一种意大利威尼斯铸造的足金金币，平均一枚约重3.56克。

者。年薪二百枚杜卡特是什么概念？米开朗基罗耗时四年半为西斯廷礼拜堂创作了那幅著名的巨幅天顶画《创世纪》，也不过收入了五百枚杜卡特。

若斯坎一生创作的音乐种类横跨宗教音乐与世俗音乐，他为后世留下了十八首弥撒，超过五十五首经文歌，约六十五首香颂（chanson，法国世俗歌曲），另有超过七十首的音乐作品有待确定是否为他所作。从僧侣到贵族，再到中产阶级和平民，文艺复兴时期的人们对若斯坎的音乐推崇备至，音乐出版商佩特鲁奇（Petrucci）专门为他出版了三套弥撒作品集，并多次加印以供人们购买，这是同时期的音乐家们难以望其项背的成就①。在某种程度上，若斯坎的音乐语言在音乐界直到现在仍存在着极大的影响力。在欧美各大音乐类高校的博士音乐理论课程中，对若斯坎的弥撒、经文歌和香颂的研究与分析是绝对绕不过去的课题。他对歌词和音乐的细微把握、对对位法的应用、对声部之间精密合作的布置，为后世作曲家们设定了创作复调音乐的标准。

第四节　器乐音乐的崛起

至此，我们关注的重点一直都在声乐音乐上。主要原因是我们此前提到的所有作曲家，都是儿时在教堂的唱诗班中就开始接受音乐训练。所以自然的，他们创作音乐的方向会更偏向于声乐作品。器乐音乐虽然一直存在于中世纪与早期文艺复兴时期，但演奏者们通常都用即兴的方式演奏，因而很少有被记录在纸面上的器乐音乐留存于世。并且，文艺复兴之前的人们并不将器乐音乐当作值得正式欣赏的音乐看待。大多数人使用器乐音乐为舞会或餐会伴奏，但很少有人会像聆听声乐音乐那样去聆听器乐音乐。

这种限制在进入16世纪时逐渐被解除，由于复调音乐的兴起，器乐音乐中的即兴部分得到了遏制，演奏者之间的合作得到增加，这

①　除若斯坎外，佩特鲁奇没有为其他音乐家出版过超过一部作品合集。

意味着需要有人将音乐记录下来以供乐手参考。即便如此，也只有一小部分文艺复兴时期的器乐音乐留存至今。下面，我们就来简单地介绍一些在文艺复兴时期得到发展，并在巴洛克时期发扬光大的器乐音乐体裁。

一、舞曲

在文艺复兴时期的上流社会，跳舞是必须掌握的社交技巧。因为舞会是一项让贵族阶级的男性与女性可以光明正大地互相观察、并得出其是否为合适的结婚对象的奇妙活动。通过跳舞，女性可以近距离地观察到男性的身体是否健康协调，举止是否优雅得体；甚至通过交谈，可以发现男性是否有口臭之类令人不快的问题。而在贵族们跳舞时，音乐伴奏是必不可少的。曾经的舞会音乐几乎全部由乐手根据记忆演奏或即兴演奏，但随着音乐出版界的兴起，佩特鲁奇、阿泰尼昂（Pierre Attaingnant，1494—1552 年）等最早的一批音乐出版商出版了一些为琉特琴（lute）、键盘乐器或多种乐器创作的舞曲集。

文艺复兴时期的器乐音乐作曲家们经常将两首或是三首舞曲放在一起作为一套舞曲组曲。其中，最受欢迎的舞曲组合是一首慢速的二拍子舞曲与一首快速的三拍子舞曲，后者为前者的变奏曲。在法国和英格兰，作曲家们经常把慢速的帕凡舞曲（pavane）和活泼的嘉雅舞曲（galliard）相结合，组成舞曲组曲。

二、声乐改编作品

另一大类的器乐音乐作品来自声乐作品。在很多声乐合唱作品中，器乐音乐经常为了声音效果，在合唱演唱的同时，看着声乐声部的谱子演奏同样的旋律。音乐出版商佩特鲁奇出版过一系列没有歌词的经典声乐音乐作品集，目的就是供器乐音乐演奏。

这种体裁的音乐来自 16 世纪的琉特琴演奏家和键盘乐器演奏家。由于弹拨乐器和键盘乐器无法做到像声乐一样可以持续地让一个音保持振动，所以由此衍生出了很多新的有关于琉特琴和键盘乐器的演奏法，从某种程度上推动了乐器的改造和提升，以及演奏法的创新与

丰富。

三、声乐旋律改编作品

就像奥尔加农起源于为格里高利圣咏的旋律加上了一条平行四度或五度的旋律一样，器乐音乐也会改编一些已存在的圣咏或是世俗歌曲（例如香颂）的旋律。教堂的管风琴师在唱诗班演唱格里高利圣咏时通常也会根据圣咏的旋律做出一些即兴的改变。有一些管风琴师在事后会将这些即兴想法记录下来，并将其制作成供后来的管风琴师参考的乐谱资料。在英格兰，存在着一种名为《圣名曲》（*In nomine*）的、以交替圣歌《三位一体荣耀》（*Gloria tibi Trinitas*）为基础改编的器乐作品。不过，这种器乐音乐体裁仅在英格兰得到了有限的传播，没有在欧洲大陆成为主流。

四、变奏曲

变奏曲（variation）指旋律主题及其一系列变化所构成的乐曲，是自古以来就存在于世俗音乐中的一种音乐形式。演奏者演奏完主题旋律后，以各种令人炫目的演奏方法，通过增加装饰音、演奏和声、加快速度等方式，即兴演奏出主题旋律的不同变奏曲调。变奏曲通常在庆祝仪式或篝火舞会中演奏。只不过在音乐出版商出现之前，这种形式就像上述提到的大部分器乐音乐形式一样，没有被正式地记录下来。变奏曲式在被出版商们记录下来之后，在16世纪晚期和17世纪初被一群英国小键琴演奏者与作曲家频繁使用。小键琴（virginal）是羽管键琴家族中的一种，它们的形态和发声方式几乎一样，唯一的区别是在小键琴琴身中负责拨动琴弦的拨子是由鹅毛制作的，这让小键琴的声音更粗糙响亮。进入巴洛克时期后，变奏曲式得到了更多的发展，我们会在下一章中详细讲述。

五、纯粹的器乐音乐

上述四种器乐音乐都来自舞蹈或是声乐音乐。在16世纪，已经出现了少量的、独立于舞曲和声乐作品之外的、只为某一种乐器创作

的音乐作品，其中大多数是为可以演奏和声的键盘类乐器或是琉特琴创作的。这些作品可以独立于声乐作品之外欣赏，作曲家们通常也会根据乐器的特性创作一些仿即兴的技术片段，以供演奏者施展技巧。

意大利坎佐那（canzona 或 canzon）是这种器乐音乐最早的代表体裁。最早的坎佐那源自法国香颂，大多是快速、轻巧、节奏性很强的管风琴作品。后来，坎佐那也由单独的管风琴音乐，演变成了小型器乐音乐组合音乐体裁（ensemble canzonas）。这一体裁最初由威尼斯作曲家乔万尼·加布里埃利（Giovanni Gabrieli，约1555—1612年）创作，他将管风琴坎佐那分成了由四种不同乐器加上管风琴伴奏的器乐组合作品，形成了最早的室内乐雏形。

另一种比较受欢迎的器乐音乐体裁叫作利切卡尔（ricercar），文艺复兴时期很多器乐作品都会在标题里加上"利切卡尔"。它相当于声乐中的经文歌，作曲者根据乐曲中的一个主题，使用对位和模仿的作曲技法发展该主题，而不是当时器乐音乐中常见的仿即兴写法。这种体裁在17世纪继续得到了发展，最终成为我们现在熟悉的赋格。

随着时代的发展，越来越多独立于声乐音乐之外的器乐音乐体裁开始产生，比如幻想曲、托卡塔（toccata）等，随之也出现了一些只创作器乐音乐作品的作曲家。我们会在接下来的章节中继续为大家讲述器乐音乐在17世纪和18世纪的发展。

第五节　宗教改革与反宗教改革

在文艺复兴初期，各方战争的结束让欧洲的政治和经济都得到了飞速的发展。从北欧到西欧，从东欧到南欧，所有国家都有着共同的宗教信仰。但在16世纪中叶，自中世纪以来的统一信仰被打破了。战火重燃，和平不再，中欧和西欧开始了持续了近一个世纪的宗教战争。究其原因，是宗教改革运动（The Reformation）的兴起。

欧洲和平的政治局势被打破，天主教分裂出了四个甚至更多的教派，这也意味着宗教礼拜仪式的改变。接下来，我们就会和大家简单地讨论马丁·路德（Martin Luther，1483—1546年）与天主教分道扬

镶的核心理念、宗教改革中宗教音乐与世俗音乐的变化，以及它们怎样潜移默化地影响了进入巴洛克时代之前的欧洲。

一、宗教改革

在之前的章节中，我们已经就神学家们对音乐及其他艺术的态度，简单地讨论过天主教的神学理念。天主教教义中的一个核心观点是人生来有罪，需要通过不断地忏悔、苦修、戒除尘世间的享乐、为教堂捐献金钱等方法，免除尘世的罪恶，才能在死后进入天堂。但在文艺复兴时期，与该神学理论相悖的人文主义的兴起和众多诗人作家对于该神学理论的怀疑——例如薄伽丘在《十日谈》中单刀直入地揭示了掩藏在天主教教义下的虚伪和罪恶——为宗教改革的发生埋下了种子。

马丁·路德决心掀起宗教改革，并不是单纯的因为教会兜售赎罪券的行为过于令人不齿，更重要的是，这一做法涉及了神学中的两个背道而驰的核心观念：人如何获得救赎。马丁·路德在人文主义的思潮下完成了进一步的思考，他认为，人无需用忏悔和苦修的方式去争取进入天国的资格，因为这种资格是人生来就拥有的。上帝的正义不在于奖励好人和惩罚恶人，而是根据信仰的虔诚，使信徒获得救赎。马丁·路德同时声称，宗教的权威性应该源自圣经，任何在圣经中没有记载的传教行为或是手段（比如兜售赎罪券），都违反了上帝的意志。马丁·路德的声明极大地挑战了教会的权威，也掀起了宗教改革运动的序幕。

在宗教改革前的天主教，圣经和圣咏中的歌词，以及面向民众的布道以外的所有宗教仪式，使用的都是拉丁文。拉丁文并非日常用语并且较为复杂，只有神职人员与部分受过良好教育的贵族阶级才有机会掌握，平民阶级不理解，也没有渠道去学习。这就造成了教会在面对平民时，拥有对圣经的绝对解释权。马丁·路德在创立路德教（又称"新教"）后，将圣经由拉丁文翻译成德文，以供每一名有阅读能力的平民阅读。此举在打破教会对于圣经解释权的垄断的同时，也奠定了现代德语的基础。在圣经被翻译成本土语言后，各式宗教仪

式中用到拉丁文的环节也必然会被替换，圣咏也不例外。

马丁·路德在离开天主教会前就接受过音乐方面的训练，并受佛莱芒乐派的影响颇深。他亲自创作了一部分德语圣咏歌曲，其中最著名的就是《全能的主》(*Ein feste Burg*)。由于路德教圣咏面对的信众是广大的平民阶级，马丁·路德在创作路德教圣咏时刻意选取了朗朗上口的德国民俗歌曲和世俗音乐旋律，并简化了天主教弥撒的环节，将大部分常规弥撒和专用弥撒中的音乐替换成了德语赞美诗（Chorale，源自德语 Choral，意为"圣咏"）。这些路德教的传统在接下来的一个世纪中持续地影响着德国地区的作曲家们，其中就包括坚定信仰着路德教的约翰·塞巴斯蒂安·巴赫。

二、反宗教改革

宗教改革和新教徒们的觉醒极大地撼动了天主教会在欧洲的统治。路德教在德国的传播、加尔文教在法国和瑞士的传播以及英格兰国王亨利八世直接退出天主教会自立英国国教的行为，都深深地动摇了天主教会在欧洲一度至高无上的地位。于是，在联合当时欧洲最强大的君主、神圣罗马帝国皇帝与西班牙国王查理五世清剿新教徒的同时，天主教的教首们于 1545 年在意大利北部的一座名叫特兰托（Trent）的城市，举行了特兰托公会议（Council of Trent）。该公会议从 1545 年一直断断续续地开到 1563 年，目的是商讨应对宗教改革的方法，以及解决教会内部的放纵和腐败问题。

在讨论到教会礼拜仪式的部分时，有关宗教音乐的问题也一度被提上会议日程。在会议中，有人指出曾经完全根据格里高利圣咏创作的弥撒音乐已经被世俗音乐浸染，某些弥撒的基础旋律甚至直接脱胎于法国香颂等世俗歌曲；有人表明复调音乐的发展使音乐的声部越来越多，音响效果越来越复杂，导致信众和神父们无法在层层叠叠的音乐中听清楚歌词；还有人指责器乐音乐的发展使音乐的纯度下降，使信徒们的信仰变得不坚定；等等。不过在经过长时间的讨论后，公会议最终决定将当时的宗教音乐保持原样，复调音乐和基于世俗音乐的宗教音乐并未遭到被禁的命运。公会议只象征性地驱逐了教会中的

"淫秽与不洁"，就将反宗教改革的任务转移给了各大教区的主教，让他们处理。

促使特兰托公议会做出不禁止使用复调音乐决定的是一名宗教音乐作曲家——乔万尼·帕莱斯特里纳（Giovanni Palestrina，1525—1594年）（见图4-3）。他在特兰托公议会上呈现出了一首他创作的六声部弥撒作品《马塞勒斯教皇弥撒》（Pope Marcellus Mass），这部弥撒作品的六个声部泾渭分明，并在声部的叠加中，仍能清晰地听到每一个经文歌词。帕莱斯特里纳用这一首作品，制止了所有对于复调音乐是否应该继续在宗教音乐中使用的讨论，保留了复调音乐可以继续在阳光下成长的机会。

图4-3　乔万尼·帕莱斯特里纳

帕莱斯特里纳是文艺复兴时期最伟大的作曲家之一。他出生于一个临近罗马的小型村镇，童年时期，作为一名男童唱诗班成员，帕莱斯特里纳在罗马的圣玛利亚·马吉奥大教堂（Santa Maria Maggiore Church）接受了正统天主教的音乐教育，并系统地学习了管风琴演奏

技巧。1551年，帕莱斯特里纳在教皇尤里乌斯三世的赞助下成为圣彼得大教堂尤利斯礼拜堂（Julian Chapel）的唱诗班指挥（choirmaster）。他曾短暂地在西斯廷礼拜堂中担任过歌手，后因为结婚而退出。他在罗马度过余生，最终在尤利斯礼拜堂终老。

帕莱斯特里纳一生创作的弥撒数量远多于其他同时代的作曲家。在他1567年所作的《第二部弥撒集》（Second Book of Masses）的扉页中，他写道："我将穷尽我所有的知识，努力和能力，用新的方式装点弥撒中的神圣牺牲。为此我愿尽最大努力创作弥撒，以荣耀全能的主。"在宗教音乐之外，帕莱斯特里纳也会创作意大利世俗歌曲体裁牧歌（madrigal）。不过在其晚年，他承认为爱情诗创作音乐让他感到"羞愧和脸红"。

在特兰托公会议之后，帕莱斯特里纳被委托编纂教会的官方圣咏音乐合集，为用于新规定的宗教礼拜仪式以及驱除非官方圣咏中"野蛮、晦涩、矛盾和浪费"的部分。帕莱斯特里纳穷尽他最后的人生编纂这部作品，但遗憾的是，直到去世，他都没有完成这部合集。他的工作被后来者完成，并于1614年出版。这套圣咏音乐合集在天主教会一直使用到20世纪，直到本笃修士会的僧侣根据更古老的手稿编纂了新的圣咏合集。

帕莱斯特里纳死后，人们称之为"音乐王子"，他的音乐也被后世的音乐理论家们称为"最标准的旧音乐风格（stile antico）"。18世纪的音乐理论家约翰·约瑟夫·富克斯（Johann Joseph Fux, 1660—1741年）在其著作《艺术津梁》（Gradus ad Parnassum）中，以帕莱斯特里纳的《马塞勒斯教皇弥撒》为标准训练年轻的作曲家。在18世纪到19世纪期间，帕莱斯特里纳挽救了复调音乐的传说在欧洲音乐界传播开来，使得他在新时代音乐家心中的地位压倒了所有的16世纪作曲家，掀起了研究帕莱斯特里纳及其同时代音乐家音乐作品的风潮。这些研究，极大地影响了浪漫主义音乐风格中持"绝对音乐"的传统一派。也让越来越多的传统派作曲家开始追根溯源，从旧音乐中寻找新想法，其中就包括著名的德国作曲家勃拉姆斯。

总而言之，文艺复兴、宗教改革、反宗教改革，16世纪发生了

太多政治与文化上的变革，也造就了一批又一批伟大的艺术家。相较于米开朗基罗、达·芬奇、拉斐尔，若斯坎·德·普雷、帕莱斯特里纳等在当时与上述艺术家齐名的音乐家们，却在现代处于一个不为人知的状态。的确，在越来越恢宏、编制越来越庞大、和声效果越来越丰富的现代音乐中，文艺复兴时期的音乐听上去清明寡淡，没有能让人记住的高潮点，也没有宏大的主和弦结尾。但我们不要忘记，没有若斯坎对于复调音乐的挖掘和发展，就没有后来赋格体裁的形成，巴赫的音乐很可能就会湮没在历史的长河中，维持不为人知的状态。我们现在所熟知的一切音乐体裁和有关音乐创作理念的起源，几乎都来自文艺复兴时期。

宗教改革在音乐史中的地位毋庸置疑，正是它带来了巴赫光辉灿烂的教堂康塔塔和合唱音乐。而反宗教改革在音乐史中虽然地位不显，但其"使音乐回归纯粹、吸引听者的心灵"的主张，意在重新夺回欧洲民众精神信仰的主导权。这种努力，影响了17世纪巴洛克音乐和艺术的美学观念。有关这一点，我们会在接下来的章节中继续讨论。

第五章 巴洛克时期

在艺术史中，我们使用巴洛克（baroque）这个词语来描述从1600年到1750年的艺术风格。baroque为法语，源自葡萄牙语"形状不规则的珍珠"。在很长的一段时间以来，它都用作贬义，用来形容"不正常的""怪诞的""过分夸张的""奇异的"事物。但到了19世纪，风向从艺术评论界开始转变，这个词语逐渐变为褒义，用来形容17世纪绘画和建筑中色彩绚丽、装饰奇异而繁复的特色。后来，这个词语的形容范围从绘画与建筑扩张到了诗学和戏剧，最终在20世纪，这个术语被艺术史学家拿来，用其命名17世纪到18世纪中叶的艺术风格。

虽然我们知道，单独一个"巴洛克"无法概括一个横跨一百五十年的艺术风格，但若要形容那个色彩繁复、装饰华丽、戏剧化的时代，这的确是最为贴切的一个词。在本章中，我们会从介绍巴洛克时期欧洲的政治、经济、文化切入，逐一和大家讨论巴洛克时期欧洲各国的艺术特点和音乐特色。

第一节 17世纪的欧洲

一、政治与经济

17世纪，欧洲正在经历一场科学革命。约翰内斯·开普勒（Johannes Kepler，1571—1630年）在哥白尼日心说的基础上，发现了行星运动三大定律。伽利略·伽利雷（Galileo Galilei，1564—1642年）在实践了一系列有关速度与力的原理后，使用天体望远镜，确定了太阳与月亮以及木星的四个卫星的位置。勒内·笛卡尔（René Descartes，1596—1650年）的二元论与唯物论为西方的现代哲学思想打

下了坚实的基础。而在这种哲学思想的指导下，笛卡尔用数学、逻辑和理性的方式诠释了世界的运行。至于出生于1643年的艾萨克·牛顿（Issac Newton，1643—1727年）爵士，他耀眼的发现不必在此赘述。我们可以毫不夸张地说，牛顿的存在以及他的发现，塑造了我们现在对这个世界的认知。

而在政治局势方面，宗教改革的余震仍然震动着欧洲。德意志地区的新教与罗马天主教之间旷日持久、接连不断的三十年宗教战争（The Thirty Years' War，1618—1648年）几乎将欧洲大陆上的每一个国家都拖入了战争的泥潭，就连远在北欧的丹麦和瑞典也未能幸免。而和欧洲大陆隔海峡相望的英国也没"闲着"，亨利八世留下的英国国教和天主教之间的矛盾日益加深，最终使保皇派（天主教）和议会派（反映资产阶级要求的思想意识，要求清除英国国教内保有天主教仪式的改革派）在1642年展开了一场长达七年的内战。内战以议会派的获胜终结，英国由君主专制变更为君主立宪制。这一事件在世界史的宏观画卷上，标志着近代史的开端。

在混乱的宗教战争之间，欧洲各国也在海外积极发展着殖民主义。在17世纪，英国、法国和荷兰的舰队为了与老牌海上强国西班牙和葡萄牙抗衡，正开拓着北美洲、加勒比海、非洲和亚洲的海域。尤其在北美新大陆，欧洲人为了从美洲进口能在国内获利颇丰的糖和烟草，从非洲抓捕黑人运往美洲，开启了非洲黑人在美洲的血泪史。押解黑人前往新大陆赚钱的欧洲人则将欧洲的宗教习俗带到了美洲，其中也包括了宗教音乐。

与此同时，在英国、荷兰和意大利北部，人们开始用闲置的资金投资看上去可以盈利的商铺和新兴事物，最初的资本主义开始出现。其中，大型银行与联合股票公司的出现，将人们的财富集中在了一起，使欧洲的经济开始腾飞，中产阶级的队伍愈发壮大。而经济腾飞带来的是人们消费水平的上升。越来越多上层阶级和中产阶级开始想要欣赏音乐、学习音乐。这种需求使得对公众开放的音乐会开始在17世纪出现，在此之前，对公众开放的音乐形式只有在教堂里才能够听到。并且器乐音乐也真正在此时脱离声乐音乐的阴影，登上了舞

台中央。

17世纪的音乐家们仍然像从前一样，需要依附于教堂或宫廷，或是依赖于贵族阶级的赞助。对音乐家们在金钱上最友好的是意大利，意大利地区的贵族们相较其他地区的更加富有，其间的攀比风气也更重：他们会比较彼此宫殿的大小、服装是否紧跟潮流，以及在艺术品位上是否领先于对方。这也造成了贵族们会争相聘用"最好"的音乐家，敦促他们创作更新潮的音乐，从而在一定程度上推动了音乐流派和体裁的发展。

二、文化与艺术

17世纪的欧洲是戏剧发展的黄金时代。从威廉·莎士比亚（William Shakespeare，1564—1616年）到法国悲剧作家让·拉辛（Jean Racine，1639—1699年），戏剧因素融入了17世纪的每一种艺术形式：文学上，我们可以看到约翰·弥尔顿（John Milton，1608—1674年）的史诗《失乐园》（*Paradise Lost*）和西班牙作家米格尔·塞万提斯（Miguel de Cervantes，1547—1616年）的《堂吉诃德》（*Don Quixote*）。在雕塑方面，文艺复兴时期的雕塑大多是静态的，旨在展示人体之美，而巴洛克时期的雕塑更多地刻画了动作、表情和力量，我们可以通过对比米开朗基罗的《大卫》（见图5-1）与洛伦佐·贝尼尼（Lorenzo Bernini，1598—1680年）的《大卫》（见图5-2）感受17世纪雕塑中蕴含的戏剧张力。米开朗基罗的《大卫》表情恬淡，没有多余的动作，身上未穿任何衣物，意在展示大卫健美的体态。而贝尼尼的《大卫》捕捉了大卫投掷石块的动作，大卫嘴唇紧抿，肌肉呈紧绷状态，让观者能够清晰地感知到这座雕塑中有隐含的故事情节。在绘画方面也同样如此，若将阿特米希娅·真蒂莱斯基（Artemisia Gentileschi，1593—1656年）创作于1620年的《犹滴刺杀荷罗孚尼》（*Judith Slaying Holofernes*）（见图5-3），如与上一章提到的文艺复兴时期的《西斯廷圣母》（见图5-4）做比较，前者的戏剧冲突显而易见。

图5-1 《大卫》(雕塑,意大利佛罗伦萨美术学院)

图5-2 《大卫》(雕塑,意大利罗马贝佳斯画廊)

图5-3 《犹滴刺杀荷罗孚尼》(油画,意大利乌菲齐美术馆)

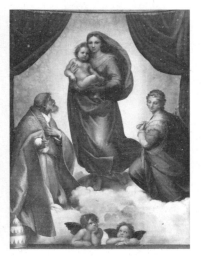

图5-4 《西斯廷圣母》(油画,德国蒋温格宫博物馆)

第五章 巴洛克时期

在艺术戏剧化的同时，巴洛克时期的服装设计与建筑风格也同样影响了文化和艺术的发展。巴洛克时期的服装设计追求的是繁复夸张、富丽堂皇、气势宏大的风格。男装（见图5-5）走到了奢华和造作的极端，大袖子花边、带马刺的靴子和佩剑在此时兴起。而女装（见图5-6）则一改文艺复兴时期臃肿的富态美风格，开始以纤瘦为美。紧身胸衣就是从巴洛克时期开始流行的。虽然巴洛克时期的女装腰部以下的裙子仍然蓬松，但和文艺复兴时期用支架固定裙子的方式不一样，巴洛克时期的裙子是因为在腰间打了大量的褶子才显得膨大。同时裙尾还会绣上华丽的大团花饰和果实图案，更加突出其奢华与繁复。

图5-5　巴洛克时期的男装　　图5-6　巴洛克时期的女装

而巴洛克时期艺术发展最耀眼的结果，是将美术、服装、戏剧、音乐和舞台效果熔为一炉的综合艺术——歌剧。有关歌剧的起源与发

展,我们会在本章的下一节"意大利的音乐发展"中详细介绍。

综上所述,通过戏剧张力传递情绪和情感,是巴洛克时期艺术的主要风格。有关这一点,我们要注意的是,和浪漫主义时期通过艺术表达艺术家们自身非常私人与复杂的情感不同;巴洛克时期的艺术通过戏剧张力传递的情绪,通常是可以广泛引起人们共鸣的基础情绪,如兴奋、悲伤、虔诚等。相比在艺术中表达私人情感,巴洛克时期的艺术家们对大众的情绪更感兴趣。

那么,巴洛克时期的作曲家们是如何用音乐表达戏剧张力的呢?答案是不协和音。意大利作曲家克劳迪奥·蒙特威尔第(Claudio Monteverdi,1567—1643年)在出版其第五部牧歌曲集时,提出了音乐存在的两种常规,也可以理解为两种音乐风格——古代风格和现代风格。古代风格,或直译为"第一常规"(意:Prima Practica,英:First Practice),是指以帕莱斯特里纳为代表的,16世纪中期严格的复调技法的音乐风格。在这种风格中,音乐的创造性和重要性是要压过歌词的。而现代风格,或第二常规(意:Seconda Practica,英:Second Practice),以蒙特威尔第以及他同时代的意大利作曲家为代表,则会较多地采用不协和音的复调技法。和古代风格相反,在现代风格中,歌词的重要性在音乐之上。蒙特威尔第相信,通过使用反传统的不协和音与和声模进,会让他的音乐更有感染力。

在此基础之上,我们将继续为大家简单介绍巴洛克时期各国的音乐风格、音乐体裁和音乐形式的发展。

第二节　意大利音乐的发展

一、歌剧的诞生

进入17世纪后,意大利的音乐,依然如同文艺复兴时期一样引领着欧洲的风潮。意大利的作曲家们在竞争中纷纷创造了新的曲式、风格和音乐体裁。其中,歌剧的发明,无疑是其中最受欢迎的、最重要的一种。

虽然有史以来的第一部歌剧出现于1598年，但音乐与戏剧最先产生联结的时刻要追溯到古希腊时期的酒神节。当索福克勒斯、欧里庇得斯等悲剧作家创作的悲剧作品在酒神节中上演时，通常都是有音乐伴奏的。在文艺复兴时期，戏剧的演出之间通常也会加入合唱或是独唱的伴奏，这段表演后来发展成为幕间插曲（interlude）。1589年，在佛罗伦萨大公爵费迪南德·美第奇与洛林的克里斯汀的婚礼上，这些幕间插曲被拉长成小型的音乐剧：合唱、独唱、小型的管弦乐组合，并配置了戏服、道具和舞台效果。这场婚礼上演出的音乐戏剧被音乐史学家们称为"1589佛罗伦萨的幕间音乐剧"（the 1589 Florentine Intermedi），而曾经参与过1589佛罗伦萨的幕间音乐剧的演员、歌手、诗人、作曲家甚至编舞师，有很多也参与了早期歌剧的制作和创作。

　　歌剧产生的另一个灵感来源是田园剧（pastoral drama）。田园剧也起源于古希腊和罗马，是一种由田园诗与牧歌组成的，用来歌颂乡间生活与自然环境的戏剧体裁。这种戏剧体裁本身的诗词与台词就与牧歌音乐的歌词高度重合，例如两者都有关于淳朴的少男少女在树林、草原、泉水与田野中坠入爱河的详细描写。这种田园剧在16世纪末的意大利各地宫廷中十分流行。其中，就职于费拉拉的宫廷诗人乔万尼·巴蒂斯塔·瓜里尼（Giovanni Battista Guarini，1538—1612年）在1590年创作的《忠诚的牧羊人》（Il Pastor Fido），不仅被制作成戏剧在宫廷中上演，其流传出去的诗句和台词也为上百首牧歌引用，并配上了音乐。最重要的是，音乐史上第一部歌剧的歌词和传统，就大多脱胎于田园剧这一戏剧体裁。

　　但无论如何梳理歌剧的起源，如果没有文艺复兴带来的由各方学者、诗人、音乐家和贵族们对于古希腊罗马时期的文化的高度兴趣，歌剧这种后世最受人欢迎的音乐体裁之一就很可能无法出现。其中起到了重要推动作用的，是一名佛罗伦萨的古希腊戏剧学者吉罗拉莫·梅伊（Girolamo Mei，1519—1594年）与天文学家、物理学家伽利略·伽利雷的父亲文森佐·伽利雷（Vincenzo Galilei，约1520—1590年）。

吉罗拉莫·梅伊是研究古希腊戏剧方面的专家，曾翻译编纂过数部古希腊戏剧。在研究过古希腊时期遗留下的所有有关音乐的文献和论文之后，梅伊得出了"几乎所有古希腊戏剧都有不同形式的歌曲伴奏"的结论。他用这个结论说服了佛罗伦萨伯爵乔万尼·德·巴蒂（Count Gionvanni de'Bardi，1534—1612 年）在他佛罗伦萨的行宫内组成了一个非正式的小团体——该团体被任职于法王宫廷的作曲家朱里奥·卡契尼（Giulio Caccini，1546—1618 年）称为"Camerata"，意为"小团体聚会""俱乐部"，故而今称之为"卡梅拉塔同好社"。这个同好社中聚集着研究古希腊文化的学者、艺术家和社会活动家，梅伊是其中重要的一员，其想法和信件经常在俱乐部的成员中得到讨论。

如果说梅伊为歌剧的出现铺下了理论基础，那么文森佐·伽利雷就是促使歌剧诞生的拓荒人。文森佐·伽利雷是一名音乐理论家、琉特琴演奏家与歌手。1581 年，他出版了一篇名为《现代音乐与古代音乐的对话》（*Dialogo Della Musica Antica et Della Moderna*）的论文，在论文中，伽利雷批评了过多使用对位法的当代声乐音乐，认为在声乐音乐中大量使用对位法会掩盖歌词本身想要传递的情感。他呼吁音乐家们恢复古希腊时期的音乐形式——将音乐与诗歌统一。

他们的努力在十几年后开花结果：在巴蒂伯爵离开佛罗伦萨后，另一位佛罗伦萨贵族雅各布·柯西（Jacopo Corsi，1561—1602 年）继承了"俱乐部"的传统，他与作曲家雅各布·佩里（Jacopo Peri，1561—1633 年）都认同梅伊的观点，并且根据梅伊所提出的古希腊传统，借诗人奥塔维欧·瑞努契尼（Ottavio Rinuccini，1562—1621 年）的田园诗《达芙妮》，创作了有史以来的第一部歌剧——剧中所有表演都有音乐伴奏，台词作为歌词被演唱出来。

歌剧《达芙妮》于 1598 年首演于柯西在佛罗伦萨的行宫，不过可惜的是，因为年代久远，如今只有部分手稿流传于世。世界上第一部完整流传下来的歌剧是由佩里和前文提到的朱里奥·卡契尼共同创作的《尤丽狄茜》。这部歌剧改编自瑞努契尼的同名戏剧《尤丽狄茜》，该剧取材于希腊神话中的音乐之神俄耳甫斯与其妻子尤丽狄茜

的传说：古希腊的传奇音乐家奥菲欧的妻子尤丽狄茜不幸被毒蛇咬死，奥菲欧悲痛欲绝的歌声打动了宙斯，于是宙斯派遣爱神告诉奥菲欧，允许他前往冥界用歌声救回尤丽狄茜，条件是在从冥界返回人间时不能回头看尤丽狄茜的脸。奥菲欧随后进入冥界救回尤丽狄茜，但在回归人界的路上，由于不能看到奥菲欧，尤丽狄茜悲痛欲绝。奥菲欧在尤丽狄茜的苦苦哀求下，在即将返回人界之前看了她一眼。尤丽狄茜因为这一眼当场倒地死去，追悔莫及的奥菲欧意图自杀殉情，不过爱神被他们的真情打动，于是将尤丽狄茜复活，并将他们送回人间。

《尤丽狄茜》于 1600 年首演于法王亨利四世（Henry Ⅳ）和玛利亚·德·美第奇（Maria de'Medici）的婚礼。虽然这部歌剧是由佩里和卡契尼共同完成的，但卡契尼任职于法王亨利四世的宫廷，为了保住自己的位置，他在演出时禁止歌手们使用佩里创作的音乐，并在几个月后出版了歌剧的总谱，声称自己是"第一部"歌剧的作曲家（佩里也同样出版了总谱，但时间较卡契尼稍晚）。

由于两位作曲家同时也是专业的歌手，他们对歌剧的创作方法十分相似。如果要在音乐创作上找不同，卡契尼的音乐风格相较佩里要更有音乐性和旋律性一些。但从音乐体裁方面看，佩里为歌剧做出了更大的贡献：他找到了将歌剧台词和音乐更好地结合在一起的方法——宣叙调（recitative）。

宣叙调，来自意大利语中的动词"朗诵"，所以有时又译为"朗诵调"顾名思义，它在歌剧中的作用是表现人物之间的对话以及叙述剧情，也就是"附有旋律的对白"，和京剧中的"韵白"（角色用夸张的语气和表情念对白）很像。通常情况下，由键盘乐器（羽管键琴或大键琴等）和大提琴、低音提琴构成的低音通奏演奏一个基础的和弦，然后由一个歌手用服从于语言的音调和节奏来唱出这一段剧情的旋律。

宣叙调的发明和使用使歌剧在音乐界得到了更多的关注。很快，在 1607 年，克劳迪奥·蒙特威尔第（见图 5-7）同样根据俄耳甫斯和尤丽狄茜的传说，创作了歌剧《奥菲欧》。蒙特威尔第是巴洛克早

期最杰出、最重要的作曲家。我们在本章的第一节中论述过他认为音乐存在两种常规的理念。

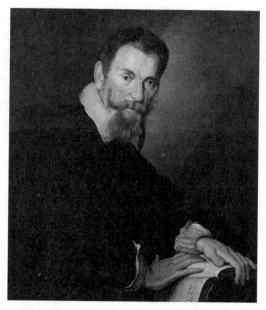

图5-7 克劳迪奥·蒙特威尔第

蒙特威尔第出生于意大利格里蒙那——也是小提琴制造世家安德烈亚·阿玛蒂的故乡，他在当地的教堂接受了音乐训练，二十三岁以弦乐乐手（很可能是中提琴乐手）的身份进入曼图亚公爵文森佐·贡萨加（Vincenzo Gonzaga，Duke of Manyua，1562—1612年）的宫廷任职，后于1601年被公爵指名委任为曼图亚宫廷的音乐总管。不过对于蒙特威尔第来说，成为曼图亚宫廷的音乐总管并未改善他的经济和生活状况，相反，他从未在这里收获过他应得的报酬和尊重。1607年和1608年，他创作了两部歌剧《奥菲欧》和《阿里阿德涅》（L'Arianna，已失传），它们大受欢迎，特别是《奥菲欧》。曼图亚宫廷斥巨资把它的制作得极尽奢华，并请了当时极有声望的明星歌手、

合唱队、舞者和近四十人的管弦乐队出演。但蒙特威尔第本人却并未从曼图亚公爵那里获得创作《奥菲欧》的报酬。

不过由于精良的制作和出众的音乐，《奥菲欧》成为音乐史上第一部获得巨大成功的歌剧。蒙特威尔第在佩里的宣叙调的基础上加入了巴洛克世俗音乐创作技法绘词法（tone-painting），即用音乐表现歌词的情景。例如，宣叙调《你死去了》（*Tu se' Morta*）的剧情是奥菲欧得知了尤丽狄茜的死讯，决定下地狱将尤丽狄茜带回人间，痛苦地向大地、天空和太阳告别。当歌手唱到"地狱"（abissi）、"死亡"（morte）等词语时，配以阴暗、低沉的不协和音与和弦；而当歌手唱到"星辰"（stelle）、"太阳"（sole）等词语时，配以音高很高、音调和谐的音与和弦。宣叙调中的旋律三次上升到最高点，然后下降，通过这种简单而有效的手法，描绘出奥菲欧的内心情感。

而在宣叙调之外，蒙特威尔第还运用了其他音乐形式使《奥菲欧》的音乐变得丰富多彩。其中包括合唱、器乐的间奏曲、牧歌、二重唱，以及最重要的咏叹调（aria）。

如果说宣叙调的目的是介绍剧情，那么咏叹调的目的则是表达角色随着剧情发展的心理活动和变化。也就是说，宣叙调推动剧情发展，而咏叹调则让剧情暂停下来。咏叹调是一首完整的歌曲作品，有明确的开头、高潮和结尾，是歌手们在舞台上表现自己，甚至炫耀演唱技巧的高光时刻。咏叹调在佩里和卡契尼的《尤丽狄茜》中就已出现过，但并不起眼。而在《奥菲欧》中，精彩的咏叹调让观众们在歌手演唱结束时报以热烈的掌声，哪怕这样会打断歌剧的进行（这种行为在现代已销声匿迹）。

在《奥菲欧》之后，蒙特威尔第的妻子去世，留给他两个未成年的儿子。蒙特威尔第穷困且疲惫，直至1612年，新继任的曼图亚公爵解聘了他，让他有机会前往威尼斯的圣马可大教堂（St. Mark's）担任音乐总管，他的生活才有所好转。圣马可大教堂的音乐总管是当时意大利音乐界最有影响力的职位之一，蒙特威尔第在这里工作了三十年，为教会创作宗教音乐，同时为贵族们创作世俗音乐，直到1643年去世。

蒙特威尔第在威尼斯生活期间，他幸运地见证了歌剧院的兴起。1637 年，威尼斯兴建了历史上第一座歌剧院——圣卡西亚诺歌剧院（Teatro San Cassiano）。蒙特威尔第为这座歌剧院创作了三部歌剧，其中的两部《尤利西斯的归来》（*Il ritorno d'Ulisse*）和《波佩阿的加冕》（*L'incoronazione di Poppea*）得以留存于世。《尤利西斯的归来》取材于荷马史诗中《奥德赛》（*Odyssey*）的最后一部分。《波佩阿的加冕》则是一部历史歌剧，剧情根据古罗马历史学家塔西佗对于罗马皇帝尼禄的记载，描绘了暴君尼禄与其第二任妻子波佩阿（又译为波比娅）之间的婚姻故事。波佩阿曾是尼禄的宠臣之妻，为了给予她皇后头衔，尼禄流放并处死了第一任妻子屋大维娅，并将她的头颅送给了波佩阿。

创作于 1640 年的《波佩阿的加冕》是蒙特威尔第的最后一部歌剧，也是音乐史上的第一部取材自历史事件的歌剧。在这部歌剧中，蒙特威尔第使用了一种介于宣叙调和咏叹调之间的歌曲形式，他称之为咏叙调（arioso）。咏叙调在歌剧中经常出现在宣叙调和咏叹调之间，它的内容更像是咏叹调——用于突出歌手的感情和心理活动，但却不像咏叹调那种需要使用华丽的、炫技性的歌唱技巧。

至此，歌剧的主要组成部分就基本定型了。虽然大多数 17 世纪的歌剧都只会在歌剧院上演一个乐季，但强调独唱重要性、将宣叙调和咏叹调分开，以及采用不同演唱风格表现不同情绪的咏叹调等特点，在意大利歌剧中一直流传至 19 世纪。

二、意大利器乐音乐的兴起

在 17 世纪，器乐音乐的兴起已经成为不可避免的趋势。新乐器、新体裁和新风格使得器乐音乐在音乐界的地位日益重要。16 世纪末，出现于意大利格里蒙那的小提琴迅速获得了意大利音乐家们的关注。这种乐器声音明亮清脆、穿透力强，非常适用于在乐器组合中演奏旋律部分。很快，提琴家族就取代了维奥尔（viol）乐器家族，成为逐渐成形的管弦乐队和室内乐组合中的主要组成部分。

由于小提琴首先出现于意大利，意大利的作曲家们对它的研究也

是超前于其他欧洲国家的。在第一章中，我们曾介绍过奏鸣曲的起源。在17世纪，三重奏鸣曲开始在意大利盛行。阿尔坎杰罗·科雷利（Arcangelo Corelli，1653—1713年）（见图5-8）创作了大量的声乐作品，成为了意大利作曲家中的异类——同时代的意大利作曲家基本上都在创作声乐作品，但科雷利一生中只创作器乐作品，完全没有声乐作品。他留存下来的九十部作品，为后来的器乐音乐作曲家们设定了标准。

不过在意大利，最出名的小提琴演奏家及作曲家当属安东尼奥·维瓦尔第（Antonio Vivaldi，1678—1741年）（见图5-9）。他是巴洛克晚期最重要的意大利作曲家，其风格影响了无数未来的作曲家们。他出生于威尼斯，父亲是圣马可大教堂的小提琴手，有八个兄弟姐妹。在接受音乐训练的同时，他也接受了正统的神学教育，这在当时是比较罕见的，这也为他将来的事业选择打下了良好的基础。

图5-8 阿尔坎杰罗·科雷利

图5-9 安东尼奥·维瓦尔第

在 1703 年，维瓦尔第被任命为牧师，但紧接着就因健康原因离开了教会，前往皮耶塔孤儿院（Pio Ospedale della Pietà）担任那里的音乐教师、作曲家和乐队指挥。他的大半生都在那里度过。在那里，他获得了"红发神父"（Il Prete Rosso）的外号，也开启了他的音乐生涯。

皮耶塔孤儿院专收威尼斯的女弃婴和私生女，每个周末和假日，孤儿院内大概四十名经过挑选和训练的女童就会组成乐队，在孤儿院的小教堂演奏器乐和声乐作品。这是一个完全由女性构成的乐队，在当时被认为是意大利最好的乐队之一。维瓦尔第为其创作了包括清唱剧、宗教音乐和协奏曲等数不清的作品，同时也以惊人的精力完成了四十九部来自威尼斯与意大利其他歌剧院的歌剧委约。在 1713 年到 1719 年间，威尼斯的歌剧院里几乎都是维瓦尔第的作品，没有其他作曲家能与其相提并论。在他旅居罗马的两年间（1723—1724 年），皮耶塔的总督委约他每个月为皮耶塔创作两首协奏曲，此后，这项委约维瓦尔第坚持了足足六年。除了少数几名巴洛克时期的作曲家（例如巴赫），维瓦尔第毫无疑问是整个巴洛克时期最高产的作曲家之一。

维瓦尔第虽然创作了数量极多的声乐与歌剧作品，但他为音乐做出的最大贡献，还是他的器乐音乐，具体来说，是他的独奏协奏曲。如第一章中所提到的，独奏协奏曲这种音乐体裁最初的创始人是朱塞佩·托雷利，是他确定了快—慢—快三个乐章的协奏曲格式，并从返始咏叹调的格式中发明了早期的回归曲式。但真正让世人了解独奏协奏曲并将其推广至全欧洲的作曲家，却是维瓦尔第。

维瓦尔第以其小提琴协奏曲闻名于世，但他同样也为巴松、双簧管、长笛、羽管键琴等乐器创作过协奏曲。他的协奏曲拥有清爽的旋律、韵律明快的节奏、技巧性强且交相辉映的独奏与乐队，以及清晰易懂的乐曲曲式。这些受人欢迎的音乐特点是他在皮耶塔工作期间逐渐摸索出来的。不像在教堂或宫廷的工作，作曲家必须根据雇主的喜好创作音乐，没有自主权，在皮耶塔孤儿院，维瓦尔第在音乐创作方面拥有绝对的自主权，他手把手地将孤儿们训练成成熟的歌手和乐

手,并有大量的机会可以试验不同的组合可以带来怎样的音乐效果。

当时,在维瓦尔第的训练下,皮耶塔孤儿院里拥有了一个二十到二十五人的管弦乐团,这在当时的欧洲还是比较罕见的①。维瓦尔第将乐队划分为若干声部,这种划分形成了现代弦乐团的雏形:第一小提琴、第二小提琴、中提琴、大提琴和低音维奥尔(bass viol)。除了这些组成所有维瓦尔第协奏曲乐队声部的核心乐器外,有时还会加入长笛、双簧管、巴松或圆号,它们或作为独奏乐器,或一同加入乐队。

在曲式结构方面,维瓦尔第拓展了回归曲式,将它从一种非正式的小型曲式,延展成了一种足以容纳更多可能性、更多主题的正式曲式。维瓦尔第也是第一个重视协奏曲慢乐章的作曲家,他将原本依赖演奏者在台上即兴为旋律增加装饰音与和声的慢乐章,变成了一种用于表现情感的、乐句绵长的音乐篇章。在某种程度上,维瓦尔第的慢乐章与歌剧中的咏叙调十分相像,并且也加入了回归曲式的元素。

维瓦尔第的音乐在意大利的传播也为他带来了极高的经济收入和音乐界的声誉,巴赫曾改编过他的协奏曲,神圣罗马帝国的皇帝查理六世(Charles Ⅵ)也曾邀请他前往其宫廷。大约在1720年,维瓦尔第收下一名意大利知名女低音歌手为学生,并与其生活了十五年。有传言说该歌手是他的情妇,虽然维瓦尔第本人否认了这一传言,但他的生活作风与对现世生活的追求最终引起了天主教会的不满——毕竟,他曾经是一名教会的牧师。1734年,他与皮耶塔孤儿院的合作以他长期游离在外而告终。1737年,维瓦尔第被禁止在教皇控制的地区从事音乐活动,这严重打击了他的音乐事业。并且由于不善理财(这似乎是大多数音乐家的通病),他迅速花光了赚到的钱,并于1741年穷困潦倒地病逝于维也纳,与罪犯和乞丐葬在了一起。

在维瓦尔第死后,他的音乐也随之被遗忘。直到20世纪50年代,巴洛克时期复兴运动的到来才复活了他的音乐。《四季》也是在

① 在17世纪的欧洲,只有少数的几个地方拥有固定编制且人数超过20人的管弦乐团。

那时才被人重新拾起演奏,并成为音乐史上最受欢迎的古典音乐作品之一。

第三节　法国音乐的发展

法国虽然不是文艺复兴的发生地,但在13世纪"新艺术"运动后,法国一直都走在欧洲文化风潮与教育水平的前列,法国贵族们的生活作风是欧洲各国贵族们争相效仿的对象。

一、路易十四之前

虽然意大利歌剧在17世纪时已席卷整个欧洲,但作为曾经欧洲的文化中心,法国有属于自己的音乐和文化传统,所以意大利歌剧在法国非但没有得到发展,反而遭受到了文艺界的批评。法国文学家查尔斯·德·圣-埃弗尔蒙(Charles de Saint Evrémond,1613—1703年)曾在写给英国白金汉公爵的信中批评道:"歌剧只是一种音乐与诗歌的奇怪结合,诗人和音乐家们被彼此的艺术形式所限,然后痛苦地创作出了一部扭曲的表演。"[①]

而在器乐音乐方面,由于法国贵族们受教育程度相对较高,以及法国宫廷对于舞蹈的喜好,舞曲这种器乐音乐的形式在法国得到了极大的发展。由于舞曲最初的伴奏多数为琉特琴演奏,法国的著名琉特琴演奏家与作曲家丹尼斯·高缇耶(Denis Gaultier,1603—1672年)出版了两部教授业余音乐家演奏琉特琴的音乐集。而随着器乐音乐的发展,琉特琴在舞曲中的地位逐渐被羽管键琴取代。

在法国上流社会的社交生活中,舞蹈是不可取代的一项功能性活动,于是舞曲的重要性不言而喻。法国作曲家们经常将不同风格的舞曲组合成为一个组曲(suite)。慢慢地,这种传统传至欧洲各地,形成了我们现在所熟知的组曲体裁。

① Hanning B, *Concise History of Western Music*, Norton & Company, 2014, p. 245. 引文为作者所译。

巴洛克时期常见的舞曲可见表 5-1。

表 5-1 巴洛克时期的舞曲

舞曲种类	拍号	速度	特点
阿列曼德舞曲（Allemande，法语意为"德国的"）	4/4	中板	节奏连续性强，舞曲第一拍为弱起
库朗特舞曲（courante，法语意为"奔跑"）	三拍子或复合三拍子	中板	舞曲第一拍为弱起，速度较阿列曼德舞曲稍快
萨拉班德舞曲（sarabande）	3/4 或 3/2	慢板	乐曲的重拍在第二拍
吉格舞曲（gigue，法语意为"蹦跳"）	6/8 或 12/8	快板	使用八分音符保证节奏的连续性，乐曲中附点节奏较多
恰空舞曲（chaconne，只在法国组曲中出现）	三拍子	中板	乐曲的主题会在乐曲的每一部分重复出现
加沃特舞曲（gavotte）	两拍子	中板	所有乐句的起拍都在弱起小节
小步舞曲（minuet）	3/4	中板	风格优雅

法国舞曲的发展极大地扩展了器乐音乐的曲目范围和数量，它们在传播到欧洲各地时，也为当地的音乐家们提供了作曲的灵感。巴赫的《无伴奏大提琴组曲》和《无伴奏小提琴组曲》中的组成部分就来自法国组曲。

二、路易十四时期

1643 年，年仅五岁的路易十四在路易十三因肺炎去世后登基称帝，开启了其长达七十二年的统治生涯。1648 年，法国作为"三十年战争"的战胜国，取代哈布斯堡王朝，成为欧洲的霸主。路易十三和红衣主教黎塞留的统治让路易十四得以继承一个强盛兴旺的帝

国。在经过了数十年对意大利歌剧的限制后,终于在 1670 年,在路易十四的支持下,法国兴建了第一座国家歌剧院。法国歌剧开始登上音乐史的舞台。

　　法国歌剧与意大利歌剧最大的区别有两个：法国歌剧拥有华丽的舞台布景与蕴含其中的芭蕾因素。芭蕾出现在法国歌剧中的原因是路易十四的喜好。路易十四是一名极其专业的芭蕾舞者,他十三岁时就已登台演出,在"舞台生涯"中担任过二十六部芭蕾舞剧的主角。很多芭蕾的基本脚位、手位和舞步也是在路易十四时期被确立并形成为一套完整的动作体系的。而在一次成功地在《皇家芭蕾夜宴》(Le concert royal de la nuit) 的舞台上扮演太阳神阿波罗之后（见图 5-10）,路易十四获得了（也有说是他自封的）"太阳王"(Le Roi Soleil) 的称号。

图 5-10　路易十四扮演的太阳神阿波罗（绘画,法国国家图书馆）

在这个时期,法国最负盛名的音乐家是让·巴普蒂斯特·吕利(Jean-Baptiste Lully,1632—1687 年)(见图 5 – 11)。他原名乔万尼·巴蒂斯塔·卢利(Giovanni Battista Lulli),从名字我们就能看出,他是一个意大利人。让·巴普蒂斯特这个名字是他移居法国后改的,在进入路易十四的宫廷后,他很快获得了路易十四的信任,并于 1653 年成为路易十四新建的小提琴乐团(Petits Violons)的音乐总管。1661 年,他正式成为路易十四的宫廷音乐总管,并加入了法国国籍。1662 年夏,他娶了法国作曲家米歇尔·朗贝尔的女儿玛德琳·朗贝尔,在路易十四与其王后的注目下结为连理。可见其在法国地位之高。

图 5 –11 让·巴普蒂斯特·吕利

吕利对法国音乐的贡献是伟大且复杂的:他与莫里哀合作,开创了喜剧芭蕾(la comédie ballet),使轻快的芭蕾舞曲取代了庄重而缓

慢的舞曲；他在路易十四的支持下建立了皇家音乐剧院（Académie Royale de Musique），每年制作一部大型的法国歌剧；但同时，他也说服路易十四颁布法令，限制自己音乐事业上的潜在对手在各方面的发展，成为法国音乐界名副其实的独裁者。

吕利对整个音乐史的贡献也极其巨大，路易十四的小提琴乐团在1670年左右开始被称为"orchestra"，这是这个词首次被用在音乐中，从此，人们开始用这个词形容小型的弦乐团体、歌剧中的管弦乐队，以及我们现在所熟知的——交响乐团。

吕利是第一位要求乐团中的提琴手们使用相同的弓法的作曲家，至今全球的每一个交响乐团中依然保持着这项传统。在某种程度上，他还是历史上的第一位乐团"指挥"——吕利为了彰显自己在乐团中的绝对权威（与好大喜功的路易十四如出一辙），会在乐团前方使用一根六英尺（约一百八十厘米）长的手杖，为乐队击打节拍。后来，这一行为被其他乐团指挥学习，但其意义也从显示威严，转变为协调乐团中各声部的旋律、统一乐团的风格和音响效果。指挥"杖"也改为了更加小巧的指挥"棒"（baton）。

吕利的法国歌剧与意大利歌剧不同，其剧情不再受限于古希腊罗马神话与真实的历史事件，转而开始讲述骑士传说与其他古代神话，歌剧的内核也与路易十四的政治和文化需求重叠。这种现象在其歌剧《阿米尔德》（*Armide*）中得到了最完整的体现。该剧的剧情讲述了一名十字军士兵被森林女巫阿米尔德诱惑，最终摆脱诱惑回归战场的故事。这与当时路易十四鼓励民众踊跃参军的需求是一致的。

和大部分穷困潦倒，且被雇主压迫的当代音乐家不同，吕利在路易十四的支持下过上了富足的生活。虽然在1685年，一桩与男童侍者的性丑闻让吕利失去了路易十四的支持，但他仍然在其他贵族赞助者的支持下过完了一生。值得一提的是，他的死亡颇具讽刺意味，1687年，吕利在为庆祝路易十四康复的音乐会上指挥时，被指挥杖刺破脚趾造成感染（伤口很可能又大又深，毕竟那是一根长达一百八十厘米的手杖，其敲击地面的声音还要让整个乐团听到，分量不轻），并因此而死。相传，医生们曾建议吕利截肢，以保全性命。但

吕利拒绝了这一建议，并表示"宁死也要拥有双足"。他的这一愿望最终得到了实现。

三、后路易十四时代

在路易十四之后，路易十五继承了其曾祖父路易十四对音乐艺术的喜爱，仍然在各方面支持着法国音乐和法国歌剧的发展。这也是意大利歌剧始终未能在法国像是在欧洲其他国家那样全面开花的原因之一。但除了歌剧以外，意大利最新的音乐成果，尤其是协奏曲、三重奏鸣曲仍然在法国境内得到了喜爱。维瓦尔第、科雷利等作曲家的器乐音乐影响了后路易十四时代的法国作曲家，使得法国音乐和意大利音乐在器乐音乐的风格上开始了融合。

巴洛克晚期有两位重要的法国作曲家：弗朗索瓦·库普兰（Francois Couperin，1668—1733 年）和让－菲利普·拉摩（Jean-Philippe Rameau，1683—1764 年）。库普兰是一名作曲家和键盘乐器演奏家，是法国键盘音乐古钢琴乐派的核心人物。他任职于凡尔赛宫，欣赏吕利和科雷利的音乐，推动了意大利与法国的音乐风格的融合。他出版的《羽管键琴演奏艺术》（*L'art de toucher le clavecin*）至今仍是研究法国巴洛克时期音乐演奏与实践的重要研究资料。

让－菲利普·拉摩（见图 5-12）则是一位少见的大器晚成的作曲家和理论家，他直到四十岁时才获得音乐界的广泛肯定。由于年轻时声名不显，我们对拉摩的早年生活知之甚少，只知道他生于法国勃艮第地区的第戎，师从其父——一名管风琴师。不像其他作曲家在教堂或宫廷接受音乐训练，这是拉摩已知的、唯一接受过的音乐训练。早年他曾作为管风琴师游荡在法国的各个省镇，直到 1722 年才选择定居于巴黎。初到巴黎时，拉摩和他的大多数同行一样，是一名穷困潦倒的音乐家。他希冀通过创作歌剧赚取收入，但吕利创办的皇家音乐剧院挫败了他的理想——他没有接受过正统音乐教育，也不属于吕利一派的作曲家。但拉摩在寻找机会作曲的同时，一直在整理和研究音乐理论。1722 年，也就是拉摩抵达巴黎的那一年，他出版了震撼欧洲音乐界的《和声学》（*Traité de l'harmonie*）。这部著作奠定

了现代调性音乐的和声理论基础，提出了三和弦与七和弦是主要音乐元素理论，并对和弦的性质和功能进行了分类。我们在第一章中提到的主和弦、属和弦等和弦功能的概念，就是由拉摩提出的。

图 5-12　让-菲利普·拉摩

拉摩性格内向，不趋炎附势，即使在面对对他的公开谴责时也十分坦诚。这种性格即使在他作为音乐理论家成名，得到了大量歌剧委约后也未改变。虽然他在成名后得罪了不少法国文化与艺术界人士——比如他曾对法国启蒙思想家卢梭的歌剧《优雅的缪斯》（*Muses Galantes*）语出不敬，得罪了这位大文学家（事实上，《优雅的缪斯》的确是一部糟糕的歌剧，卢梭在文学和哲学上的确颇有建树，却毫无音乐才华）——但从未有人指责过他行为卑鄙，这一点和吕利形成了鲜明的对比。他在晚年仍然保持了极大的创作激情，在从五十岁创作第一部歌剧到八十一岁去世的这段时间里，他以近乎一年一

部的速度完成了超过二十五部歌剧和芭蕾舞剧，比所有18世纪的法国作曲家都要多，并且每一部都得到了演出。

拉摩是一名纯粹的音乐家，他坚定地认为音乐理论和作曲同样重要，并持续不断地出版与音乐理论相关的书籍和论文（这在与他同时代的作曲家中极为罕见）。他很少说话，就连他的太太都不是很了解他，但每当说起音乐理论时，他却能侃侃而谈。拉摩于1764年去世，他在去世前四个月受封为贵族。据传，拉摩在去世前，面对牧师的临终祈祷，留下的遗言竟是责备配合临终祈祷的合唱团没唱准音。拉摩死后，法国音乐出现了很长一段时间的断代，直到浪漫主义时期的作曲家柏辽兹出现，才得以延续。

第四节 英国音乐的发展

一、本地的音乐家

英国和意大利是最早拥有公共剧院的欧洲国家，意大利在1637年拥有了第一家公共歌剧院，英国在1660年斯图亚特王朝复辟后拥有了最早的公共剧院。这股由意大利和英国引起的风潮影响了法国，巴黎在1725年建立了第一家公共剧院，德意志地区①则在18世纪40年代才逐渐开始设立公共剧院。

但相比公共活动的蓬勃发展，英国音乐的发展比意大利和法国要晚得多，并在很大程度上受到了这两个国家的影响。同时，音乐在巴洛克时期一直都不是英国贵族的主要的娱乐活动，相比意大利歌剧和法国芭蕾舞歌剧，英国的修道院、贵族和民众们都更喜欢本国的戏剧与宗教庆典类音乐。

在17世纪初期的英国，最流行的宫廷娱乐活动是假面剧

① 由于现代德国在17世纪尚未形成，部分领土属于神圣罗马帝国，部分领土属于普鲁士王国及一些零散的王国和公国，故此在本书中，将这一地区统称为德意志地区或德语地区。

（masque）。这种活动和歌剧有些相像，但所涵盖的艺术形式更多，且并不以音乐为主。和意大利歌剧一样，假面剧取材于历史和神话传说，但其人物对白是用朗诵而非演唱的方式表现的。此外，假面剧中还含有假面舞蹈（类似假面舞会），并穿插有闹剧和哑剧的戏剧形式。总而言之，假面剧是一场演出时间长，且包含多种艺术形式的社交与娱乐活动。1634年的大型假面剧《和平的胜利》（*The Triumph of Peace*）甚至是从主要角色们骑着马在伦敦的街道上行进开场的。而规模稍小的假面剧不仅在贵族们的宫廷中上演，公共剧院和学校里有时也会有类似的演出。

英国内战结束后，克伦威尔领导的清教主义政府禁止了一切舞台戏剧表演，但音乐会和私下里的音乐娱乐活动并没有被禁止。这项政策引导了第一部英国"歌剧"的出现——这不是传统意义上的意大利或法国歌剧，更像是戏剧和假面剧的结合，其中包含了舞蹈、歌曲、朗诵与合唱。1660年斯图亚特王朝复辟后，禁令解除，第一批公共剧院开始出现。由于新王查理二世曾被流放至法国，法国芭蕾舞剧也同时开始在英国的贵族阶级和公共剧院中流行。

不过，由于莎士比亚的戏剧在英国太过流行，英国民众和贵族对歌剧这种从头唱到尾的娱乐活动不感兴趣。整个17世纪，没有一部歌剧能够在英国受到欢迎，除了两部由本土音乐家创作的，并且是为上流社会而非公共剧院创作的歌剧——约翰·布罗（John Blow，1649—1708年）的《维纳斯与阿多尼斯》（*Venus and Adonis*）和亨利·珀塞尔（Henry Purcell，1659—1695年）的《黛朵与埃涅阿斯》（*Dido and Aeneas*）。

亨利·珀塞尔（见图5-13）是第一位在音乐史中较为重要的英国作曲家，他在英国皇室的资助下度过了富足无虑的一生，并在死后被称为"英国的俄耳甫斯"。珀塞尔自小被称为音乐神童，他在五岁丧父后加入教堂男童唱诗班，并于八岁时创作了第一首歌曲。在变声后，他当了一段时间皇家宫廷键盘与管乐音乐作曲家的学徒，后担任宫廷小提琴作曲家，随后在1679年，他接替约翰·布罗成为威斯敏斯特教堂（Westminster Abbey）的管风琴师，直至去世。

图 5-13 亨利·珀塞尔

珀塞尔于 1689 年创作的《黛朵与埃涅阿斯》是一部综合了意大利歌剧风格与英国假面剧要素的英国歌剧,其剧情节选于古罗马诗人维吉尔的《埃涅阿斯纪》(Aeneid),讲述了特洛伊英雄埃涅阿斯在特洛伊城破后来到迦太基,与迦太基女王黛朵产生了一段短暂的恋情的故事。这个故事以悲剧结束,在与黛朵成婚前,埃涅阿斯在神灵的要求下不得不离开迦太基,而黛朵则误以为埃涅阿斯背叛自己,在迦太基城中自焚身亡。在这部歌剧中,黛朵自杀前的最后一首哀歌(lament)《当我躺在尘土之下时》(When I Am Laid in Earth),是音乐史上最著名的哀歌之一。

《黛朵与埃涅阿斯》是 17 世纪硕果仅存的英国歌剧,直到 19 世纪晚期,英国歌剧都没有任何继任者。珀塞尔本人也没有再继续创作歌剧,而是为公共剧院创作了很多戏剧的背景音乐。没有修道院或是公众的支持,英国歌剧完全无法在英国的社会生活中争取到一席之地。

二、外来的音乐力量

乔治·弗雷德里希·亨德尔（George Frideric Handel，1685—1759年）（见图5-14）是巴洛克时期最重要的作曲家之一。他和同时代的作曲家维瓦尔第、拉摩、巴赫不一样，作为一个德意志地区的人，亨德尔却并未将自己的职业生涯限制在德意志地区内。在接受了完整的乐器演奏与音乐理论等训练后，他在汉堡歌剧院工作了三年，在意大利生活了四年，打磨作曲技巧和风格，最后在英国获得声望，并一步步成为全欧洲范围内最负盛名、最有影响力的音乐家。他的影响力遍布德意志地区、法国、意大利等主要的欧洲文化中心；并且不像维瓦尔第等其他巴洛克时期的作曲家，亨德尔的音乐在他死后也未被遗忘，直至今日，他的音乐仍极受欢迎。

图5-14　乔治·弗雷德里希·亨德尔

亨德尔出生于今德国哈雷，其父是当地宫廷的理发师兼外科医生。他的父亲想让他学习法律，但亨德尔却对音乐展现出了极大的兴趣。在亨德尔九岁时，他的管风琴演奏技巧打动了哈雷的魏森费尔斯公爵，公爵亲自说服了亨德尔的父亲让他跟随哈雷的教会音乐总管、管风琴师、作曲家弗雷德里希·威廉·察豪（Friedrich Wilhelm Zachow，1663—1712年）学习音乐，正式开启了亨德尔的音乐之路。

在跟随察豪学习的过程中，亨德尔精通了管风琴和羽管键琴的演奏技术，熟悉了小提琴和双簧管的演奏技巧，并掌握了对位法。察豪让他抄写德意志地区与意大利不同作曲家的作品，通过这种方式，亨德尔掌握了德意志与意大利的音乐风格。1702年，年满十七岁的亨德尔进入哈雷大学，并被委任为哈雷大教堂的管风琴师。不过仅一年后，亨德尔就离开哈雷，进入了当时德语歌剧的最高殿堂汉堡歌剧院，成为一名小提琴手。在这里，他创作了自己的第一部歌剧《阿尔米拉》（*Almira*），并获得了极大成功。此时，他才二十岁。

1706年，亨德尔在费迪南德·德·美第奇王子的邀请下，以青年作曲家新星的身份离开汉堡来到了意大利。在意大利，他结识了来自佛罗伦萨、罗马、那不勒斯和威尼斯的音乐赞助者与音乐家，并认识了科雷利与亚历山德罗·斯卡拉蒂（Alessandro Scarlatti，1660—1725年）①，这两人的风格对亨德尔的音乐风格产生了极大的影响。他在这里创作了多部意大利康塔塔（cantata）②、两部清唱剧（oratorio），以及献给佛罗伦萨歌剧院的《罗德里戈》（*Rodrigo*）和献给威尼斯歌剧院的《阿格丽品娜》（*Agrippina*）。

离开意大利，短暂地担任过汉诺威选帝侯格奥尔格·路德维希（Georg Ludwig，1660—1727年）的宫廷乐长后，亨德尔终于来到了改变他命运的地方——伦敦。不像意大利、法国和德意志地区之间存

① 斯卡拉蒂是那不勒斯乐派歌剧的创始人，其歌剧大都取材于生活喜剧与历史传说。他强调歌剧是用音乐表现的戏剧，反对威尼斯歌剧浮华肤浅的风格。

② 康塔塔指多乐章的声乐套曲，规模小于清唱剧与歌剧，情节也相对简单。康塔塔源于意大利，后在德语地区盛行。其内容既有宗教题材，也有世俗题材。意大利康塔塔多为宗教音乐。

在音乐风格的冲突和碰撞，英国是一个非常欢迎外国作曲家的国家；并且，英国本土歌剧的匮乏和宗教传统的不同极大地助力了亨德尔的事业发展。亨德尔在英国受到了多方的赞助与支持，其中包括英国女王安妮（Anne，1665—1714年）。女王在1713年承诺每年付给亨德尔二百英镑的年薪，约等于巴赫在莱比锡年薪的两倍。女王在1714年去世，亨德尔曾经的雇主，汉诺威选帝侯格奥尔格·路德维希成为英国的新王乔治一世（King George Ⅰ），他非但没有计较亨德尔离开汉诺威宫廷的往事，反而将亨德尔的年薪翻倍，达到四百英镑。亨德尔的一生都在赞助人的支持下富足地生活，直至去世。

下面，我们就来详细介绍一下亨德尔在英国创作的几种主要的音乐体裁。

（一）亨德尔的歌剧

早在亨德尔在汉堡创作的第一部歌剧《阿尔米拉》中，就表现出了对于欧洲不同国家音乐风格的掌握与融汇。德语歌剧的传统是咏叹调用意大利语演唱，宣叙调则用德语演唱，以方便不懂意大利语的观众跟上剧情。亨德尔保留了这一传统，但在歌剧序曲与舞曲中加入了法国音乐的元素，并在整体的音乐把握中使用了大量德意志音乐中的对位法和配器法。后来在意大利，经过对亚历山德罗·斯卡拉蒂歌剧风格的学习，亨德尔完善了他的意大利风格咏叹调的写法——柔和的、长线条的、节奏多变的歌唱旋律，并将这一技巧使用在了威尼斯歌剧《阿格丽品娜》中。此后，亨德尔的歌剧在国际上形成了独树一帜的风格：法国风格的歌剧序曲和舞曲、意大利风格的咏叹调和宣叙调，以及德国严谨的对位法与配器作曲技巧。

1711年，亨德尔在伦敦创作的第一部意大利歌剧名叫《里纳尔多》（*Rinaldo*），其明快的音乐和出色的舞台效果帮助亨德尔在英国音乐界获得了不小的公众声誉。同时，这首歌剧中的咏叹调也被当时英国最权威的音乐出版商约翰·华尔什（John Walsh）出版，为他带来了额外的收入。亨德尔接下来又出版了四部歌剧，加上《里纳尔多》的复演，18世纪初的每一年几乎都有亨德尔的歌剧上演。

1718年到1719年，约六十名贵族在国王的支持下建立了皇家音

乐学术股份有限公司（Royal Academy of Music Joint Stock Company）①，希望在英国制作意大利歌剧。不出意外的，他们选择了亨德尔作为音乐总监，亨德尔为此前往德意志地区与意大利寻找歌手。在1720年到1728年间，亨德尔在寻找到一批欧洲最出色的女高音与阉伶歌手的同时，也贡献了他音乐生涯中最出色的几部歌剧：包括1720年的《拉达米斯托》（*Radamisto*）、1724年的《尤里乌斯·凯撒》（*Giulio Cesare*）、1725年的《罗德琳达》（*Rodelinda*）、1727年的《阿德梅托》（*Admeto*）。

亨德尔的歌剧题材和巴洛克晚期的歌剧题材并无太多不同，基本都是根据古罗马英雄生平的戏剧化改编、魔法和神话的传说，以及为了美化十字军东征而改编的东方冒险主义题材等。但和其他意大利歌剧不同的是，亨德尔对于咏叹调形式的广泛运用。他既创作过技巧性极高的花腔女高音（coloratura）咏叹调，也创作过声音深沉、表现温润情感的咏叹调，如《尤里乌斯·凯撒》中的咏叹调《圣殇》（*Se Pietà*）。

然而，由于歌手们越来越高的工资、著名女高音歌手们之间的纠纷，以及1728年约翰·盖伊（John Gay，1685—1732年）嘲讽意大利歌剧的英国民谣歌剧《乞丐的歌剧》（*The Beggar's Opera*）大获成功，使意大利歌剧在英国的市场逐渐萎缩。皇家音乐学术股份有限公司在1729年因经济问题破产。歌剧的形式与内容在这一年开始在启蒙运动的影响下改革，最终步入新的时代。身心俱疲的亨德尔也短暂地离开了英国，回到德意志地区休养。虽然亨德尔一直将创作歌剧的习惯保持到了1741年，但再没有一部歌剧能够获得之前的成功。甚至在1737年之前，人们一度认为亨德尔的时代已经过去，认为他灵感消退，曲风也过时了。

（二）亨德尔的清唱剧

18世纪30年代，意识到传统意大利歌剧已经不再盛行的亨德尔

① 此Royal Academy of Music和伦敦大学皇家音乐学院（Royal Academy of Music）不是同一事物。伦敦大学皇家音乐学院由伯格斯勋爵于1822年创立。

开始思索求变。很快，意大利清唱剧进入了亨德尔的视野。清唱剧是一种介于康塔塔和歌剧之间的声乐套曲。和康塔塔不同的是，清唱剧的规模比康塔塔大，结构和情节也比康塔塔丰富；但相比制作华丽、舞台效果丰富的歌剧，清唱剧没有布景、服装和动作，只由歌手单纯地演唱，并且内容与情节也只取材于圣经，是彻底的宗教音乐。

在天主教中，从复活节前的第七周（圣灰节），到复活节前的星期六（圣星期六）之间的四十天，被称为"大斋期"（Lent）。这一期间为了纪念耶稣在荒野禁食，并准备庆祝耶稣的复活，人们会停止一切娱乐活动并实行斋戒。虽然在 18 世纪的英国，英国国教是主流信仰，但天主教和英国国教之间的宗教节日仍然相通，英国也同样有大斋期。

在大斋期期间，歌剧作为娱乐活动的一种，是被禁止演出的。然而，因清唱剧是严肃的宗教音乐，且情节故事都取材于圣经，而不属于被禁止的范畴之内。于是亨德尔在意大利清唱剧的基础上进行改良，创造了英国清唱剧。意大利清唱剧以独唱为主，规模较小。而亨德尔的英国清唱剧沿用了传承了数个世纪的英国宗教音乐传统——教堂唱诗班（cathedral choir），并将合唱运用在清唱剧中的各个方面：推动故事情节、用客观角度评价剧情事件，以及故事旁白。

亨德尔的第一部英国清唱剧名为《埃斯特》（Esther），是他在 1918 年从一部同名的假面剧改编而来。和大多清唱剧只在教堂中演出不同，亨德尔的清唱剧也在公共剧院中演出。最初，亨德尔只将清唱剧视作创作歌剧之外的额外收入（毕竟可以填补大斋期歌剧不能演出的空白），并未将大部分精力投入其中。但在 1738 年，传统歌剧的急速衰落使亨德尔迈出了创作清唱剧的重要一步：在那一年，他没有创作新的歌剧，而是将全部的精力放在了创作清唱剧《扫罗》（Saul）上，以期让它在 1739 年的大斋期进入剧院。

随后在 1741 年，亨德尔彻底停止创作歌剧，于同年创作了长达两个半小时、名垂青史的清唱剧《弥赛亚》（Messiah）。该剧仅用了二十四天就创作完成，首演于爱尔兰的都柏林。和之前的所有清唱剧都不同的是，《弥赛亚》没有戏剧意义上的剧情和人物，而是通过引

用《新约》中的题材，向听众阐述基督教关于"救赎"的概念。这部作品在预演时就获得了广泛关注，在首演当日，剧院为了容纳更多的观众，提出了男性不得佩剑、女士不得穿着钢箍衬裙的有趣规定，使本身只能容纳六百的剧院硬塞进了七百人。

由于英国清唱剧的出现，亨德尔获得了广泛的国际声誉。并且由于清唱剧不需要布景、舞台机械和服装，使得制作费大幅减少，亨德尔也终于走出了歌剧失利的经济阴影。尽管某些英国贵族认为这个外国音乐家在英国获得了太多的权力和声望，试图破坏他的音乐会，并且由于英国清唱剧是在公共剧院而不是教堂上演，引起了一些诸如"神圣的东西竟然被用来娱乐"的批评，但随着清唱剧的大获成功，争端逐渐平息，清唱剧一如既往地在大斋期于公共剧院上演。

（三）亨德尔的器乐音乐

尽管是声乐音乐为亨德尔赢得了大量的金钱和名望，他的器乐音乐也同样值得载入音乐史的史册。他的器乐音乐大多由伦敦音乐出版商约翰·华尔什出版，作品体裁包括键盘作品集、羽管键琴组曲集、独奏奏鸣曲、三重奏鸣曲、大协奏曲等。其中，最负盛名的是为皇室创作的、在室外演出的《水上音乐》（*Water Music*）和《皇家焰火音乐》（*Music for the Royal Fireworks*）。

《水上音乐》是亨德尔为了打造皇家形象而创作的。彼时，新王乔治一世刚刚登基，不受英国民众欢迎。因为他拒绝学习英语，宁愿说德语，并与他的儿子威尔士亲王关系不和。英国民众认为他是愚蠢的国王，直至他在汉诺威避暑时意外中风去世，英国人都不认可他是英国的国王。为了改善乔治一世在人民心中的地位，国王的大臣们策划了一系列的公众娱乐活动，其中就包括在泰晤士河上为国会议员和伦敦民众演奏音乐。在活动中，国王与大臣们乘船溯泰晤士河而上，在小型船队的护航下，向亨德尔演奏的《水上音乐》方向驶去。活动获得了极大的成功，国王要求音乐演奏了三次，大船和小船上挤满了想要听音乐的人。

《水上音乐》和《皇家焰火音乐》对器乐音乐最大的贡献就是在某种程度上确立了现代管弦乐团的标准。由于是在室外演出，规模庞

大（以巴洛克时期为标准）的弦乐声部与圆号、木管、通奏低音等声部交汇在一起，形成了绝佳的节日氛围与音响效果。

亨德尔去世后，英国将他视作国宝级的人物。他被评为伦敦最受尊敬的人物之一，被葬在威斯敏斯特大教堂，与英国王室同眠，并有三千余人参加了他的葬礼。他是音乐史上第一个获此规格的音乐家。虽然生于德国，但亨德尔是巴洛克时代最伟大的英国作曲家。他的存在，极大地推动了英国音乐文化的发展，塑造了英国的民族精神与文化。

第五节　德意志地区音乐的发展

由于路德教的兴起，17世纪德意志地区的主要音乐形式是宗教音乐。但天主教与路德教之间的"三十年宗教战争"使德意志各邦人口在战争期间减少了60%，失去了原创力量的德意志宗教音乐落后于意大利与法国，没有形成自己的风格。并且德意志音乐的先驱海因里希·许茨（Heinrich Schutz, 1585—1672年）是在意大利接受的音乐训练，师从威尼斯作曲家、管风琴演奏家乔万尼·加布里埃利（见第四章第四节"器乐音乐的崛起"），导致17世纪的德国音乐在整体上都更偏向于意大利的音乐风格。

同时，相比意大利、法国和英国各有千秋的音乐风格，德意志地区的音乐风格相对更注重于结构与和声，尤其是对位法的应用，使其音乐听上去朴素而复杂，没有其他国家突出的艺术特点与华丽的旋律走向。

但在"三十年宗教战争"结束后，路德教迅速地在其教区重获权力，并开始重新制订宗教仪式与音乐。然而在路德教会内部，两个理念相悖的教派之间的斗争，影响到了包括音乐在内的各种教会礼拜仪式的发展。一派是正统路德教派（Orthodox Lutheran），他们秉承所有文艺复兴时期宗教改革的观点与思考，希望建立正统的、面向公众的信仰形式和理念，愿意使用各种形式的音乐来推动教会的传播与发展。另一派是虔信派（Pietism），他们强调将信仰私人化、简单

化，以单纯的圣经阅读为主；同时不信任一切用于散播信仰的艺术形式，主张简化教会仪式，音乐、诗歌与绘画等文化与艺术形式。这两个教派的对立带来了德国宗教音乐的两种发展方向，一是以面向公众为主的大型宗教音乐形式，另一种是用于私人使用的小型独立圣咏歌曲。不过无论怎样，两个教派的核心理念仍然与马丁·路德对于音乐最初的想法吻合：

> 音符使音乐变得活灵活现，没有音乐，人无异于顽石。……艺术音乐可以用来纠正、发展自然音乐，然后最终在奇妙的音乐作品中，品尝到神的绝对和完美的智慧。①

路德教对音乐的重视和发展带来了德意志地区音乐文化的恢复与繁荣。在许茨之后，约翰·帕赫贝尔（Johann Pachelbel，1653—1706年）、迪特里克·布克斯特胡德（Dieterich Buxtehude，1637—1707年）、乔治·菲利普·泰勒曼（Georg Philipp Telemann，1681—1767年）都是巴洛克时期德意志地区享有盛名的音乐家。

约翰·帕赫贝尔和许茨类似，主要创作用于宗教音乐的合唱、独唱、小型乐队协奏曲。他最为人所熟知的作品就是如今已被过度演奏的《卡农》。迪特里克·布克斯特胡德是著名的管风琴演奏家，任职于吕贝克，是虔诚的正统路德教派教徒。他在吕贝克举办了名为"晚间音乐崇拜"（Abendmusiken）的活动———一种在基督降临节期间，在下午的教堂礼拜仪式结束后开始的晚间公众音乐会。晚间音乐崇拜吸引了来自德意志各个地区的作曲家前来观看，其中就包括了时年二十岁的巴赫。

乔治·菲利普·泰勒曼是巴洛克时期最著名的德意志地区作曲家，声望远超同时期的巴赫。和巴赫一样，泰勒曼也是一名非常高产的作曲家。他一生创作了超过三千首声乐与器乐作品，囊括了巴洛克

① 马丁·路德、路德文集中文版编辑委员会：《路德文集》，上海三联书店2005年版，第473页。

时期的所有音乐体裁。泰勒曼的音乐以结构精巧并可以灵活组合闻名。例如他的《巴黎四重奏》(*Paris Quartet*)，由于结构和配器的灵活，可以被定义为组曲、奏鸣曲，甚至协奏曲。乐器组合也可以灵活替换：小提琴可以用长笛代替，通奏低音可以用羽管键琴代替；如果去掉低音通奏只保留弦乐，即两把小提琴、一把中提琴和一把大提琴的组合，就是最早的弦乐四重奏。由于泰勒曼和巴赫的生卒年代相近，我们会在下一章对巴赫的介绍中继续提到他的事迹。

随着亨德尔在英国乃至全欧洲获得了极高的艺术声望，德语作曲家也逐渐走上了历史的舞台，并最终在18世纪末成为欧洲音乐的主流。其中，约翰·塞巴斯蒂安·巴赫在经历了被人遗忘的一百年后，重新散发出了璀璨的光芒。当他的音乐被再度发掘之后，人们才猛然意识到，这位一辈子几乎没有离开过德国的音乐巨匠，竟潜移默化地影响了整个古典主义时期的音乐走向，并且直到今天都在持续发光发热，为无数作曲家艺术家提供灵感，为无数喜爱音乐的人们带来享受。在接下来的章节，我们将着重介绍这位超越时代的、可以被称为音乐史上最伟大作曲家之一的伟人——约翰·塞巴斯蒂安·巴赫的音乐和人生。

第六章　巴赫——巴洛克音乐的巅峰

从 18 世纪中叶开始，随着政治局势和宗教形势趋于稳定，音乐的发展中心逐渐从意大利转移到了德意志地区。但德意志地区音乐风格的流行，并不是像早期的意大利那样，通过开创新的音乐体裁体现。德意志作曲家们通过将意大利、法国、德意志与其他国家与地区的音乐风格熔为一炉，开创了属于他们的时代。其中，约翰·塞巴斯蒂安·巴赫（Johann Sebastian Bach，1685—1750 年）（见图 6-1）就是其中最出色、最伟大的一位。

图 6-1　约翰·塞巴斯蒂安·巴赫

虽然巴赫在现代被称为最伟大的作曲家之一，他的作品也被称为巴洛克音乐的精华；但在巴赫本人所处的年代，人们更多地将他视为一名技巧高超的管风琴与键盘乐器演奏家，而非一名作曲家。在巴赫所处的年代，相比维也纳、柏林，或是文化与艺术的中心威尼斯与巴黎，路德教发轫之地的德意志地区是一片非常平凡的土地。例如莱比锡（Leipzig），这里有着欧洲最古老的大学之一，也有好几座重要的路德教教堂，但整座城市却没有一家歌剧院，也没有任何一位亲王或主教居住于此。巴赫就在这样一片平凡的土地上勤恳地工作，几乎从未踏出国门一步（只有一次例外），直到去世都没有在当时的音乐界激起任何波澜。

但后面发生的事情，我们都知道了。在巴赫去世后，他影响了包括莫扎特、贝多芬、门德尔松、勃拉姆斯在内的一众后世最著名、最伟大的作曲家；他的音乐从默默无闻，到无人不知、无人不晓；他的肖像出现在了每一部讲述音乐的书籍上，想要了解任何古典时期之后的作曲家，巴赫都是绝对绕不开的人物。然而，与同时期的亨德尔不同，有关巴赫生平的确凿事实和历史记载少得可怜，我们只能通过寥寥的几封私人书信以及巴赫本人在不同时期所作音乐的风格形成与改变，了解巴赫的人生之路。接下来，我们会以时间顺序，详细地介绍巴赫平凡而又精彩的一生，并分析他在每一个不同人生时期创作的音乐风格与特点。

第一节　童年（1685—1707 年）

巴赫出生于隶属德意志中部的图林根州（Thuringia）爱森纳赫市（Eisenach）。早在巴赫出生之前，巴赫家族就已经是当地乃至整个图林根州赫赫有名的音乐家族。他们编织了一个彼此扶持的人脉网，瓜分了该地区几乎所有的管风琴师和唱诗班领唱的职位，使巴赫这个姓氏在当地几乎成为音乐家的同义词。出生在这样的一个家族，也预示了巴赫会成为一名音乐家的命运。

不过，巴赫并没有因为家族在当地枝繁叶茂而拥有轻松的童年。

音乐家的社会地位在巴洛克时期并不高，人们不会将他们视为艺术家，而是将其等同于工匠、园丁、仆役等职业。能够真正抵达金字塔尖，获得像若斯坎、亨德尔、拉摩那样社会地位的音乐家只是极少数。并且，巴洛克时期的德意志地区，相较意大利与法国，并不是一个经济发达、文化繁荣的地区。而拥有著名的图林根大森林的图林根州，在德意志地区内更是偏远幽静、人迹罕至之地。马丁·路德为了躲避教廷和神圣罗马帝国的通缉，曾在 1521 年暂避于图林根州的瓦特堡（Wartburg）长达十个月之久，可见图林根州的偏僻。

偏僻归偏僻，由于马丁·路德的影响，图林根州是德意志地区信仰路德教最根深蒂固的几个地区之一。作为巴赫持续了一生的信仰，路德教对于音乐的重视、喜爱用音乐表达信仰的理念，极大地影响了巴赫的音乐风格与特点。

在路德教与家族传承的双重影响下，巴赫在孩童时期就开始学习音乐。虽然巴赫在当地教堂的男童唱诗班演唱，并跟随父亲学习了小提琴，但他的第一个正式老师是父亲的堂兄约翰·克里斯托弗·巴赫（Johann Christoph Bach，1671—1721 年），巴赫跟他学习了管风琴的演奏技巧和基础的音乐理论。这位约翰·克里斯托弗·巴赫的音乐作品直到现代才得以重见天日，音乐理论家和历史学家们一致认为，他的音乐是将巴赫与德国早期音乐传统联结在一起的桥梁。

除了音乐上的启蒙，约翰·克里斯托弗·巴赫对巴赫还有人生方面的影响。在巴洛克时期，音乐家们普遍面临着这样的困境：居无定所、穷困潦倒。他们游走在附近地区的教堂和宫廷之间，哪里有工作就住在哪里；他们得不到应有的尊重，甚至得不到应有的报酬；他们疾病缠身，并且付不起医疗费用。巴赫的这位启蒙老师为巴赫展示了以上所提到的一切，我们不能确切地知道这对年幼的巴赫造成了怎样的影响，但从他成年后坚定地离开家乡，以及在得到不公正对待或不被赏识的时候，会坚定地选择辞职另谋他处（这在巴洛克时期的音乐家之中不太常见）来看，这位伯父的人生对巴赫起到了很大的警示作用。

很快，巴赫虽不轻松但也无忧无虑的童年结束了。在巴赫刚满九

岁时，母亲伊丽莎白去世；九个月后，巴赫的父亲安布罗修斯（Johann Ambrosius Bach，1645—1695 年）也随之去世。变成孤儿的巴赫，和他其中的一个哥哥雅各布（Johann Jacob Bach，1682—1722 年），一起徒步前往距离爱森纳赫三十英里外的奥尔德鲁夫（Ohrdruf），投靠他们未曾谋面的长兄——比巴赫大十四岁的约翰·克里斯托弗·巴赫（Johann Christoph Bach，1671—1721 年）①。巴赫跟随这位长兄（他是任职于奥尔德鲁夫的管风琴师）学习了一段时间的管风琴，然后在十五岁时得到了一份来自吕内堡（Lüneburg）的唱诗班奖学金。吕内堡距离奥尔德鲁夫有二百三十英里（约三百七十公里）远，巴赫没有钱雇用马车，但他仍然选择离开长兄拥挤的住所，和一名同学乔治·埃德曼（Georg Erdmann）徒步走完了全程。

然而，在巴赫抵达吕内堡后不久，他就变声了。这导致他无法继续在唱诗班中演唱。幸运的是，巴赫在吕内堡结识了同样来自图林根的著名作曲家、管风琴演奏家乔治·伯姆（Georg Bohm，1661—1733 年）。他很可能作为伯姆的学徒，在吕内堡度过了三年时光，直至成年。② 也是在此之后，巴赫在管风琴演奏方面的名声越来越大，这帮助他找到了成年之后的第一份工作。

第二节　早期音乐（1707—1717 年）

成年后，巴赫在距离他出生地仅三十英里外的阿恩施塔特（Arnstadt）得到了他的第一份工作。阿恩施塔特的市长邀请巴赫测试他们购置的新管风琴，在与民众一起听了巴赫的演奏后，即聘任他成为当地的管风琴师和作曲家，工资比当初巴赫的父亲要高很多。

不过很快，巴赫就和阿恩施塔特的教会机构起了冲突。原因有

① 巴赫的长兄与巴赫的启蒙老师重名。巴赫第九个儿子的名字也与其相似，叫作约翰·克里斯托弗·弗里德里希·巴赫（Johann Christoph Friedrich Bach）。

② 没有正式的记载巴赫曾与伯姆学习过，因为他的二儿子卡尔·菲利普·埃马努埃尔·巴赫（Carl Philipp Emanuel Bach，1714—1788 年）曾在与其传记作者的通信中提到过伯姆，但这一段又被卡尔亲手划掉了。

三：其一，他与教会雇用的其他乐手关系不和；其二，他的音乐被认为过于复杂，公众指责他演奏的时间时而太长时而太短；其三，他在没人的时候，把一名"陌生的少女"带进教堂相会，并为她演奏音乐。

巴赫离开阿恩施塔特的最终原因是，巴赫向教会请了四个星期的假，步行260英里（没错，又是步行）至吕贝克（Lübeck），去拜访当时已经六十九岁的迪特里克·布克斯特胡德。巴赫这一去就是四个月，教会质问他为何未经允许就延长假期，巴赫却根本不屑回答。因为他已做好了离开阿恩施塔特的准备，并在附近的另一座城市米尔豪森（Mühlhausen）找到了更好的职位。

巴赫在米尔豪森的时间要比阿恩施塔特更短，一方面是因为在他抵达米尔豪森时，这座城市刚刚经历了一场大火；另一方面是因为他又一次得到了更好的职位——魏玛（Weimar）的宫廷管风琴师。即使时间很短，巴赫在米尔豪森也完成了两件大事：他和那位"陌生的少女"——他的堂妹玛利亚·芭芭拉·巴赫（Maria Barbara Bach，1684—1720年）结为了夫妇；以及在向米尔豪森市政厅解释他为何要辞职的信件中，巴赫第一次阐明了他人生的终极抱负——"为荣耀上帝写一部结构严谨的教堂音乐"。

1708年，巴赫来到魏玛，这是他人生中的第一个转折点。和阿恩施塔特、穆尔豪森等之前巴赫所有生活过、工作过的城市不同，魏玛虽为萨克森-魏玛公国的首都，但由于领土小、人口少，不具备与其他公国或大公国争斗的实力，历代魏玛公爵都会把精力放在发展文化和艺术方面。在魏玛，巴赫第一次接触到了当时最出色的意大利音乐——科雷利和维瓦尔第的音乐，并被维瓦尔第的精巧的音乐风格所折服。他将维瓦尔第的一部分协奏曲改编成了羽管键琴与管风琴协奏曲，并在此基础上加入了一些内声部或是装饰音。这也使巴赫的作曲风格开始改变：他从维瓦尔第的音乐中学到了该如何精简主题、突出和声走向，以及应用回归曲式。

在魏玛，由于巴赫是一名教堂管风琴师，他在此期间创作的绝大多数作品都是宗教类的管风琴或是键盘器乐音乐。他既继承了德国管

风琴乐派的传统，又在维瓦尔第的基础上增添了意大利风格。在这一时期，巴赫总共创作了超过二百首管风琴作品，巴洛克时期几乎所有的管风琴体裁他都留有作品。其中，最出名的当属《管风琴小曲集》（德：*Orgalbüchlein*，英：*Little Organ Book*）。这部作品集包含了四十五首根据圣咏旋律创作的管风琴前奏曲，用于教堂集会前演奏，以引出接下来的教众合唱。除此之外，这部作品集还可用于培养年轻的管风琴手。

同时，在魏玛工作期间，巴赫也开始创作康塔塔。当康塔塔这种音乐体裁刚刚在意大利出现时，它的规模很小，时长也短，编制通常也仅有唱声部和几件低音通奏乐器。但到了17世纪，德意志地区的作曲家将康塔塔与路德教的礼拜仪式相结合，逐渐加大了康塔塔的规模和编制。等到巴赫的年代，康塔塔在德意志地区已经几乎演变成大型声乐套曲，足有二十五分钟到三十分钟长，甚至在研读圣经与牧师布道的间隙占有了一席之地。

巴赫在魏玛只创作了二十余部康塔塔，原因是魏玛宫廷乐长的去世中断了他的创作进程。在得知魏玛宫廷乐长将职位留给了能力平庸的儿子，而不是他之后，巴赫提出了辞职。而脾气暴躁的魏玛公爵威廉·恩斯特伯爵在得知了这一消息后直接将巴赫投入监狱，这也使得巴赫成为音乐史上少有的几个曾蒙受牢狱之灾的作曲家之一。

在巴赫出狱并离开魏玛后，他的作品所有权便归魏玛公爵所有，但七十年后的一场大火夷平了魏玛公爵的小圣堂天空城堡（Himmelsburg），导致大部分巴赫创作于魏玛时期的音乐就此失传。

第三节 世俗音乐（1717—1723年）

离开魏玛后，巴赫来到科滕公国（Köthen），得到了唱诗班指挥（Kapellmeister）和科滕宫廷乐长的工作。科滕公国的亲王列奥波德·冯·安豪特-科滕（Leopold von Anhalt-Köthen，1694—1728年）是一名精通并热爱音乐的业余音乐家，雇主的理解与支持，让巴赫在得到足够薪水的同时，也收获了雇主的尊重。巴赫的薪水与科滕职位

第二高的宫廷法官相同，亲王也像友人一般地对待他，并成为巴赫其中一个孩子的教父（虽然由于巴洛克时期落后的医疗水平，这个孩子没能活下来）。最重要的是，由于亲王信仰加尔文教，该教派的礼拜仪式只需要简单的圣咏歌曲，这是巴赫人生中第一次不需要创作宗教音乐和管风琴音乐。在科滕工作的这六年里，大部分我们熟悉的巴赫的音乐，比如《勃兰登堡协奏曲》（*Brandenburg Concertos*）、《无伴奏大提琴组曲》（*Unaccompanied Cello Suite*）、《无伴奏小提琴组曲和奏鸣曲》（*Unaccompanied Violin Partitas and Sonatas*）、《平均律键盘曲集》（*The Well-Tempered Clavier*）等，都出自这一时期。

一、键盘音乐

巴赫的键盘音乐包含了巴洛克时期出现过的所有键盘音乐体裁：幻想曲、前奏曲、托卡塔、赋格、变奏曲等。另外，早期的奏鸣曲、随想曲（capriccio）、协奏曲，以及用来教学的短篇作品也在巴赫创作的曲目列表中。在创作这些作品时，巴赫并未像创作其大部分管风琴作品时，将风格局限在德意志和宗教音乐风格之内。在科滕工作的这六年间，我们熟悉的那个博采众长的、将意大利、法国与德意志地区风格熔为一炉的巴赫正式登上了音乐史的舞台。

巴赫最著名的键盘曲集，莫过于《平均律键盘曲集》。《平均律键盘曲集》共分为两册，每一册都收录了二十四首前奏曲与赋格，每一首前奏曲与赋格两两匹配为一组，每一组都根据二十四个大小调中的一个调式创作，整体以从 C 大调到 B 大调的顺序安排。巴赫从 1722 年开始创作这套作品，直到约 1740 年才完成。

在国内，大部分的出版社与教材都将其翻译成《平均律钢琴曲集》，但这是不甚准确的翻译。钢琴最早在 1709 年出现于意大利，虽然和巴赫活跃的年代相近，但巴洛克时期的信息传递速度完全无法和现代相比，一个新发明没有经过十余年的传播，很难抵达另一个国家。直到 1730 年，德国管风琴师、乐器制造师戈特弗里德·西尔伯曼（Gottfried Silbermann，1683—1753 年）才根据意大利钢琴的草图，制作出第一架德国钢琴，并把这台钢琴送给巴赫鉴定。但巴赫并不喜

欢这台乐器，给出了触键太重、高音音色太弱等评价。在西尔伯曼听取了这些，并于1747年将乐器重制之后，巴赫才又一次演奏了这门乐器。那已经是在《平均律键盘曲集》最终完成近十年之后的事了。虽然在现代，人们都是用钢琴而不是羽管键琴演奏这套作品，但我们仍需要尊重作曲家对于这套作品的原始理念，不能将后出现的事物与概念强加于作品之上。

至于为何应翻译成"键盘"曲集，巴洛克时期的键盘类乐器种类繁多，有羽管键琴、大键琴、小键琴等多种多样的键盘乐器。并且巴赫在作品集的标题中使用 clavier，即明确表示了这套作品可以在任何不同的键盘类乐器上演奏，具体使用哪种乐器则由演奏家决定。所以将其统称为《键盘曲集》，才是最准确、最符合作曲家原始理念的翻译。

至于为何译作"平均律"曲集，值得展开说说。我国将"Well-Tempered"译为"平均律"，是基于巴赫在创作这套作品时，遵循的是当时乐手们所使用的平均律调律方法的认识。平均律调律法的意思是，当代钢琴与其他器乐乐器的调律，通常是将每一个半音之间的距离调至完全相等。使类似升 G 与降 A、升 C 与降 D 这样的音，在音高上是完全一样的。这也是1950年之前，世界学者对于 *The Well-Tempered Clavier* 这套作品调律方法的共识。

但在1950年后，新的研究证明在巴赫活跃的时期，虽然平均律调律法已经渐渐开始流行，巴赫本人却仍然保持着为自己的乐器调律的习惯，甚至每一首乐曲的调律都会有略微的不同。于是，有关 *The Well-Tempered Clavier* 这套作品究竟应该使用何种调律法演奏，至今在音乐界仍然众说纷纭。

其中接受度比较高的观点是，巴赫更偏好于用文艺复兴时期的调律法，将五度和三度的和声关系调得更加纯粹，具体举例就是五度之间两个音的频率比是 3∶2。由于调律的重心在五度和三度，这种调律法会让每个半音之间的距离变得不那么一致，使得升 G 和降 A 之类在平均律中音高相同的音，在音高上产生了细微的差别。这也意味着，每演奏完 *The Well-Tempered Clavier* 中一个调的前奏曲与赋格，该

键盘乐器就需要重新调律，让新调式的五度和三度变得纯粹。这听上去十分麻烦，但很有可能是巴赫对于这一套作品的最初设想。有关这种调律法在 The Well-Tempered Clavier 上的实践，可以参考羽管键琴演奏家彼得·瓦特龙（Peter Watchorn，1957 年— ）的专辑 Das Wohltemperierte Klavier：Book I。有兴趣的读者可以拿它和用平均律调律钢琴的专辑对比一下，看看能不能找到些许不同。

不过，即使现在学术界对于平均律调律是否应该被用于 The Well-Tempered Clavier 作品的演奏中仍有争论，但基于当下全世界绝大多数的演奏家们都在使用平均律演奏这套作品的现实，沿用《平均律键盘曲集》这一译名，倒也不失为正确的选择。

与《平均律键盘曲集》同样具有极高的学术和演奏价值的是巴赫的六套《英国组曲》（English Suites）和六套《法国组曲》（French Suites）。虽然巴赫一生几未离开过德国，但在音乐创作上，巴赫的思维超脱了国界的限制。他总是孜孜不倦地从欧洲各地作曲家的优秀作品中汲取养分和灵感，并发挥自己的想象力与扎实的德式作曲技巧，将不同时期、不同地域的音乐要素融合进自己的音乐当中。这十二套羽管键琴组曲，就是巴赫融汇意大利和法国的音乐风格并配以德意志作曲技巧的实例。

无论是《英国组曲》还是《法国组曲》，其组曲结构都以德意志传统为主：阿列曼德舞曲、库朗特舞曲、萨拉班德舞曲、法式的舞曲（在《英国组曲》中也是如此）、吉格舞曲。《英国组曲》在每一首阿列曼德舞曲之前会多一首前奏曲，这是《法国组曲》中没有的。严格来说，这两套组曲都偏重法国风格，但《英国组曲》是巴赫为某位英国贵族创作的作品，所以被冠以了"英国"的名称。

二、弦乐音乐

在科滕公国，亲王列奥波德是一名音乐爱好者与业余乐手。他爱好演奏低音维奥尔琴，于是巴赫创作了三套低音维奥尔琴奏鸣曲，以供亲王娱乐和演奏。而作为一名弦乐音乐爱好者，亲王从柏林招聘了很多优秀的乐手，组成了一个小型的管弦乐团以供巴赫使用。有趣的

是，巴赫在科滕时期最出名的管弦作品并不是献给列奥波德亲王的，而是献给勃兰登堡的克里斯蒂安·路德维希侯爵（Christian Ludwig，1677—1734 年）的。这位侯爵委托巴赫创作一些作品，巴赫则把几首他在大概十年前创作的音乐修改了一下，交给了侯爵。尽管侯爵在收到这些作品后就再也没有联系巴赫，但手稿却流传下来，成为巴洛克时期大协奏曲体裁的重要作品。

六首《勃兰登堡协奏曲》中的每一首都由不同的独奏乐器组成主奏声部，几乎构成了巴洛克时期几乎所有乐器组合的展示。其中每个乐章的时长都要比当时常见的协奏曲乐章长。尤其是第五首协奏曲的第一乐章，它时长九分钟，长度几乎是维瓦尔第协奏曲乐章的三倍。

巴赫在科滕的生活是喜悦与忧伤的结合体。体面的薪水和雇主的尊重让他可以放飞想象力，自由地创作他想要创作的作品。但他也在这个时期失去了他的妻子玛利亚·芭芭拉·巴赫。1720 年，列奥波德亲王前往波西米亚度假，巴赫作为宫廷乐长需要随行提供娱乐活动。这是巴赫人生中唯一一次离开德意志地区，当他返回科滕时，他的妻子已经死去并下葬。这种打击对于任何人来讲，想必都是难以承受的。

巴赫在丧妻一年后，与科滕宫廷的职业歌手安娜·玛格达蕾娜·维尔克（Anna Magdelena Wilcke，1701—1760 年）结婚，安娜比巴赫小十六岁，并为他生了十三个孩子（七个死于婴儿时期）。安娜是巴赫事业上的贤内助。根据最新的音乐史学研究，安娜很可能参与创作了巴赫的六首《无伴奏大提琴组曲》，并帮助巴赫将他的手稿整理成册，为后人的研究提供了宝贵的资料。

可惜的是，巴赫在科滕的时光只持续了六年。持续不断的普鲁士战争迫使列奥波德亲王削减了用于音乐的开销，并且据传亲王的妻子对巴赫的音乐并不感兴趣，这最终造成了巴赫的离开。然而，即使离开了科滕，列奥波德亲王也为巴赫保留了宫廷作曲家的职位，直至他于1729 年去世。当亲王的遗体在圣詹姆斯教堂举行葬礼时，已经任职于莱比锡的巴赫特意赶回科滕，为亲王的葬礼音乐进行了最后的指导。

第四节　晚期音乐（1723—1750 年）

　　1723 年，巴赫离开科滕，前往莱比锡出任圣托马斯教堂和唱诗班学校的唱诗班指挥与莱比锡的城市音乐总监。莱比锡是当时德意志地区的文化中心之一，它发达而繁荣，有超过三万人居住在这里。而莱比锡的圣托马斯教堂和唱诗班学校则是全欧洲最古老的、最负盛名的唱诗班学校之一。它成立于 1212 年，历史悠久，并拥有全欧洲少有的完整四声部男童唱诗班。并且，莱比锡拥有德意志地区最好的大学，还是虔诚的路德教教区。对于巴赫而言，这是一个非常适合他的职位。他的孩子可以在莱比锡接受最好的教育，他也可以重拾在米尔豪森辞职时发下的宏愿——"为荣耀上帝写一部结构严谨的教堂音乐"。

　　由于巴赫在他所处的时代并未被认为是一名出色的作曲家，他在前往莱比锡接受市政厅的面试时，遇到了不小的阻力。事实上，莱比锡市政厅最初的人选是亨德尔，其次是泰勒曼——他在德意志地区的名气远大于巴赫。但 1723 年正是亨德尔的歌剧在英国大获成功之时，泰勒曼也在汉堡的五座教堂中出任乐长，并且汉堡是当时德语歌剧的发展中心。莱比锡虽好，但这座城市没有一家歌剧院，而在巴洛克时期，创作歌剧是音乐家变得富有的关键。于是，按照最终评审档案中一位市政议员说的，"既然物色不到最好的人选，就只好选择平庸的人"，巴赫成为圣托马斯教堂和唱诗班学校的唱诗班指挥，以及莱比锡的城市音乐总监。

　　在莱比锡最初的时间里，巴赫每天在唱诗班学校要教授四个小时的音乐，还要为每周的教会礼拜仪式创作、誊写、排练宗教音乐（大多数时间是康塔塔）。并且，他需要宣誓进行模范的教徒生活，在没有得到市长的允许下不得离开莱比锡。

　　莱比锡被称为"礼拜之城"，其社会生活在很大程度上和教会有关，因而对宗教音乐有大量需求。总体来说，莱比锡的教堂每年需要巴赫创作五十八首用于每周弥撒的康塔塔和受难曲、晚课经时使用的

颂词、每年用于庆祝市政厅成立的康塔塔，以及在葬礼和婚礼上使用的音乐。在1723年到1729年的六年间，巴赫创作了至少三套完整的用于莱比锡各项社会生活的音乐，每一套音乐大概包含了六十首二十五分钟长的康塔塔。音乐史学家们推测巴赫在1730年至1740年间还创作了第五套宗教礼仪音乐，但因为保存问题没有留存于世。同时，巴赫在创作出这些音乐之后，还要与他的学徒抄写员一起将各个声部的乐谱抄写下来（那个年代可没有打谱软件和复印机），分发给各声部的演奏员和歌手，在周日的弥撒仪式之前至少完成一次排练。所以，即使在1730年之后，巴赫开始循环利用创作过的康塔塔，并将一些他曾写过的世俗音乐主题加入新创作的康塔塔中，其中的工作量也是极其巨大的。

在付出如此辛勤的劳动后，巴赫获得了一份中产阶级的收入（比科滕时期稍逊）以及在学校里免费居住的权利。值得一提的是，巴赫一家居住的地方和学校二年级的男童宿舍仅有一墙之隔（我们都知道正处于生长发育期的男童可以发出多大的噪音），巴赫就是在这种工作环境下，创作了超过二百首康塔塔和其他的宗教与世俗音乐（这里仅计算保留下来的音乐作品）。

一、巴赫的晚期路德教音乐

（一）康塔塔

在留存下来的二百余首康塔塔中，大部分是巴赫为莱比锡新创作的，还有一些改编自他以前的作品。在有限的时间与高强度的作曲工作中，巴赫有时会把他以前写过的室内乐或管弦乐团作品主题加入他的莱比锡康塔塔中。例如，至少有五个乐章的羽管键琴协奏曲被用在了莱比锡康塔塔中。这些作品虽然属于世俗音乐，但巴赫有着虔诚的宗教信仰，此举并无冒犯之意。并且，巴赫有时也会"借用"托雷利、维瓦尔第、泰勒曼以及其他当代作曲家的主题和音乐，把它们放进自己的康塔塔中。通过这种方式，巴赫在某种程度上继续加深了他对意大利、奥地利、法国和德意志地区不同音乐风格的理解和掌握。在巴赫的早期莱比锡康塔塔中，音乐的戏剧性和紧张程度与歌词的内

容息息相关；他的晚期康塔塔则拥有相对稳定的情感因素和乐曲结构。

(二) 受难曲

巴赫为每年耶稣受难日的晚课经创作了五首受难曲（passion），其中只有两首留存。这两首作品分别是1724年根据圣经《新约·约翰福音》第十八章到第十九章内容创作的《约翰受难曲》（Saint John's Passion）与1727年根据《新约·马太福音》第二十六章到第二十七章内容创作的《马太受难曲》（Saint Matthew's Passion）。

受难曲是出现于路德教的根据圣经内容创作的历史性宗教音乐作品（Historia）中的一种，受难曲讲述的故事都与耶稣的被捕、受审和被钉死在十字架上有关。在巴赫之前，受难曲通常只由单声部圣咏旁白和复调圣咏组成，但巴赫在创作他的第一首受难曲《约翰受难曲》时，便加入了宣叙调、咏叹调、合唱、圣咏和管弦乐队伴奏等元素，使受难曲扩张到了与清唱剧和歌剧相似的规模和编制。巴赫本身对于歌剧的态度是轻蔑的，虽然在巴洛克时期，成功的歌剧意味着名望和金钱，创作歌剧是大多数作曲家选择的职业道路；但巴赫则表示歌剧只是"德累斯顿歌剧院听到的轻浮小曲"。然而本质上，无论是他的康塔塔还是受难曲，在音乐性与戏剧性方面，都足以和当时最出色的歌剧作品相提并论，甚至尤有超出。

《约翰受难曲》是一部远超当时人们想象的作品，莱比锡的教士们甚至抱怨它的风头抢过了他们的布道，勒令巴赫修改，巴赫因此删去了《约翰受难曲》中大段的音乐。直到他去世前，接近原版的《约翰受难曲》才再一次在教堂中上演。

写完《约翰受难曲》三年后，巴赫再度创作了《马太受难曲》。这首受难曲的编制比《约翰受难曲》更加庞大，是巴赫真正意义上为了实现其"人生终极目标"而作的作品。它足有两个半小时长，动用了两个唱诗班和两个管弦乐团，烘托气氛的手法比《约翰受难曲》更胜一筹。在这部作品中，独奏者或独唱者代表着耶稣与其他主要人物，合唱则负责旁白、信徒、群众和其他角色的部分。它就像是一部结合了古希腊戏剧与清唱剧的大型史诗类宗教音乐作品，在那

个年代无出其右。可惜的是,巴赫没有像亨德尔一样得到皇室与教会的支持,莱比锡也和巴黎、威尼斯、伦敦等欧洲当时真正的文化中心尚有距离,并且大多数前来教堂礼拜的信众与付钱听歌剧的中产阶级在受教育程度上有极大的差距,导致这部作品在当时明珠蒙尘、不受重视。

二、巴赫的其他晚期音乐

1730年后,巴赫与莱比锡市政厅的关系破裂。他向莱比锡市政厅提交了一份他称为"备忘录"(Entwurf)的文件,在这份文件中,他抱怨由于乐手不够、好的乐手寥寥无几等因素,让他无法继续工作。但市政厅无视了巴赫提交的文件,并违约剥夺了巴赫的一部分职权,削减了他的薪水。在巴赫留下的唯一一封私人信件中,他向他童年时期的朋友乔治·埃德曼——也就是和他一起徒步前往吕内堡的那位——提及了事业与生活上的不如意,称"自己的人生中充满了障碍与烦恼,在这里(莱比锡)我看不到我和家人的未来"。

莱比锡教会和市政厅的事业受挫,使巴赫开始另谋生路。一方面,他当上了莱比锡大学音乐协会(Leipzig Collegium Musicum)的音乐指导。这是由泰勒曼在1704年建立的、由学生们组成的音乐团体,他们每周五在咖啡馆(coffeehouse,18世纪的新兴事物,里面有供乐手演奏的空间)见面,巴赫为他们创作了著名的《d小调双小提琴协奏曲》。

另一方面,他开始谋求德累斯顿教会作曲家的职位。这一点有些不同寻常,因为我们在前文多次强调过巴赫对于路德教的坚定信仰,但德累斯顿的教会非路德教会而是天主教会。从这里可以看出,尽管信仰坚定,但巴赫仍是一个务实的人,他看到了创作规模宏大的拉丁文弥撒音乐的机会,并急切地想要将它抓住。这就是巴赫在人生晚期的另一部伟大作品——《b小调弥撒》(*Mass in B Minor*)。这部作品让他得到了德累斯顿天主教会荣誉作曲家的头衔,却并没有帮助他如愿离开莱比锡前往德累斯顿生活。

巴赫最后的人生仍然在莱比锡度过,他直到生命的最后时刻还在

工作。1748年，他的视力开始衰退，医生对他的治疗反而使他彻底失明。巴赫最终在1750年死于中风，身后留下了未完成的巨作《赋格的艺术》（*Art of Fugue*）①，以及一小部分遗产。遗产被遗孀安娜和他的九个孩子平分。而安娜则在十年后，因贫困去世。

第五节 巴赫的遗产

在其所处的年代，巴赫是公认的最杰出的管风琴演奏家、羽管键琴演奏家、即兴演奏者和赋格音乐大师，但并没有人认为他是杰出的作曲家。甚至在德意志地区之外，很少有人知道巴赫的存在。无论是在生前还是身后（指从巴赫死后到门德尔松重新发现巴赫的音乐之前），巴赫的作品都被指责为过于复杂。在巴赫创作生涯的成熟期，随着启蒙运动的兴起，巴洛克音乐风格开始被新兴的古典主义风格取代。贵族阶级在没落，新兴的资产阶级在崛起，复调音乐越来越被人诟病为过于沉重复杂，人们对于音乐风格的喜好也慢慢转向了更加世俗、更加轻松、不那么复杂的音乐。

和维瓦尔第一样，巴赫的音乐几乎在他去世后就立即被人遗忘了。但和维瓦尔第不同，巴赫被人遗忘，更多的原因是他在世时几乎没有出版过任何作品。我们可以发现，在音乐出版商出现后，很多作曲家的作品在编号外还会加上一个作品号（Op. ××）。这是音乐出版商根据作曲家们出版作品的时间，为他们的作品排的序。这有利于当时的人们区分作曲家们的不同作品（例如维瓦尔第，他的三百五十多首协奏曲中有相当多的一部分都名为《D大调小提琴协奏曲》），也为后世音乐史学家们的研究提供了相当大的便利。

然而，巴赫的大部分音乐都属于他的雇主——魏玛公爵、科滕亲王、莱比锡市政厅与教会，其中有相当多的一部分作品因为保存不当而遗失或损坏。例如，魏玛宫廷小圣堂的大火焚毁了巴赫在魏玛时期创作的大部分音乐作品。如果不是因为巴赫的第二任妻子安娜保存了

① 《赋格的艺术》后来被他的儿子卡尔出版。

一部分巴赫的手稿，以及誊写了很多巴赫的音乐——其中就包括巴赫的《无伴奏大提琴组曲》①——我们可能会失去更多这位跨时代大师的作品。

由于巴赫的作品没有音乐出版商的作品号，音乐史学家们只能通过笔迹、纸张、音乐风格等元素判断巴赫创作这首作品的时期。1950年，德国音乐学家，沃尔夫冈·施米德尔（Wolfgang Schmider，1901—1990年）② 发表了著名的巴赫作品目录（Bach-Werke-Verzeichnis，BWV）。这套编号并不以时间为序，而是以作品类别为序。BWV1－200 为用于宗教音乐的康塔塔，BWV201－224 为用于世俗音乐的康塔塔，等等，我们熟悉的六首《无伴奏大提琴组曲》为BWV1007－1012。直到那时，人们才对巴赫的音乐有了系统的归纳和总结。在此之前，巴赫的音乐和手稿只在小范围内流转于音乐家的圈子里（例如莫扎特拥有一部《赋格的艺术》，海顿拥有一部《b小调弥撒》）。在门德尔松指挥《马太受难曲》之前，大多数人提到巴赫，更多想到的是他的两个儿子：卡尔·菲利普·埃马努埃尔·巴赫和约翰·克里斯蒂安·巴赫。有关巴赫家族的音乐传承，我们会在接下来的章节中，继续为大家介绍。

巴赫的作品囊括了巴洛克时期除歌剧外的所有音乐体裁，并且成功地将意大利、法国、奥地利、德意志等不同地区的音乐风格融为一体，在客观意义上整合了巴洛克时期的一切音乐风格，为巴洛克时期音乐的兴起和落幕做出了完美的总结。在这一点上，亨德尔也有类似的尝试，但巴赫毫无疑问地比他走得更远。巴赫是西方音乐史上无可争议的伟人，虽然他在所处年代不被重视，并且在去世后被大众遗忘了近一百年，但他的音乐一直在潜移默化地影响着音乐家和观众们的审美，直至今日。

① 巴赫《无伴奏大提琴组曲》的亲笔手稿早已荡然无存，流传于世的其中一个版本，就是安娜誊写的版本。

② 作为特别音乐顾问，沃尔夫冈·施米德尔就职于法兰克福大学（Johann Wolfgang Goethe University of Frankfurt am Main）的城市与大学图书馆，退休后居住于弗莱堡，并于此地去世。

第七章 古典主义时期

和文艺复兴的开端一样，古典主义时期的兴起也没有一个明确的事件或时间节点。至少在艺术上，没有一个突然的革命性变化标志着艺术的发展进入了新的时代。但在进入 18 世纪后，思想的解放、生产力的发展、资本主义的兴起等一系列社会与文化的变革，都使欧洲的艺术风格在缓慢地发生改变，并逐渐开始影响欧洲世界的运转。和之前的章节一样，我们会从 18 世纪的欧洲政治、经济、文化和思想转变切入，逐一分析 18 世纪欧洲各国的艺术特点和音乐特色。

第一节 18 世纪的欧洲

一、启蒙运动

18 世纪初，一场浩大的思想解放运动在欧洲成型，它拥抱理性，接受科学，歌颂知识。这就是启蒙运动（Enlightenment）。如果说文艺复兴仍未脱离宗教的影响，那么启蒙运动的思想家和哲学家们则不再用宗教辅助文学和艺术的复兴，他们通过独立思考与科学研究，用建立知识系统的方式摆脱宗教的影响，建立独立于教会之外的新的道德、美学和思想体系。

同时，在自然科学方面，以牛顿思想为代表的科学研究与经验塑造了一种新型的理性宇宙的观念——地球与其他星球按照物理学普遍规律沿着轨道围绕太阳运转。地球中心说（地心说）从此被废弃，上帝的概念和权威也随之被消减、解构。理性的崛起与上帝权威的消解，使知识分子、中产阶级和新兴商人阶级对其所在国家的政治制度产生了怀疑。1647 年，英国议会处决查理一世的事件终结了君权神授的争辩。1789 年，《人权宣言》（*Déclaration des droits de l'homme et*

du citoyen）的发表也结束了法国的君权统治，并削弱了欧洲大陆上其他国家的君主权力。

推广基础教育也削弱了君主权力、贵族权力和教会权力。启蒙运动打破了教会和贵族对于教育的垄断，他们提倡受教育权的平等化和公平化，让教育走进了中产阶级的家门。不过在这里我们需要注意，虽然越来越多的人拥有了受教育权，但人们接受的教育仍然有等级的划分：中产阶级及以下的人所接受的教育通常是"实用学科"，比如法学、医学、贸易等；贵族们则学习神学、拉丁语、古希腊文学和戏剧、音乐等不那么"实用"的学科。所以在18世纪，喜爱音乐并愿意将时间和精力花在音乐上的仍主要是贵族甚至国王。这些贵族和国王们，和早在17世纪中叶时就开始出现的公共剧院与音乐会一起塑造与定型了18世纪艺术与音乐审美和风格，并在一定程度上参与解放了人们的思想。

理性主义的思潮在给予人们思想解放的同时，也赋予了人们看待周围环境的新态度。在17世纪，虚假的构想和人工景观的流行，是人们对于执行上帝"补足大地，征服大地"要求的行动。但到了18世纪，由于"上帝"概念的弱化，"自然"的概念就成为衡量正确性的试金石。以往的时代试图把"上帝"想象成人的样子，用于排列社会等级：上帝、教皇、国王、贵族（包括僧侣和神职人员）、平民；18世纪的人们则开始观察自然世界中的"上帝"，大自然的雄伟壮丽成为"神圣"的同义词。

到这里可能我们已经发现，18世纪早期的艺术风格发展更多地以亚里士多德的模仿说为基准。法国作家阿贝·夏尔·巴铎、英国哲学家与文学家詹姆斯·哈里斯、音乐家约翰·马特松和查尔斯·阿维森等艺术理论家与研究者都对此发表了在现在看来并未发展完善、但在那个年代引起了极大反响的艺术理论著作。

然而，音乐家们在18世纪初期仍未摆脱社会的偏见。加隆·德·博马舍（Caron de Beaumarchais，1732—1799年）在他的戏剧《塞维利亚的理发师》（*La barbier de séville*）中将音乐教师巴西利奥描述成一个见钱眼开的小人形象，这在某种程度上反映了当时社会对

音乐家的刻板印象。在贝多芬之前，人们对于艺术家的普遍看法是一类对某一门能够通过实践和学习提高的技艺有着强烈爱好，并具备以该技艺谋生的才能的人。这种观念让艺术家的地位与铁匠、木匠等职业没有区别：铁匠和木匠用木器和铁器为社会服务，画家和音乐家则用画布和音乐装饰社会。这种情况直到莫扎特与贝多芬的时代来临时才逐渐得到改变，我们会在接下来的章节中继续探讨这一话题。

二、赞助体系

我们在之前的章节中曾经提到，在18世纪及更早的时代，如果一名艺术家想要得到舒适的生活，最好的方法就是找到一位或多位赞助人（patron），或者得到一个与贵族宫廷或教会相关的职位。在19世纪之前，自由音乐家（freelance musician）是没有任何生活保障和前途的。名声赫赫如莫扎特，也在辞去萨尔茨堡教会的工作后，陷入经济困境，最终死于贫困（当然，这也与他不善理财有关）。

18世纪中叶之前的音乐家如果想要拥有稳定的生活，在贵族宫廷或是教会拥有一个职位是最保险的选择，无论是最高级的音乐总管还是宫廷乐手或歌手，至少可以养家糊口。在那个时期，一个富有并热爱音乐的亲王可以供养一个用于演出歌剧和戏剧的小型剧院、一个二十人以下的管弦乐队、一个用于在必要时加入剧院乐队（通常为管弦乐队）的铜管乐队、一个教堂合唱队、一个为教堂礼拜仪式服务的管风琴手和四到六位的高薪意大利歌手——他们的工作就是在歌剧中扮演主要角色，以及在教堂音乐中担任独唱。

至于没有财力建造剧院也无须供养当地教堂的地方贵族，如果他热爱音乐或者能够演奏一到两种乐器，那么他需要或是想要雇用的音乐家就必须身兼多项技能，包括演奏多种乐器、能够作曲，并能够照顾雇主的生活起居。海顿在他的早期音乐生涯中，就曾做过类似的工作：在受雇于作曲家与歌唱家尼古拉·波尔波拉（Nicola Porpora，1686—1768年）时，他不仅需要给雇主的学生弹伴奏，还要伺候波尔波拉的生活起居。在18世纪及更早，无论是资金雄厚的亲王还是地方贵族，他们都不会聘用一名纯粹的作曲家，音乐创作只是受聘者

众多职责中的一种。这也造成了在 18 世纪之前，大多数作曲家都有很多其他的音乐技能：巴赫在其时代以演奏管风琴闻名，贝多芬在去维也纳求学之前是波恩宫廷管弦乐团的中提琴手，大部分早期巴洛克及文艺复兴时期的作曲家也是教堂唱诗班或管弦乐团中的一员，他们需要和歌手或乐手们一起演唱，或演奏自己创作的作品。

需要特别说明的是，18 世纪及之前的音乐家们和赞助人（雇主）之间的关系是主仆关系，而不是雇佣关系。这也意味着，他们的音乐有相当一部分是基于赞助人与雇主的意愿创作的。这种情况对于音乐家来说有利有弊，利在于音乐家在满足了赞助人（雇主）的意愿后，会得到相应的生活保障。并且赞助人为了提高自己的威望，也会为音乐家在贵族圈子内宣传他的作品。我们再举一个海顿的例子，奥地利女皇玛丽娅·特蕾莎（Maria Theresa，1717—1780 年）曾表示过，如果她想听一部好歌剧，她必须去匈牙利亲王保罗·安东·艾斯特哈齐（Paul Anton Esterházy，1711—1762 年）——海顿的雇主——那里欣赏。这样，在亲王的艺术品位得到肯定的同时，海顿作为音乐家的能力也得到了认可，这也是他晚年被请去伦敦创作交响曲的重要原因之一。

而赞助体系的弊端在于造成了音乐家们的社会地位十分低下。他们不仅被视为仆人，活动自由被限制，甚至连作品的所有权都不在手中。在赞助体系的框架下，作曲家们被禁止以任何方式通过其作品的抄本获利，以防止作品流向未经授权的公众。只有在完成雇主要求的任务之余创作的作品，并且在雇主的允许下，作曲家们才能对其保有使用权，并将其出售。

不过，启蒙运动带来的对于个人自由的关注，引发了社会对于赞助体制的不满。如法国启蒙运动思想家狄德罗（Denis Diderot，1713—1784 年）认为，艺术家不仅需要独立的反思和自省，以及社会对其工作的认可，他若想要创作出优秀的作品，还必须具有一定程度的自尊心。在狄德罗看来，赞助体系对艺术家的控制和把个人观点强加于艺术作品上的做法，是对艺术专业权威性的打击。艺术创作必须由创作者自主地叙述，表达其自身想要表达的性情与观点。

狄德罗的观点十分契合当下我们对于艺术创作的看法。不过在18世纪,由于音乐出版界盗版猖獗,以及欧洲暂未形成有效的保护知识产权的手段,导致音乐家们仅靠教书和为公众音乐会作曲无法维持生活。赞助体系在这种情况下得以继续存在了一个世纪,对几乎所有古典时期及以前的作曲家们产生了极大的影响,直到19世纪后才逐渐消亡。

三、公众音乐会的兴起

1637年,第一家面向公众售票的歌剧院在威尼斯建立,音乐走入了普通民众的视野。但歌剧院的功能与剧院在很多时候是重叠的,如在英国,公共剧院在上演歌剧的同时,也会上演莎士比亚等戏剧作家的戏剧。真正的以纯音乐作品构成的音乐会(也就是我们现在熟悉的古典音乐会)则一直处于被富有的赞助人或皇室、教会所掌握的状态。1672年左右,英国伦敦的贵族们开始在私人花园中修建音乐厅,用于举办音乐会。但这些在音乐厅中举办的音乐会是邀请制的私人音乐会,不对外售票,演出产生的开销和费用都由赞助人承担。

(一)法国

真正的完全以纯音乐曲目构成的、面向公众售票开放的音乐会出现在法国,是名为"圣灵音乐会"(Concert Spirituel)的宗教音乐会。这一名称可以追溯到吕利时期。我们在前文中曾提到,吕利在路易十四的允许下建立皇家音乐剧院(Académie Royale de Musique),控制了巴黎全部的音乐会活动,任何音乐家都严禁举行任何可能有损于皇家音乐剧院利益的公开或非公开的音乐活动。这一规则在吕利死后,仍然被他的继任者保持着。不过,由于法国是宗教国家,也有和英国类似的大斋期。在这段时期,国家不允许包括歌剧院在内的任何娱乐场所开放。1725年,作曲家与双簧管乐手安妮·达尼康·菲利多(Anne Danican Philidor,1681—1728年)从路易十五处获得了一个三年的特许:在歌剧院无法开放的期间,例如宗教节日、斋戒期等时段,可以举办对公众开放的宗教音乐会。虽然在严格意义上,特许音乐会中只能上演宗教音乐,但一直低迷的收益使操办人开始在演出曲

目中加入世俗音乐，并将演出季扩展到了宗教节日之外。到了1750年，开始拥有人气的公众音乐会系列摆脱了财政困扰，在法国艺术社会中获得了稳固的地位，许多当时最新的音乐体裁（例如交响曲）都曾在该音乐会系列中一再出现。从那之后，圣灵音乐会在法国音乐界占据着重要的位置，直到1790年，因法国大革命而中止。

（二）英国

由于伦敦并不存在像吕利那样能够掌控音乐界的垄断势力，商业性音乐会的出现要比欧洲的其他地方都要早。不过英国没有像法国那样发展出经久不衰的圣灵音乐会系列，伦敦的公众音乐会最初发展于小型的私人住所、小酒店，以及公园的前身贵族花园中。1726年，一个叫作"古乐学会"（The Academy of Ancient Music）的社团成立，在伦敦的酒店和贵族的私宅中演出，主要的演出曲目是16世纪到17世纪的牧歌、宗教音乐和其他世俗音乐。18世纪英国最出名的公众音乐会系列是由巴赫最小的儿子约翰·克里斯蒂安·巴赫与巴赫在莱比锡的学生卡尔·弗雷德里希·阿贝尔（Carl Friedrich Abel，1723—1787年）操办的。该音乐会系列是年会员制，从1765年开始一直持续到1781年。莫扎特童年时期在欧洲巡演时就曾听过该系列音乐会，并被巴赫的音乐风格所影响。

（三）德意志地区

18世纪的德意志地区虽然缺少真正意义上的文化中心，但它也对公众音乐会的兴起做出了重要的贡献。相比于法国和英国公众音乐会的专业性和商业性，德意志地区的公众音乐会源自我们上一章提到过的莱比锡大学音乐协会。大学音乐协会的存在意义并不是为听众表演，而是把学生们聚起来在咖啡馆互相交流音乐，在实际的创作和表演中推广与发展音乐。同样是在莱比锡，名为"大型音乐会"（Grosses Concert）的公众音乐会系列在私人宅邸中建立起来，由十六位乐手组成的小型管弦乐队担任演奏。这一音乐会系列一直存在到1756年，才因七年战争（The Seven Years' War，1756—1763年）而中断。

公众音乐会的发展对18世纪所有的音乐家和作曲家而言，都具有非凡的意义。这是历史上第一次，他们能够直接接触到付钱来听音

乐会的观众,这样的情景曾经只会发生在歌剧院以及歌剧音乐家身上。公众音乐会的发展筛选出了一批观众喜爱的音乐体裁和形式,促进了歌剧序曲、交响曲、独奏协奏曲等现在最受欢迎的几种音乐体裁的发展。同时,为了演出效果和收益,独奏家在舞台上的音乐表现力也被纳入了音乐的考量范围,公众们喜爱的作品也会得到一次又一次的演出。公众音乐会的受欢迎也让音乐家们进一步看到了脱离赞助体系的希望。

第二节 18 世纪的音乐风格与体裁演变

一、华丽风格

18 世纪早期,一种被称为华丽风格(style galant)的音乐风格在法国开始流行。galant 在法语中意为"现代的、时尚的、当代最新的"与"古代的、陈旧的"相对。这一术语最早起源于路易十四的时代,还有另一个大家比较熟悉的词也可以用来形容这个时期的风格:洛可可(rococo)。在路易十四的时代,这种风格最出名的特点就是复杂、过度装饰、壮观。

虽然华丽风格,或是洛可可风格统治了从 17 世纪晚期到 18 世纪早期的艺术,但路易十四统治时期的洛可可风格与路易十四去世后的洛可可风格大相径庭。在 18 世纪中叶,路易十五虽然继续着他曾祖父路易十四的传统,但他却并不是一个喜爱奢华生活的国王。他爱好在森林中打猎,不喜大型聚会。他在凡尔赛皇家园林中建造了小型的私密住宅,用于款待其为数不多的亲密好友。这种生活作风的改变也使洛可可风格从沉重、繁复、宏大,转变为愉悦、机智、轻巧。

在 18 世纪,没有哪一位作曲家能够单独代表华丽风格,但它确实影响了法国、意大利、德意志等欧洲各个地区的众多作曲家。并且它简洁从容的风格也在公众之中颇受欢迎。就连海顿、莫扎特、贝多芬也都受此风格影响,创作了一些此类型的作品。

与此同时,另一种与华丽风格相辅相成且别具特色的作曲风格也

在发展。这两种风格的出现,引发了音乐风格从巴洛克时期到古典时期的转变。我们将在下面,对此风格进行介绍和探讨。

二、情感风格

18世纪中叶,德意志地区音乐的兴起为欧洲的音乐风格带来了除法国与意大利音乐风格之外的全新色彩。上一章曾经提到过,约翰·塞巴斯蒂安·巴赫在他所处的时代并不出名,死后也很快被人遗忘。但他的音乐依然潜移默化地影响了整个古典主义时期德意志地区乃至全欧洲的音乐风格演变。而这种影响,是通过他的儿子们完成的。

巴赫与他的两任妻子共育有二十个孩子,其中有十个得以长大成人。在这十个孩子中,有五个成为了音乐家。

巴赫的长子威廉·弗里德曼·巴赫(Wilhelm Friedemann Bach,1710—1784年)(见图7-1)因其生于魏玛,也被称为"魏玛巴赫"。威廉·弗里德曼·巴赫虽然是一名颇有才华的音乐家,但由于其懒散且性格不佳,和雇主关系不好,导致其晚年穷困潦倒,靠贩卖父亲的手稿维持生计,直至去世。他的作品与其父最为相像,仍然保留着巴洛克时期的种种音乐特点。但同时,他也被视为情感风格(empfindsamer stil,empfindsamkeit)的代表作曲家之一。

巴赫的第九个孩子约翰·克里斯托弗·弗里德里希·巴赫(Johann Christoph Friedrich Bach,1732—1795年,下文简称"J.C.F.巴

图7-1　威廉·弗里德曼·巴赫

赫")（见图 7-2）虽然在少年时期就展露出了音乐天赋，但不幸的是，他并没有太多时间跟随父亲学习音乐。老巴赫在其十八岁时去世，急需一份工作养活自己的 J. C. F. 巴赫在比克堡（Bückeberg）的贵族宫廷找到了一份合适的职业，因而他也被称为"比克堡巴赫"。比克堡并不属于德意志地区有名的文化或政治中心，留存的记录也并不多，所以我们对 J. C. F. 巴赫在那里的人生经历并没有太多的了解。我们知道的是，他的雇主比克堡伯爵是一名业余的长笛演奏者（这也是很多德意志地区贵族们的爱好，原因会在后文介绍），所以 J. C. F. 巴赫创作了很多有关长笛的协奏曲和三重奏鸣曲，并最后于此地终老。

巴赫的次子卡尔·菲利普·埃马努埃尔·巴赫（Carl Philipp Emanuel Bach，1714—1788 年，下文简称"C. P. E. 巴赫"）（见图 7-3）是巴赫所有儿子中最出名的，也是情感风格的代表音乐家之一。他于 1714 年生于魏玛，其教父是德意志地区著名作曲家泰勒曼，老巴赫本想让他学习法律，但他最后选择了音乐，并且走出了一条和其父截然不同的音乐道路。

图 7-2　约翰·克里斯托弗·弗里德里希·巴赫

图 7-3　卡尔·菲利普·埃马努埃尔·巴赫

1740年，腓特烈大帝（Friedrich Ⅱ，1712—1786年）（见图7-4）即位普鲁士国王。腓特烈大帝，史称"铁血君王"，是在整部欧洲史上值得浓墨重彩地记上一笔的伟大君主。腓特烈大帝是欧洲"开明专制"君主的代表人物，启蒙运动中的重要人物。他对内实行农业改革，宣扬宗教自由，建立廉洁、高效的公务员制度，著名的"我是这个国家的第一公仆"就是出自他之口；对外发动"七年战争"，赢得了"大帝"的称号，更树立了"军事天才"的个人形象。普鲁士亦一跃成为欧洲五巨头之一（其余四国为法国、英国、俄国、奥地利）。后世的拿破仑将其视为偶像，就连俄罗斯的贵族们都相当崇拜他。

图7-4　腓特烈大帝

然而，在腓特烈大帝年轻时，成为一名"铁血君王"并不是他的理想。他在少年时期擅长演奏长笛，梦想成为音乐家与哲学家。但

他的父亲腓特烈·威廉一世（Friedrich Wilhelm Ⅰ，1688—1740年）严禁他接触法国文学、拉丁文和音乐，经常对他进行体罚。他曾试图和同伴逃亡英国，但被其父抓回，自己险些丧命，同伴也被其父处死。

于是，当腓特烈大帝在1740年即位后，每周除了星期一和星期五之外（这两天通常会上演歌剧），每晚都举行音乐会，并在音乐会上演奏长笛。其羽管键琴伴奏者，正是C.P.E.巴赫。（见图7-5）从1740年到1768年，C.P.E.巴赫都担任着无忧宫宫廷乐师的职位，他的工作是在国王演出的音乐会上演奏通奏低音部分。在此期间，C.P.E.巴赫创作了大量键盘奏鸣曲集，这些作品也成为情感风格的代表作品。

图7-5 《腓特烈大帝在无忧宫的长笛演奏会上》（*Das Flötenkonzert Friedrichs des Großen*，油画，德国柏林老国家美术馆）

那么情感风格到底是怎样的一种音乐风格？这个问题我们可以从C.P.E.巴赫的音乐中找到答案。在他献给腓特烈大帝的六首《普鲁士奏鸣曲》（*Prussian Sonatas*）的第一首奏鸣曲中，C.P.E.巴赫没有过多地使用德意志地区最有特点的对位法，而是用左手演奏反复强调的低音推动旋律的进行，用右手展示主要的旋律，并且在旋律上附加

众多的装饰音。但这些装饰音不像巴洛克时期那样只是作为装饰而存在，它们在 C. P. E. 巴赫的音乐中是旋律的一部分，并且会经常转入令人惊讶的、非传统的调式中（比如升 f 小调）。

同时，情感风格也会有意地在音乐中制造意外和惊喜。例如转调、改变旋律走向、突然的停顿，以及对于音乐织体的突然变换。这种风格的发展在18世纪六七十年代达到了巅峰，与德意志文学中的狂飙突进（Sturm und Drang，直译为"风暴与重压"）风潮的表现不谋而合。有关这一点的内容，我们会在下一章介绍海顿时再详细讨论。

三、协奏曲的发展

在18世纪40年代，大协奏曲（由多位独奏家与乐队合作）已经式微，三乐章结构的独奏协奏曲在维瓦尔第以及公众音乐会出现的推动下走上音乐的舞台。C. P. E. 巴赫也创作了很多羽管键琴协奏曲。而在伦敦，巴赫最小的儿子，被称为"伦敦巴赫"的约翰·克里斯蒂安·巴赫（Johann Christian Bach，1735—1782年，下文简称"J. C. 巴赫"）（见图7-6）也用协奏曲和交响曲在伦敦开启了成功的职业生涯。

和他的兄长 C. P. E. 巴赫一样，J. C. 巴赫也是第一批开始创作键盘协奏曲的作曲家。他在父亲和 C. P. E. 巴赫的教导下完成了音乐教育，在1755年前往米兰，并在1760年出任米兰大教堂的管风琴手。在这里，J. C. 巴赫完成了从信仰路德教到改信罗马天主教的转变。在那不勒斯完成了两部成功的歌剧后，J. C. 巴赫来到伦敦，在这里成长为一名作曲家、演奏家、音乐教师，以及演出经理人。

在1763到1777年间，J. C. 巴赫创作了约四十首羽管键琴协奏曲，并获得极大的成功。在1764年，年仅八岁的莫扎特和父亲来到伦敦居住了一年，并被 J. C. 巴赫的音乐折服。在 J. C. 巴赫的影响下，莫扎特创作了他的第一部交响曲，并将他的三首键盘奏鸣曲改编成了协奏曲。甚至在莫扎特离开伦敦后创作的第一部钢琴协奏曲中，也有着很多 J. C. 巴赫音乐的影子。

图7-6　约翰·克里斯蒂安·巴赫

J. C. 巴赫创作的协奏曲在某种意义上奠定了现代独奏协奏曲第一乐章的格式。与维瓦尔第在协奏曲开始的乐队伴奏部分只演奏单一的回归曲式不同，J. C. 巴赫的协奏曲将整首作品的第一主题、第二主题以及结束部都放入了这一部分。他将这开场称为"乐团呈示"（orchestral exposition），这种协奏曲形式奠定了18世纪晚期到19世纪独奏协奏曲的创作雏形，也规范了奏鸣曲式，让它逐渐成为各种音乐体裁中最常用的曲式之一。

由此，我们可以发现，虽然巴赫在其所处年代并不为人所知，但他的两个儿子都在不同的音乐领域，获得了极大的成就。包括海顿、莫扎特、贝多芬在内的诸多音乐家都受到直接或间接的影响，而这影响也随着后世作曲家的作品一代代传承至今，广为流传。

四、歌剧改革

器乐音乐在 18 世纪快速发展,作为当时最受欢迎的音乐体裁,声乐音乐和歌剧也在飞快地进步和演化着。虽然公众音乐会在 18 世纪中叶已经出现,但论受欢迎和舒适程度,公众音乐会远不如剧院。在剧院(或教堂)里观赏戏剧、歌剧或舞剧,是 18 世纪最普遍的娱乐消遣与社交活动。人们在剧院里用餐、会见朋友、处理要事,甚至密会情人。可以说,剧院的包厢就是用来社交聚会的房间,是上流社会所追求的"高雅生活"的一部分。

在意大利,歌手是舞台上闪闪发亮的明星。而主导着 18 世纪声音的是女高音,其中包括自然女高音和男性的阉伶歌手。阉伶歌手在意大利数不胜数,其发源地是罗马天主教会最神圣、最庄严的西斯廷礼拜堂。成名的阉伶歌手在欧洲各地的宫廷中享受着远超其他宫廷乐手甚至宫廷音乐总管的工资,这样的例子数不胜数。根据腓特烈大帝在 1744 至 1745 年间的音乐开支记录,一名意大利歌手的薪水要比 C. P. E. 巴赫的薪水高出十倍,还有八九名现在早已被人遗忘的歌手和舞者,其薪资也要比如今作品更广为流传的音乐家们的报酬高出数倍不止。

当然,不是所有人都能成为阉伶歌手。在手术失败率高得吓人的 18 世纪,一百名接受手术的男童只有不到两成能够存活并保留童音,而其中能够成为阉伶歌手的又是寥寥无几。这也造成很多阉伶歌手在功成名就后都试图用猥琐卑劣的手段为自己所受的阉割进行报复。但 18 世纪最著名的意大利阉伶歌手,被称为"法里内利"(Farinelli)的卡洛·布罗斯基(Carlo Broschi,1705—1782 年)赢得了西班牙宫廷的宠爱,在得到贵族称号以及一大笔养老金后,荣归故里。

我们曾在前文中提到过,在 18 世纪之前,歌剧的内容都与神话故事或历史上真实发生的故事有关。这类歌剧在 18 世纪被称为正歌剧(opera seria)。正歌剧占据着 18 世纪意大利声乐音乐的主导地位,但长久以来,正歌剧作为贵族宫廷节庆社交的装饰品,内容逐渐变得贫乏空洞,形式也日益僵化。于是,喜歌剧(opera buffa)应运

而生。

喜歌剧源于17世纪的幕间剧（意：intermezzo，英：interlude），是一种夹在正歌剧第一幕与第二幕之间，相对短小、诙谐幽默的乐剧片段。18世纪前，这种幕间剧在欧洲各地的歌剧中都有所发展，时长也在变长。意大利的喜歌剧真正脱离了幕间剧的限制，发展为一个长度规格等同于正歌剧并且拥有六个以上主要角色的完整歌剧作品。这种喜歌剧在意大利通常用当地的方言演唱，那不勒斯有只属于那不勒斯的喜歌剧，威尼斯有专属于威尼斯的喜歌剧。

真正将喜歌剧规范化，并让它在正规剧院上演的作曲家名叫乔瓦尼·巴蒂斯塔·佩尔戈莱西（Giovanni Battista Pergolesi，1710—1736年）。他的喜歌剧作品《女仆变夫人》（*La Serva Padrona*）作为他的正歌剧幕间剧，首演于1733年。有趣的是，这部作品在上演二十年后，再次在巴黎的剧院作为吕利的《阿西斯与伽拉忒亚》（*Acis et Galatée*）的幕间剧上演，并引起了一场启蒙主义者和保守主义者之间的争论，史称"丑角论战"（法：querelle des boufons，英：quarrel of the comic actors）。

在这样一个思想与形式不断变化并引发争议的年代，意大利作曲家们开始寻求将音乐、戏剧和愈演愈烈的思想风潮相结合的方法。歌剧的改革迫在眉睫。随后，"自然"这个启蒙运动中崇尚的元素成为歌剧改革的重要思想。作曲家们开始使用更自然的方法创作歌剧：不再僵硬死板的歌剧格式、情感更丰富的音乐表现，以及摒弃了繁重炫技的花腔女高音，并对歌剧台本进行了改良。

在17世纪传统正歌剧中，宣叙调和咏叹调的顺序几乎是确定的。但在歌剧改革后，宣叙调和咏叹调的出现频率和顺序变得更加灵活。乐团在音乐中所占的比重增加，独奏歌手的比重减少，合唱——这个在意大利歌剧中被长久忽视的元素——也得到了使用。

歌剧改革中最重要的作曲家是克里斯托弗·威利巴尔德·格鲁克（Christoph Willibald von Gluck，1714—1787年）（见图7-7）。他来自波西米亚与巴伐利亚地区的乡村，在跟随当代的著名作曲家乔万尼·萨马蒂尼（Giovanni Sammartini，1701—1775年）学习后，他先

后在伦敦、德意志地区和奥地利任职,最后在法国王后玛丽·安托瓦内特(Marie Antoinette,1755—1793年)的赞助下定居于巴黎。他的歌剧深受歌剧改革运动的影响,兼具法国歌剧与意大利歌剧的特点,并一反意大利歌剧中华而不实的舞剧表现,抛弃了华丽炫技的女高音唱腔,用典雅崇高、饱含真情实感的音乐获得了巨大的成功。格鲁克的歌剧开创了18世纪末新型歌剧的先河,自此,为了炫技而破坏剧情连贯的声乐演唱在歌剧中几乎绝迹,歌剧的合理性和剧情的戏剧性被重新重视起来。可以毫不夸张地说,格鲁克的歌剧创作与思想,是欧洲歌剧发展史上的一个里程碑。

图7-7 克里斯托弗·威利巴尔德·格鲁克

五、交响曲的出现

提到交响乐,很多人都会有一个错误的概念:约瑟夫·海顿是交

响乐之父。事实上，symphony（交响乐）这个词，早在1740年代，就已被部分意大利作曲家使用。我们在第一章中曾经讲过，交响曲来源于意大利歌剧的序曲，那种三段式的、在歌剧进入主题之前的序曲，构成了快—慢—快三乐章格式交响曲的雏形。

前文提到的格鲁克的老师乔万尼·萨马蒂尼，就是最初使用symphony这个词创作音乐的作曲家之一。他将总共只有三四分钟长的意大利歌剧序曲延展成了约十分钟的三乐章管弦乐作品，并在意大利的公众音乐会上演出。

随着交响曲的概念在意大利的传播，德意志地区、英国、法国、奥地利等地也都陆续出现了以"交响曲"命名的作品。其中，以德意志地区的曼海姆（Manheim）宫廷最为突出。曼海姆的选帝侯卡尔·西奥多（Karl Theodor，1724—1799年）聘请了波西米亚作曲家约翰·斯塔米茨（Johann Stamitz，1717—1757年），并组建了欧洲地区最著名的交响乐团。在18世纪中叶，欧洲各地宫廷的管弦乐队基本不会超过二十人，但曼海姆的管弦乐团常规人数达到了近五十人。而斯塔米茨为曼海姆交响乐团创作的第一部交响乐作品，就设立了我们现在熟悉的四个乐章的交响乐格式：快—慢—小步舞曲—快。

与此同时，在曼海姆，音乐中的强弱变化也开始得到关注。如果研究巴洛克时期以前的音乐手稿，我们会发现，大部分作曲家都不会在音乐上标记强弱记号。多数时候，音乐的强弱都由演奏者在舞台上即兴发挥。但斯塔米茨会创作快速上行的音阶，以期乐队在演奏这段音乐的时候自然而然地加入渐强的音乐力度。当代的音乐史学家们将这一创作手法称为：曼海姆火箭（Manheim Rocket）。

交响乐的发展不仅出现在意大利和曼海姆地区，作为严肃的艺术爱好者腓特烈大帝，他雇用的C. P. E. 巴赫、卡尔·海因里希·格劳恩和戈特利布·格洛普斯托克等作曲家也为他的宫廷创作了一部分冠以"交响曲"的作品。不过这些北德地区作曲家们的风格相对传统，他们沿袭了意大利传过来的风格，采用了三乐章的交响曲格式。同时，身在伦敦的J. C. 巴赫也在创作三乐章格式的交响曲，莫扎特的

第一部交响曲就是在其影响下创作出来的。

　　然而，以上提到的作曲家们只能被称为连接巴洛克晚期音乐风格和古典主义音乐风格的作曲家。真正使18世纪晚期的音乐彻底脱离巴洛克时期进入古典主义时期的作曲家，是海顿。如果说巴赫家族和亨德尔主宰了18世纪上半叶的欧洲音乐世界，那么以海顿为代表的维也纳古典乐派，则统治了18世纪下半叶。我们在接下来的章节中，就会为大家详细地介绍这位在古典主义时期德高望重，被众多音乐家们称为"海顿爸爸"（Papa Haydn）的伟人——弗朗兹·约瑟夫·海顿。

第八章　海顿——维也纳古典乐派的奠基人

18世纪下半叶，奥地利皇帝约瑟夫二世（Joseph Ⅱ，1741—1790年）拥抱启蒙运动思想，为艺术和文化的发展提供了温厚的土壤，使全欧洲最优秀、最有才华的作曲家音乐家都集中在维也纳，为其"音乐之都"的美名打下了基础。而在众多作曲家中，弗朗兹·约瑟夫·海顿（Franz Joseph Haydn，1732—1809年）（见图8-1）和沃尔夫冈·阿玛多伊斯·莫扎特（Wolfgang Amadeus Mozart，1756—1791年），就是其中的代表人物[①]。

图8-1　弗朗兹·约瑟夫·海顿

① 这里之所以没有包括贝多芬，是因为贝多芬音乐的成熟阶段在19世纪。

不过，海顿的音乐生涯和莫扎特的音乐生涯极其不同：一个从底层摸爬滚打，经过长时间的积累和实践，最终形成属于自己独特的艺术风格；另一个则以"音乐神童"成名，年少时就已闻名欧洲，却在三十五岁就不幸离世。但最后，古典主义音乐在这两位经历截然不同的音乐家手中抵达巅峰，并在贝多芬处得到升华。在这一章与下一章中，我们就来详细地介绍这两位作曲家的生平与作品，并讨论他们之间音乐风格的异同。

第一节 早年的海顿（1732—1760 年）

海顿是第一位在世时便有著述家提出想要为他作传的音乐家，可见其在 18 世纪欧洲音乐界与文化界的地位。在此之前，绝大多数作曲家的生卒年都没有明确记录，就算被封为贵族，也未曾有过详细的个人传记流传下来。我们只能通过其任职的宫廷或教会的记录，以及他们留下的私人信件，来推测他们的人生经历。只有很少一部分作曲家产生了想要将自己人生经历留存于世的念头，例如 C. P. E. 巴赫，他在其人生末年雇用了传记作者约翰·尼古劳斯·福克尔（Johann Nikolaus Forkel），想要记录下自己与其父亲的生平。

目前问世的大部分海顿传记都参考了当时三位著述家的著作：意大利人朱塞佩·卡尔帕尼（Giuseppe Carpani）出版于 1812 年的《海顿》（*Le Haydine*）、乔治·奥古斯特·格利辛格（George August Griesinger）出版于 1810 年的《约瑟夫·海顿生平资料注释》（*Biographische Notizenüber Joseph Haydn*），以及艾尔伯特·克里斯托弗·迪斯（Albert Christoph Dies）——唯一一位因为明确表示想为海顿立传而被引荐给海顿的作家（卡尔帕尼是海顿的熟人，格利辛格则是音乐出版商为了巩固与海顿的合作关系而派给海顿的作家）——出版于 1810 年的《约瑟夫·海顿生平资料》（*Biographische Nachrichten von Joseph Haydn*）。

约瑟夫·海顿于 1732 年 3 月 31 日出生在罗劳（Rohrau），

这是奥地利南部的一个村庄，地处奥匈边境的下维也纳森林区域，距离莱塔河边的布鲁克镇不远。父亲马提亚斯是一名职业制轮匠，经过两次婚姻，留下了二十个孩子，其中约瑟夫最为年长。这位父亲见过一点世面（似为职业所需），在美因河畔法兰克福期间曾学过一点竖琴。作为罗劳镇上出名的工匠师傅，他在业余仍保持着对这件乐器的兴趣。此外，他天生是个不错的男高音，妻子安妮·玛丽也时常伴着竖琴唱歌儿。这些旋律深深印在了约瑟夫·海顿的脑海，迟至暮年仍记忆犹新。①

由于家庭环境的熏陶，童年时期的海顿便展露出了音乐天赋。于是，在海顿六岁左右时（具体年龄已不可考，三位传记作者的时间互有出入），他辞别双亲踏入社会，前往任海茵堡镇（Hainburg）教堂唱诗班领唱的叔父家中寄宿，从此再也没有回过故乡。

海顿在海茵堡度过了艰苦的三年，他在这里学习了唱歌、管弦乐器演奏、阅读、写作等技能以及宗教教义。他的叔父对他并不友善，根据海顿的描述，他在叔父家"领到的训斥多于膳食"。但同时海顿也反复强调过，他仍对叔父心怀感激，正是因为在叔父家中接受的多种多样的训练和教育，才能让他在接下来更加艰苦的生活中坚持前行，最终获得成功。

离开海茵堡后，海顿在八岁那年搬进了圣斯蒂芬大教堂（St. Stephen's Cathedral）的唱诗班学校。圣斯蒂芬大教堂是维也纳最大的大教堂，海顿由于声音优美动听，在刚抵达这里的前五年中频繁地担任独唱。但好景不长，海顿于十三岁变声，无法再担任独唱。变声对一个身处男童唱诗班的男孩是毁灭性的打击，在1749年，十七岁的海顿被唱诗班开除，身无分文的他被抛入了维也纳的冬天。

幸运的是，海顿临时和一对需要抚养孩子的年轻夫妇住进了同一间阁楼。至少拥有了固定居所的海顿开始竭尽所能地靠教音乐与在各

① 菲利普·唐斯：《古典音乐：海顿、莫扎特与贝多芬的时代》，孙国忠、沈旋、伍维曦、孙红杰译，上海音乐出版社2012年版，第226页。

种场所（比如婚礼、葬礼、小夜曲活动①等）演奏乐器挣钱。穷困的生活暂时得到了改善，海顿也在一段时间后得以拥有了自己的阁楼。由于在海茵堡和圣斯蒂芬大教堂都没有获得系统的音乐理论训练，海顿将闲暇的时间全部投入学习。约翰·约瑟夫·富克斯（Johann Joseph Fux，1660—1741 年）的《艺术津梁》、约翰·马特松（Johann Mattheson，1681—1764 年）的《完美的乐正》（*Der volkommene Capellmeister*）等书都是海顿为自学音乐理论而读过的书。他还仔细研究了 C. P. E. 巴赫的键盘音乐，无论是理论性的作品《键盘乐器的正确演奏法》（*Versuch über die wahre Art das Clavier zu spielen*），还是演奏曲谱《普鲁士奏鸣曲》和《符腾堡奏鸣曲》（*Württemberg Sonatas*），他都做过深入的研究。这很可能是影响海顿早期音乐的重要的经历，他曾跟传记作者说过，C. P. E. 巴赫的音乐对他影响至深，C. P. E. 巴赫本人也曾当面对他的演奏表示过赞赏。

后来，海顿因缘结识了颇有声望的声乐教师与作曲家尼古拉·波尔波拉。海顿说服了那位脾气不好的老人雇用他为其声乐课伴奏。我们也在上一章提到过，事实上海顿为波尔波拉提供的服务不仅限于声乐伴奏，同时包括照顾波尔波拉的起居等类似仆人似的工作。在为波尔波拉工作期间，海顿受到了老人频繁的羞辱，而且并没有获得多少薪金。但相对的，波尔波拉丰富了海顿的音乐经验，让他结识了维也纳音乐界的许多重要人物，并使海顿掌握了一口流利的意大利语。

在海顿离开圣斯蒂芬大教堂到入职艾斯特哈齐宫廷期间（1749—1760 年），他是在何时开始作曲的我们不得而知。海顿已知的、年份确切的第一批作品出现于 18 世纪 50 年代中期，不过也有可能在此前他就已经建立了作曲家的名声。由于当时的海顿并没有音乐出版商，他本人也没有在自传中详细提及，这段历史已不可考，很可能也有很多海顿早期的音乐作品因此失传。但在 18 世纪 50 年代中期，随着作品的流传，海顿的生活得到了改善。他创作了一批键盘奏

① 小夜曲（Serenade）这一词语在海顿所处的年代有多种含义，此处特指晚间在位于贵族或中产阶级私人住宅前举行的，用于向住宅主人致敬的室外音乐会。

鸣曲，为小提琴（或长笛）、大提琴和拨弦古钢琴作了若干首三重奏鸣曲，以及若干四重奏。在这里，我们要注意的是，这些四重奏不是我们后世所熟知的由两把小提琴、一把中提琴和一把大提琴组成的弦乐四重奏（虽然，有据可查的最早的弦乐四重奏的确出自海顿之手，他也被后世称为"弦乐四重奏之父"），它们均有混合性质，并且海顿为它们取的名字也各不相同：有叫"四重奏"（quartetto）的，有叫"嬉游曲"（divertimento）的，有叫"夜曲"（notturno）① 的，甚至有叫"交响曲"（symphony）的。在此，我们能够看出，海顿的早期作品还未形成属于他的独特风格与体系，海顿还在不断地实验和摸索，寻找自己的创作风格和擅长的音乐体裁。

海顿的作品在当时受到了一部分音乐理论家的批评，但受到了业余音乐家的欢迎。1756 年，卡尔·约瑟夫·弗恩伯格男爵（Carl Josef Frünberg）雇用海顿在他的私宅中创作音乐，海顿在这里创作出了人生中的第一部弦乐四重奏。1759 年，海顿得到了创作歌剧的机会，他的第一部歌剧《狡猾的魔鬼》（Der kumme Teufel）应运而生，这部不幸失传的歌剧在当时获得了不错的反响。1759 年，弗恩伯格男爵将海顿推荐给了现捷克地区的一位贵族莫尔金伯爵（Court Morzin），海顿也终于得到了他人生中的第一份全职工作：在莫尔金伯爵的宫廷中担任音乐总管。

莫尔金伯爵为海顿提供的待遇十分可观：免费食宿和每年二百盾的收入。这位伯爵拥有一个由十六位乐手组成的小型管弦乐队，海顿为这个乐队创作了或许是他的第一首交响曲②。有趣的是，这首作品首演时，台下的其中一名观众就是保罗·安东·艾斯特哈齐亲王（Paul Anton Esterházy，1711—1762 年），有关这位富有的贵族，我们在下一节就会着重为大家介绍。

另外一个值得一提的事情是，和巴赫一样，海顿的作品编号也大

① 这里并不代表海顿发明了"夜曲"这种曲式。
② 格利辛格根据海顿的授权，将这部作品命名为海顿的"第一号"交响曲。至于此作是否是海顿的第一部交响曲，在学术界仍有争议。

多不是使用常规的"作品号"来记录的。目前最权威的海顿作品编号是霍布肯编目（Hoboken catalogue）。霍布肯编目由两个部分组成：用于指明作品类别的罗马数字编号与表示该作品在该类别中的年份次序（在可能确定的情况下）。例如 Hob. IV:5 就表示霍布肯编目四（嬉游曲）中的第五号作品。

其原因是海顿的作品过于流行：海顿的很多作品是通过不同的音乐出版商出版的，或是由不同的抄谱员抄写的；还有很多作曲家为了使自己的音乐更受欢迎，经常把自己的作品冠以海顿的名字出版。而令情况更加复杂的是，海顿经常会不守信用地把同一部作品卖给不同的出版商，或是用同一部作品完成来自欧洲不同地区的多个委约。这就给鉴定某一部作品的"正宗性"带来了极大的困难。霍布肯编目虽然在某些地方不够完善，但它的确是目前音乐界最权威的海顿作品编目，为演奏者和音乐史学家们提供了演奏和研究上的便利。

第二节　艾斯特哈兹宫廷的时期（1760—1790 年）

1760 年，海顿的人生中发生了两件大事。第一件大事是，海顿结婚了。这是一桩在音乐史上十分出名的婚姻，却并不是因为其幸福美满。海顿的妻子是海顿的一位学生的姐姐。海顿最初爱慕的是自己的学生，但这个女孩后来进了修道院。后来女孩父亲，一位名叫凯勒的理发师（也曾在海顿困难时关照过他），不断催促海顿结婚的事情，于是海顿就娶了这位比他大三岁的、女孩的姐姐。

有关这位妻子的传闻非常多，其中大多是恶名。在格利辛格的传记中，他描述海顿的妻子"专制、太爱花钱、对宗教怀着偏执的信仰，并且在能力不济的情况下做慈善"，而海顿也表示"她不值得我为她做任何事，因为无论她的丈夫是鞋匠还是艺术家，于她而言都无所谓"。海顿和她之间从未有过孩子，有传言她曾烧毁了海顿的部分手稿，但这些都是未经证实的传闻。若问海顿为何不与其离婚，原因是海顿一生都是虔诚的天主教徒，而天主教的教义是不允许离婚的，这一点被执行得非常严格，就连国王都不能例外。最出名的例子就是

英国国王亨利八世为了离婚再娶，宣布脱离天主教会创立英国国教。

另一件大事是，当时海顿获得稳定的工作和收入才满一年，莫尔金伯爵就因为财政问题解散了乐队。刚结婚的海顿再度回到失业状态，但很快，他就找到了一份新的工作。这份工作在某种意义上帮助海顿成为当时欧洲最受欢迎的音乐家，而他也为雇用他的那个家族，效忠了一生。那就是艾斯特哈齐家族。

保罗·安东·艾斯特哈齐亲王是东欧最富有的家族的主人，他的家族在奥地利、巴伐利亚和匈牙利均拥有丰厚的家产。在富可敌国的同时，亲王也是一位喜爱音乐的人。对于当时的海顿来说，能够为这样的贵族家族工作是一个能够帮助他快速在贵族圈内获得艺术声望的途径。不过有趣的是，如果立足现代回顾历史，会发现艾斯特哈齐家族之所以还能被人们记住，反而是因为其在当时选择雇用了海顿。

海顿与保罗·安东亲王签署的契约至今仍留存于世，被认为是海顿研究，甚至是音乐史研究中的重要历史文献。在此，我们将它的全文摘录如下：

约瑟夫·海顿，奥地利罗劳人，兹日（日期见后）获允并委以副乐长一职，侍奉尊贵的保罗·安东殿下，神圣罗马帝国及艾斯特哈兹（Esterhaza）和加兰塔（Galantha）等家族的亲王，理应遵守下述条款：

1. 原艾森施塔特的乐长，格雷戈尔·魏尔纳，长期效忠和服务于亲王家族，今已年迈体弱，不宜继续尽职，念其效劳已久，慨允之保留乐长职位，同时授命约瑟夫·海顿担任副乐长一职，除在合唱音乐事务方面需听从乐长指挥训示之外，副乐长独立掌管其余有关音乐表演和乐队管理事宜。

2. 约瑟夫·海顿将被看作家族成员之一予以对待。为此，尊贵的殿下仁慈地相信，在约瑟夫·海顿成为本家族荣耀的职员之后，他能妥善照顾自己的仪容行止。他须节制有度，善待下属，温和宽容，坦诚镇定。尤其当乐队应召前来怡娱宾客时，副乐长及所有音乐家须统一整装，约瑟夫·海顿务须约束他本人及

所有乐队成员奉行指令，并依律着装：穿长袜，着白衫，施香粉，梳发辫（或戴假发）。

3. 鉴于其他音乐家需仰听副乐长的指示，故，副乐长本人更应谨言慎行、做好表率，禁绝饮食及交谈期间的冒失与粗俗行为，为人须不负其尊，处事应正直并能感染属下，要维护其间已在的协调和睦，切记任何不睦与争吵都将使尊贵的殿下不悦。

4. 副乐长职责所系，须遵照亲王殿下的指令创作音乐，不得与他人通传这些作品，也不得私自提供抄本，须确保这些作品仅供殿下专用，未经禀告和殿下许可，不得为其他人创作音乐。

5. 约瑟夫·海顿每日须于正午前后在前厅待命，并奉询殿下是否需要乐队表演。如有指示，他须如实知会其他音乐家，并务必遵照约定时间准时赴命，亦须确保其属下准时出席，如有迟到或缺席者，副乐长须作记录，并汇总名单。

6. 如遇争吵或请愿，副乐长须竭力协调，免使此等琐事干扰殿下；倘遇事态严重、约瑟夫·海顿本人无法处理者，须启禀殿下亲裁。

7. 副乐长须妥善保管所有乐谱乐器，如因不慎或失职发生损害，须承担责任。

8. 约瑟夫·海顿应指导女性歌手，以使她们在乡野别院期间不至忘却于维也纳花费苦心和代价所学，且，尽管副乐长本人已精通多种乐器，亦须勤加操练，保持既备之技能。

9. 此项协议规程的副本须递交给副乐长及其属下，以便副乐长在督命时有据可依。

10. 此协议并不细致确定约瑟夫·海顿所须效劳的每桩事务，尊贵的殿下特别希望，约瑟夫·海顿不仅能完全自愿地奉行上述常务，更能胜任殿下所不定时布置的全部余务，此外，还希望他悉力维持乐队既有的牢固基础和良好秩序，约瑟夫·海顿须体觉荣耀，不负殿下主公之恩宠。

11. 尊贵的殿下恩赐约瑟夫·海顿年奉肆百弗罗林（florins），按季分发。

12. 此外，约瑟夫·海顿将在职员专用席位上进餐，抑或每日领取半个盾（a half-gulden）的补贴作为替代。

13. 最后，此份协议自1761年5月1日起须至少妥善保管三年，届期满之时，约瑟夫·海顿若不愿继续效劳，须提前六个月将意向禀明殿下。

14. 尊贵的殿下慨允约瑟夫·海顿在此期间全职服务，如对他担当此任甚觉满意，可恩准其晋升乐长。然而这绝非意味尊贵的殿下放弃在协议期满时如觉合理可将其解聘的权利。

此协议一式两份，经签署后交换保存。

<div style="text-align:right">公元一七六一年五月一日签署于维也纳
受亲王殿下委托
秘书，约翰·施蒂夫特尔（Johann Stifftell）①</div>

根据这份契约，我们可以发现，海顿在艾斯特哈齐家族的职责非常庞杂：除了创作音乐外，他还要负责维修乐器、培训乐队、任命和管理乐队人员、调停矛盾等烦琐且复杂的工作。然而，从海顿得以在艾斯特哈齐家族工作了三十年的结果看，海顿应该是出色地完成了每一项任务。并且在协议签署的一年后，海顿获得了加薪——从每年四百弗罗林涨到了六百——这比乐长魏尔纳曾有的待遇都要高很多。

1762年，保罗·安东亲王逝世。他的弟弟尼古拉斯（Prince Nikolaus Esterházy，1714—1790年）（见图8-2）继位，人称"伟大的"尼古拉斯亲王。这位海顿效力了二十八年的雇主，最辉煌的功业是耗费近二十二年建造了艾斯特哈兹的宫殿和庄园。作为贵族，他秉性智慧仁慈，善于理财。而对于海顿来讲最重要的是，尼古拉斯亲王比他的哥哥更加酷爱音乐，他会演奏一种现今已经废弃了的、名为"低音维奥尔琴"（baryton）（见图8-3）的乐器，并殷切地接受海

① 菲利普·唐斯：《古典音乐：海顿、莫扎特与贝多芬的时代》，孙国忠、沈旋、伍维曦、孙红杰译，上海音乐出版社2012年版，第241-242页。

顿为他创作的每一首作品。海顿也拒绝了一切劝他外出旅行或更换雇主的建议，选择继续留在了艾斯特哈齐家族。而尼古拉斯亲王也和海顿彼此信任，甚至建立了友谊。1766年，在前任乐长魏尔纳死后，海顿立刻升任成为乐长。

图8-2 "伟大的"尼古拉斯·艾斯特哈齐亲王

图8-3 低音维奥尔琴

在为艾斯特哈齐家族工作的三十年间，海顿成为一名成熟的作曲家。很多我们熟悉的音乐都出自这一时期。他的弦乐四重奏臻于完善，很多作品例如《玩笑》（*Joke*）、《云雀》（*Lark*）等直到现代仍是各大专业弦乐四重奏组的必演曲目。他的交响乐也渐渐成为欧洲贵族宫廷内流行的音乐，所有来访的宾客在艾斯特哈齐宫殿中都会欣赏到至少两部海顿的音乐会或歌剧。虽然在1779年，宫殿的跳舞场和歌剧院遭遇了火灾，许多海顿的早期歌剧、室内乐和交响乐作品的总谱和手稿都彻底消失了，只有一部分歌剧，例如《药剂师》《渔女》的片段保留了下来，但这并未影响到海顿的音乐创作。他在这一时期

结合德意志地区的狂飙突进文化运动，创作了一系列以非传统小调为主调式、节奏快速如狂风骤雨般的交响曲。其中最特殊的，就是升f小调第四十五号《"告别"交响曲》（*Farewell*）。

《"告别"交响曲》称得上是海顿在艾斯特哈齐家族工作期间创作的最具个性、最别出心裁，也是最具艺术成就的交响曲。"告别"这个名字的由来与一件趣事有关：1772年，尼古拉斯亲王前往艾斯特哈兹家族中的一处夏宫避暑度假。这一假期长达半年，而作为他的廷臣们，海顿和一众经过挑选的乐手和戏剧演员也必须前往陪同。由于这座夏宫距离亲王日常居住的住所路途较远，所以在这半年期间，亲王的廷臣们都无法和亲人团聚。所有人都在期待着假期早日结束，能够早日回到家乡。但亲王在夏宫倒是度过了一段美好的时光，以至于在启程回归之前，他临时决定将假期延长两个月。这一突如其来的命令让几乎所有陪同亲王而来的乐手们绝望，他们哀求海顿一定要想想办法，让亲王收回成命。

于是在不久后的某一天晚上，《"告别"交响曲》上演。前三个乐章和第四乐章的开头部分都秉承着狂飙突进的风格，有着快速紧张的节奏与忧郁的小调旋律。但在第四乐章的后半部分，音乐由激动转为柔情，低音声部的乐手们停止了演奏，拿走乐器，熄灭蜡烛，然后退场；又过了稍许，铜管声部也停止演奏，起身吹灭蜡烛，带走了乐器。一个又一个声部在音乐中的退场让舞台越发的冷清，尼古拉斯亲王和所有观众都被这一幕所惊奇。最后，就连海顿也熄灭了蜡烛，带着乐器离开，舞台上只剩下一位独奏乐手——他是亲王最满意的乐手，技艺高超——结束了整部交响曲，然后熄灭蜡烛，离开了舞台。

这种别出心裁的演出方式，是海顿在提醒尼古拉斯亲王，这个假期已经过得太久了，乐手们都想家了。而尼古拉斯亲王也顺利地理解了海顿的用意，在第二天便启程回到了故土。

艾斯特哈齐家族的工作，让海顿的作品得以在欧洲大陆上几乎所有的贵族家族中传播。虽然艾斯特哈齐家族主要定居在匈牙利，但由于这个家族在欧洲的声望和地位，他们经常在欧洲的各地居住，有时候在维也纳过冬，有时候在巴伐利亚避暑。这也让海顿有机会在欧洲

各地公开展示自己的作品,积攒自己在音乐界的名气。

然而,长达三十年的工作逐渐消耗了海顿的精力,契约上规定的种种职责极大地消磨了他的耐心和情绪。同时,仆役的身份也使海顿感到懊恼。随着时间的推移,海顿越来越想要离开匈牙利,回到音乐的中心维也纳去。

与此同时,海顿在欧洲声誉日隆:1781年,他接受了来自西班牙的委约,为加迪兹的天主教堂(Cathedral of Cadiz)谱写斋戒仪式音乐;1783年,伦敦的职业音乐会(Professional Music)剧团邀请他去指挥公开音乐会;1784年,他接受了巴黎奥林匹克分会音乐会(Concert de la Loge Olympique)的委约,为巴黎创作了六部交响曲;同样在1784年,海顿遇到了莫扎特,他们一起演奏了弦乐四重奏,并对彼此的音乐做出了评价。

毫不夸张地说,在18世纪末,整个欧洲都在狂热地需求海顿的作品。他的音乐成为风尚,有关海顿的信息在欧洲各地传播,其中不乏一些错误的信息,比如他是一个深情、体贴的丈夫,或是他与C. P. E. 巴赫不和,等等。

总之,海顿在欧洲音乐界的高大地位与其在匈牙利艾斯特哈齐宫殿里的仆从身份形成了鲜明的对比,这让他开始习惯维也纳的惬意生活,不想再回到匈牙利。离开艾斯特哈齐家族的诱惑是巨大的,但海顿对于尼古拉斯亲王的感激与忠诚使他继续留在匈牙利,直到1790年,尼古拉斯亲王去世。

第三节 自由的晚年(1790—1809年)

1790年初,尼古拉斯亲王的妻子玛利亚·伊丽莎白去世,对七十六岁的亲王造成了沉重打击。同年九月,这位"伟大的"亲王,海顿的赞助人与朋友与世长辞,继承家业的则是其子安东·艾斯特哈齐(Prince Anton Esterházy,1738—1794年)。新亲王对音乐没有太大的兴趣,除了遵循父亲的遗愿,将海顿生活津贴提高到了每年一千盾之外,他解聘了大部分宫廷里的乐手,并免去了海顿必须留在艾斯

特哈齐宫廷的责任，允许他自由接受其他委约。海顿则毫不迟疑地离开了宫廷，前往维也纳定居。在做了三十年的仆人之后，海顿终于在他五十八岁这一年，成为了自己的主人。

当尼古拉斯亲王的死讯传出后，邀约如雪片般纷至沓来。出于对新亲王的忠诚，海顿谢绝了格拉萨尔科维奇亲王为他预备的宫廷乐长职位——这并不是一个艰难的决定，海顿不想再过从前的仆役生活了。在邀请海顿的人中有一名居住在伦敦的德裔小提琴家兼剧团经理约翰·彼得·萨洛蒙（Johann Peter Salomon，1745—1815 年），他提出要带海顿去伦敦，让他创作歌剧和交响曲，并指挥音乐会。海顿最开始以不懂英语为由推拒，但当得到了新亲王的许可及五千盾酬劳的许诺后，海顿欣然答应了这个委约。

在英国的经历是海顿一生中最幸福的时光。这并不是后人的妄加揣测，海顿自己也这样认为。首先，在 1790 年离开艾斯特哈齐家族时，海顿的个人资产不足两千盾。而当他旅居英国三年后，再回到维也纳时，海顿的资产膨胀了不止十倍，仅音乐会和作品委约的收入就达到了两万四千盾，就算其中有九千盾用于生活、旅行等其他方面，海顿的资产也极其可观。

同时，海顿在伦敦所受到的待遇是他哪怕在维也纳都没有经历过的。他受邀出席了庆祝英国女王生日的宫廷舞会；收到了来自威尔士亲王的致意——这位亲王会拉大提琴，后来在许多场合里都曾与海顿一起演奏音乐；他被牛津大学授予"荣誉音乐博士"头衔；职业音乐会（萨洛蒙剧团的竞争对手，同时也是海顿的竞争对手）赠送了海顿一个镶有他名字的象牙盘，允许他免费出席他们举办的所有音乐会，并主动以高额的薪金劝诱海顿与萨洛蒙毁约加入他们（当然，海顿谢绝了）。这一切，还都仅发生在海顿抵达伦敦的第一年。

海顿在 1791 年到 1795 年期间共到访伦敦两次，他在第一次返回维也纳途经波恩（Bonn）时，遇到了少年贝多芬，并安排他到维也纳跟随自己学习。这段经历并不愉快，贝多芬曾一度隐瞒了自己跟随海顿学习过的事实，两人之间的矛盾直到海顿去世前一年才消除。当海顿第二次造访伦敦时，他被正式引荐给了英国国王和王后，他们邀

请海顿留在英国，但出于未知的原因，海顿婉拒了这一要求，并在1795年8月回到维也纳，再也没有回到伦敦。

海顿在两次造访伦敦的时间里，共留下了十二首交响曲。这十二首交响曲中的每一首都达到了海顿个人风格的巅峰，成为衡量18世纪交响曲的标准。海顿最著名的《"惊愕"交响曲》《"奇迹"交响曲》《"军队"交响曲》《"时钟"交响曲》《"伦敦"交响曲》就出自此这一时期。没有哪位作曲家能够在短短三年多的时间里创作出这么多交响曲，而且海顿在此期间还创作了六首弦乐四重奏、十四首钢琴三重奏、三首钢琴奏鸣曲、一部歌剧，以及众多音乐小品。海顿的这些作品蕴含着仅属于他的幽默、精巧和富有创意的风格。

海顿返回维也纳后，曾再次侍奉了新任的艾斯特哈齐亲王尼古拉斯二世（Prince Nikolaus Ⅱ Esterházy，1765—1833年）一段时间——安东亲王在海顿第二次到访伦敦后去世。他的主要工作是帮助亲王重建其音乐机构。在此之后，海顿的主要工作是创作奥地利国歌，以应对法国大革命带来的汹涌思潮。海顿并不理解法国大革命为欧洲带来的改变，他认为路易十六与其王后玛丽·安托瓦内特的死代表着世界上最美好和最坚固的事物的崩溃。所以他将谱写的奥地利国歌命名为《上帝保佑弗朗茨陛下》（Gott erhalte Franz den Kaiser）。

海顿晚期最著名、最宏大的作品是清唱剧《创世纪》（The Creation）。该作耗费了海顿两年时间（1796—1798年），甫一问世就引起观众的热烈反响，被评价为维也纳清唱剧的精品。其影响之大、构思之深，连贝多芬的《"命运"交响曲》都受其影响。有关这一点，我们会在有关贝多芬的章节中详细为大家介绍。

海顿的暮年收获了极多的荣誉和赞赏。《创世纪》让他入选了法兰西学院院士，并获得了一枚来自巴黎的金质奖章。自此，海顿不断收到来自法兰西、俄罗斯、瑞典、维也纳等地的荣誉，随着他的健康每况愈下，在家接受荣誉便成为他的日常事务。

海顿最后一次在公众场合的亮相是在1808年。为了庆祝他的76岁生日，维也纳大学礼堂为他上演了《创世纪》。尼古拉斯二世派他的马车搭载海顿前往礼堂，人们在礼堂门口欢迎他，艾斯特哈齐亲王

夫人把她的披肩裹在海顿肩上以免他着凉，这使得贵族女士们争相为海顿献殷勤。礼堂的现场挤满了来见海顿的人，因为他们清楚，这将是海顿在公众场合中的最后一次露面。在演出结束后，时年三十八岁、已在维也纳颇有名望的贝多芬也来到海顿面前，亲吻他的双手和额头。通过这个举动，贝多芬向世界承认，自己的确是海顿的学生。两人的矛盾就此消散。

　　1809年5月，法国占领了维也纳。拿破仑在经过海顿的居所前，设置了向他致敬的仪仗队。月末，海顿与世长辞。不过在海顿死后，还发生了一件诡异而荒谬的事情。艾斯特哈齐亲王尼古拉斯二世的秘书约瑟夫·卡尔·罗森鲍姆（Joseph Carl Rosenbaum）出于对海顿的崇拜，买通了两个公务员，在海顿下葬八天后，偷走了海顿的头颅。这件事直到1820年，尼古拉斯二世决定将海顿的墓迁回艾森施塔特的教堂墓地时才被发现。人们遍寻不到海顿头骨，虽然罗森鲍姆后来交给了亲王一颗头，但后来人们又发现，这颗头并不是海顿的。罗森鲍姆一直私人收藏着海顿的头骨，直到1895年将它交给了维也纳的音乐之友协会（Gesellschaft der Musikfreunde）。维也纳音乐之友协会一直将海顿的头骨保存到1953年，最后在1954年才将这颗头骨运到艾森施塔特的海顿墓地，与海顿的身体葬在了一起。此时距离海顿去世，已经过去了近一百五十年。

　　海顿是维也纳古典乐派中的第一位作曲家，他的音乐毫无疑问地影响了整个古典主义风格的形成和发展。他的音乐理念也极大地影响了莫扎特与贝多芬的音乐创作。前者曾将一套由六首弦乐四重奏组成的作品献给海顿；后者作为海顿的学生，其作曲的第一阶段几乎都在模仿海顿的音乐风格。同时，虽然海顿并未在其人生中明确地做出试图改变自己身份地位的事情（终其一生，海顿都保留了艾斯特哈齐宫廷乐长的职位，并未真正离开雇主的家族），但他在晚年身份的转变与其在社会上受到的礼遇，使音乐家们初步摆脱了低微、贫穷、仆从身份的刻板印象，开始获得了更多的尊重。

第九章 莫扎特——从天才到大师

沃尔夫冈·阿玛多伊斯·莫扎特（Wolfgang Amadeus Mozart，1756—1791年）（见图9-1），是西方古典音乐史中出现的第一个真正意义上的天才。在他之前的音乐家们，要么由于年代久远没有记录，要么虽然也在年少时就展现了"过人的音乐天赋"，但没有一个人的天赋能与莫扎特比肩。从某种意义上说，莫扎特的出现，第一次打破了人们对于艺术家的普遍观念——一类对某一门能够通过实践和学习提高的技艺有着强烈爱好，并能通过该技艺谋生的人物。因为莫扎特，人们突然意识到，有些艺术上的天赋是无法通过实践和学习获得的。天赋就是天赋，它绝无仅有。就像巴赫，虽然生于庞大的音乐家族，但能从家族中众多平庸的音乐家中脱颖而出，在历史上留下浓墨重彩的一笔，的确不能仅用"实践"和"学习"概括这样的成就和光芒。

图9-1 沃尔夫冈·阿玛多伊斯·莫扎特

第一节 "上帝的奇迹"（1756—1771 年）

莫扎特生于 1756 年 1 月 27 日，和海顿的成长环境不一样，莫扎特出生在萨尔茨堡乃至整个德语世界都小有名气的音乐家庭。他的父亲，列奥波德·莫扎特（Leopold Mozart，1719—1787 年）是萨尔茨堡宫廷的宫廷音乐家，同时也是一名出色的小提琴家。他的著作《小提琴演奏要义》（*Versuch einer gründlichen Violinschule*）与 C. P. E. 巴赫的《键盘乐器的正确演奏法》、约翰·约阿希姆·克万茨（Johann Joachim Quantz，1697—1773 年）的《长笛演奏法论稿》（*Versuch einer Anweisung die Flöte traversiere zu spielen*）是 18 世纪最重要的三部乐器演奏法研究类著作。而 18 世纪的萨尔茨堡宫廷聚集着大量的乐师，为九个大型教堂和主教服务，还有编制完整的唱诗班和管弦乐队。虽然比不了维也纳、巴黎、伦敦等文化中心，但萨尔茨堡也并非现代很多论著中形容的"一个文化落后的地方"。至少，萨尔茨堡比巴赫和海顿出生的地方要强太多了。

列奥波德是一名成绩不俗的音乐家，不过他认为自己的音乐才能有限，于是把大部分的精力都放在了培养孩子身上。莫扎特有一个比他年长五岁的姐姐，名叫玛利亚·安娜·莫扎特（Maria Anna Mozart，1751—1829 年），家人则称她为南内尔（Nannerl）。列奥波德为南内尔编写了一套收录了很多当时著名作曲家作品的键盘曲集，这套键盘曲集后来也由莫扎特使用，他最初的一些对于作曲的尝试也都在这本作品集中有所体现，并被他的父亲记录了下来。由于自身和社会等原因，南内尔没能成为一名作曲家，但她仍然成为了一名一流的键盘演奏家。莫扎特的许多音乐都先经她手试奏，才交给出版商或赞助人。她为莫扎特的创作提供了宝贵的帮助。

莫扎特的天赋究竟有多出色？根据列奥波德的书信和其他文字记载，莫扎特在三岁时就能记住一首乐曲的主题并辨认出和弦，四岁能够演奏短的键盘音乐片段并能将其背诵，五岁开始谱写乐曲片段并由父亲记录，六岁则已开始在巴伐利亚选侯国的首都慕尼黑为选帝侯

（在其选侯国领地内等同于国王的贵族，选侯国在欧洲类似于我国周朝分封制下的诸侯国）演出。列奥波德将莫扎特的天赋视为一个奇迹，作为虔诚的天主教徒，他坚信莫扎特的天赋归功于上帝，而他的责任就是将上帝的奇迹传遍整个世界。

从某种程度上说，列奥波德对莫扎特的音乐训练，不仅有教学目的，更像一种宗教性的事业。这种从幼时就深深扎根在莫扎特生活中的宗教因素，是我们理解莫扎特的音乐与人生至关重要的一环。

为了向世人展现奇迹，列奥波德很快为莫扎特和南内尔安排了一系列在德语地区的巡回演出。首先是我们刚刚提到的慕尼黑，在回到萨尔茨堡短暂休整后，则是维也纳。十一岁的南内尔在这些场合中并没有引起太大波澜，但作为一个六岁的孩子，莫扎特几乎做到了在每一个场合和聚会上都大受欢迎。当他们来到维也纳时，他们被获准在奥地利女大公、神圣罗马帝国的实际领导者玛丽娅·特蕾莎面前演出，莫扎特还曾跳到女大公的膝盖上亲吻她的面颊。列奥波德和莫扎特的第一次巡演持续了接近一年，当他们在年末回到萨尔茨堡时，家里已经因为巡演的收入变得优裕，拥有了属于自己的马车和仆人。

慕尼黑和维也纳之行只是列奥波德宏伟计划的第一步。仅仅过了半年多，在 1763 年 6 月，他带着全家再次上路，这次一去就是三年。他们一路途径慕尼黑、奥格斯堡、斯图加特、施韦青根、美因茨、路德维希堡、法兰克福、科隆、亚琛、布鲁塞尔，并于 11 月抵达巴黎，在那里待了五个月之久。而在此期间，通过巧妙的运作，列奥波德也当上了萨尔茨堡宫廷的副乐长，这让他对此次旅行更加充满了期望。

然而在巴黎，莫扎特一行并未得到如在德意志地区时那样热烈的欢迎。巴黎是欧洲的文化中心之一，少年神童不能说遍地都是，但也绝不罕见。法兰西宫廷直到莫扎特一家抵达巴黎一个月后才恩准觐见，其间国王的情妇蓬巴杜侯爵夫人还拒绝了莫扎特的吻面礼。虽然莫扎特也曾说出"她以为自己是谁？我连王后都亲过了"之类的话，但恐怕这是第一次，莫扎特意识到了不同上流社会之间的礼仪差异。

莫扎特在巴黎宫廷见到了当时法国著名的德裔键盘演奏家约翰·肖伯特（Johann Schobert，1735—1767 年），许多音乐史与音乐理论

家认为肖伯特是对莫扎特创作风格影响最大的几位作曲家之一。不过除此之外，在巴黎的五个月是一段毫无斩获的时光。于是莫扎特一家在 1764 年前往伦敦，期望在这个以欢迎外国艺术家闻名的国度再次获得重视。

伦敦是当时欧洲最大的城市，人口超过一百万，是维也纳的五倍。作为最早开始资产阶级革命的国家，伦敦的城市规模急剧扩张，与相对保守的欧洲大陆形成了鲜明对比。在这里，莫扎特获得了在维也纳和巴黎都没有受到过的礼遇：莫扎特在刚抵达伦敦五天后就得以在白金汉宫为王室进行演奏；乔治三世在圣詹姆斯大街上认出了正在散步的莫扎特一家，并放下车窗向莫扎特挥手致意。这是他们在欧洲大陆上的任何一个国家都不可能得到的待遇。

莫扎特本人也很喜欢伦敦，根据文献记载，他能说一口流利的英语，尽管他在八岁后就再未踏足这片土地。他在这里遇到了 J. C. 巴赫，这位继承了亨德尔在英国宫廷地位的作曲家以热诚宽广的态度接纳了他，并把古钢琴（注意是可弹奏出强弱变化的 pianoforte，而非羽管键琴或击弦古钢琴）介绍给了莫扎特。同时，他的音乐风格也极大地影响了莫扎特，两人之间的友谊一直持续到 1782 年 J. C. 巴赫去世。

有关莫扎特之所以再未返回伦敦的原因众说纷纭，各国学者对此都有不同的看法。但毫无疑问，其父列奥波德对于伦敦的坏印象极大地影响了莫扎特。列奥波德对伦敦的坏印象我们能从其个人经历和信件中找到诸多证据：首先，列奥波德在伦敦罹患扁桃腺炎，这几乎要了他的命；其次，列奥波德是虔诚的天主教徒，他对伦敦允许宗教信仰自由的态度感到非常不安；最后，也可能最重要的一点，莫扎特一家在伦敦的生活成本极高，列奥波德在萨尔茨堡宫廷的工资根本无力承担。列奥波德对于莫扎特的精神控制无须多言，哪怕是在莫扎特成年后，也一样如此。在列奥波德和南内尔在 1787 年的信件中，列奥波德曾告诉南内尔，当莫扎特动了去伦敦的念头，他便会"以父亲的身份写信给他"，警告他可能出现的财务风险，打消他的念头。这种影响直到列奥波德去世，都没有消失。

1766年，莫扎特回到萨尔茨堡。这场为期三年的旅行收获了丰硕的果实，莫扎特的家庭经济状况再次得到极大改善，莫扎特的名字也传遍了全欧洲的宫廷。但伴随成功而来的是沉重的代价，莫扎特在旅途中罹患的各种疾病造成他要比一般同龄人矮小很多；而且在结识了众多王公贵族并备受赞誉后，莫扎特养成了在他人看来"高傲自大""目空一切"的态度，这种不讨喜的社交态度让莫扎特到处招致怨恨，最后间接造成了他人生晚期的穷困潦倒。

　　1767年，在萨尔茨堡休息了十个月后，莫扎特一家再次来到维也纳，并在次年获得神圣罗马帝国的新皇帝约瑟夫二世的首肯，创作了人生中的第一部歌剧《装疯卖傻》（*La finta semplice*），此时莫扎特才十二岁。不过这部喜歌剧在现实中以悲剧收场：乐队不愿意被一个十二岁的小孩指挥，便散布谣言说这部歌剧是列奥波德的代笔作品。列奥波德情急之下向宫廷求助，却并未洗去冤屈。这最终导致《装疯卖傻》从未在维也纳的剧院上演。从那之后，约瑟夫二世的母亲，退位的前任大公玛丽娅·特蕾莎虽然对莫扎特仍然维持面子上的礼貌，但在谈到莫扎特一家时却语带贬损，并将他们一家形容成"满世界游走的乞丐"。

　　1769年末，列奥波德与莫扎特再次踏上旅途，前往意大利。在经过上一次维也纳的失败后，意大利之行获得了极大成功。莫扎特父子受到了罗马教皇的正式接见，并授予当时刚刚年满十四岁的莫扎特金马刺勋位骑士头衔。在莫扎特之前，只有一名作曲家获此殊荣，就连推动歌剧改革的作曲家格鲁克都未获此勋。

　　同时在米兰，莫扎特接到了第一部歌剧委约，这催生出莫扎特的第一部商业正歌剧《庞都过往米特里达特》。这部作品在演出季场场爆满，上演了超过二十四次。在意大利大获成功后，莫扎特的前途似乎一片光明，他不停地接到清唱剧和歌剧的邀约，酬金越来越高。他本人则频繁地出入上流社会的聚会，几乎受到了贵族般的礼遇。他被选为奥地利的费迪南德大公和意大利摩德纳公国公主的婚礼创作庆典短剧《阿斯卡尼奥在阿尔巴》（*Ascanio in Alba*），这部短剧同样大获成功，费迪南德大公甚至考虑聘请莫扎特为宫廷音乐总管，但最后被

第九章　莫扎特——从天才到大师

其母玛丽娅·特蕾莎阻止。

由于没有从意大利之行获得任何机遇和职位，莫扎特于1771年再次回到萨尔茨堡。对莫扎特向来宽厚仁慈，甚至允许他们经常离开萨尔茨堡的施拉滕巴赫大主教对他们表示欢迎，并委任莫扎特为他的生日和受神职十五周年纪念庆典创作音乐。然而，大主教在莫扎特刚刚返回萨尔茨堡的第二天突然去世，他的继任者为希罗尼穆斯·冯·科洛雷多伯爵（Hieronymus von Colloredo，1732—1812年），这位伯爵十分厌恶莫扎特，他的出现，对莫扎特及其家人的人生造成了破坏性的影响。

第二节 萨尔茨堡的时期（1771—1781年）

希罗尼穆斯·冯·科洛雷多，这个因与莫扎特不和而留名青史的伯爵，并不是一个没有头脑的"反派角色"。相反，在18世纪，就像约瑟夫二世一样，科洛雷多大主教是一个典型的开明专制时期的统治者。他是天主教大主教，但他支持宗教改革，坚持要求每项教会仪式使用德语而非拉丁语；他反对铺张浪费，崇尚节制，削减了大部分前任大主教庞大的宫廷开支，却保留了相比其他教区更加巨大的音乐机构。因为这位大主教——抛开他对莫扎特的成见——的的确确是一个爱好音乐的人。可是，科洛雷多缺乏获得臣民爱戴的能力，并坚持绝对的尊卑观念。这也是他厌恶莫扎特的原因：经过长时间的游历，莫扎特已经习惯了达官显贵座上宾的身份，并且以一名自由艺术家自居。虽然莫扎特做好了为大主教和他的朋友们献上任何作品的准备，但他和大主教之间的关系依然日趋紧张。

在前任大主教执政的日子里，莫扎特有整整七年的时间都在外游历。而到了科洛雷多大主教，列奥波德的数次外出请求都被拒绝，莫扎特只能日复一日地待在萨尔茨堡，在作曲的同时担任萨尔茨堡宫廷乐队中的一名乐手（同样在乐队中担任乐手的，还有海顿的亲弟弟，米夏埃尔·海顿 [Michael Haydn，1737—1806年]）。最后在1777年，莫扎特根据《福音书》的教义，向科洛雷多大主教要求解除自

己对他的服务。盛怒的大主教在一个月后回复了莫扎特：他不仅解雇了莫扎特，也解雇了莫扎特的父亲——不过，在他冷静下来之后，撤销了解雇列奥波德的决定。

被解雇的莫扎特再度踏上旅程，这次由于列奥波德脱不开身，他的母亲扮演了陪同者的角色。1777年末，莫扎特沿着他儿童时期全欧巡演的路线来到慕尼黑，但巴伐利亚选帝侯由于怕得罪科洛雷多，不愿雇用一个被他解雇的人。莫扎特随后前往奥格斯堡，在这里也毫无收获，唯一值得一提的是，莫扎特在这里认识了他的表妹玛利亚·安娜·特克拉（Maria Anna Thekla，1758—1841年），并和她在信中使用猥琐粗俗的语言无所顾忌地打情骂俏（这些信件在现今已成为研究莫扎特性格和天性的重要文件）。奥格斯堡后莫扎特来到曼海姆，情况似乎稍有转机，但莫扎特在背后评价曼海姆第二乐长乔治·约瑟夫·沃格勒（Georg Joseph Vogler，1749—1814年）是"无趣的音乐弄臣"一事传遍了曼海姆，这也导致他在曼海姆除了一份歌剧委约之外就再无收获。

在曼海姆的四个月中，莫扎特结识了一家姓韦伯的人，并教授这家人的女儿阿洛伊西娅（Aloysia Weber，1760—1839年）唱歌。阿洛伊西娅是一名极具天赋的歌手，莫扎特与她双双坠入爱河，甚至想要改变前往巴黎的行程，留在曼海姆帮她成为一名成功的歌唱家。这个异想天开的计划被列奥波德扼杀在了摇篮中，父亲在信中严词训诫了莫扎特，向他指出这段关系会毁掉他的职业生涯，并迫使他离开曼海姆，按照原计划前往巴黎。

除了一部歌剧委约和几个贵族学生之外，第二次巴黎之行仍未给莫扎特带来任何好运，反而他的母亲安娜·玛利亚·莫扎特（Anna Maria Mozart，1720—1778年）不幸染病，并于染病几周后去世。

在母亲患病期间，莫扎特写下了《e小调小提琴与钢琴奏鸣曲》，在此之前，莫扎特的音乐鲜少出现以小调为主调的作品，这是一部成熟的、情感真挚的杰作——尤其是第二乐章，是莫扎特萨尔茨堡时期最具表现力的作品。他将对母亲的哀思注入音乐，也让这部作品成为流传至今的经典。

1778年9月末，莫扎特离开巴黎，在路上接到了在曼海姆的初恋阿洛伊西娅的书信：她拒绝了他的求爱。就这样，经过三个月的旅行，莫扎特再次回到萨尔茨堡，这个令他厌弃的地方。科洛雷多似乎并没有过于计较莫扎特的离去，除了对他更加严苛、把他看作私人财产、对他恶言相向、命令他与仆役一起吃饭、在众人面前公开羞辱他、命令他跳舞取悦其他贵族以外，大主教让他顶替了刚刚亡故的教堂管风琴师，还给了和前任教堂管风琴师一样的薪水——是莫扎特被解雇前的三倍。

　　回到萨尔茨堡后，由于担任着教堂管风琴师的职务，莫扎特创作了大量的宗教音乐。但同时，莫扎特也在不断尝试拓展新的音乐体裁，无论是交响曲、协奏曲、弦乐四重奏，还是在歌剧改革背景下的新歌剧，他都有涉猎。其中值得一提的是，莫扎特在这一时期创作了两部大协奏曲：《降E大调小提琴与中提琴协奏曲》和《降E大调双钢琴协奏曲》。其中，《降E大调小提琴与中提琴交响协奏曲》（*Sinfonia Concertante*）是莫扎特十分特殊的一部作品。

　　在公开的莫扎特传记中，相比小提琴，莫扎特更喜欢演奏中提琴。在他受到海顿启发而创作的弦乐四重奏中，他一直演奏着中提琴的部分。在此之前，中提琴从未被视为一门独奏乐器，莫扎特在这首作品中第一次将中提琴和小提琴放在了同等的地位上，还用了一个大胆的方法强化了中提琴的音色：他按照D大调写了中提琴的独奏声部，但在实际演奏时，将中提琴的定弦调高了半个音。通过这种方式，演奏者在使用D大调指法演奏的同时，音乐听上去却是E大调。这极大地增加了中提琴的音量，并且使中提琴的音色变得更加明亮。莫扎特亲自使用中提琴首演了这部作品，并获得了广泛的好评。很多音乐学者甚至说，这部作品是莫扎特最好的作品之一。

　　就这样，莫扎特在萨尔茨堡为科洛雷多工作了十年，随着时间的推移，莫扎特和大主教之间的矛盾逐渐到了白热化的地步。科洛雷多认为莫扎特不服管教、自以为是，而莫扎特则极度盼望离开萨尔茨堡，获得更好的职位。在被困在萨尔茨堡的十年间，他失去了无数潜在的机会，也丧失了很多能够赚取丰厚报酬的委约。其中最令莫扎特

恼火的一件事是，他接到图恩伯爵夫人创作并指挥音乐会的邀请，这场音乐会约瑟夫二世也会出席，但科洛雷多不准他接受邀请，逼迫他留在萨尔茨堡为他创作了三首新作品，报酬仅为四枚金币。为此，他开始主动制造麻烦，并在与家人的书信中写道："我能够愚弄大主教，甚至以此为乐。"两人之间的关系到了濒临破裂的边缘，就连莫扎特专制的父亲都能预见其结果。

第三节　苦涩的自由（1781—1791 年）

莫扎特与科洛雷多的矛盾爆发在 1781 年的 6 月 13 日。尽管列奥波德竭尽全力劝说莫扎特慎重行事，但在萨尔茨堡之外收获的成功使莫扎特坚信，只要离开萨尔茨堡，他就能够作为自由艺术家，以贵族的方式过上富有自由的生活。同时，他爱上了康斯坦丝·韦伯（Constanze Weber，1762—1842 年）——曾经拒绝他求爱的阿洛伊西娅的妹妹，这也再次坚定了莫扎特离开的决心。

当天发生的事是这样的：莫扎特在大主教府要求离职，被大主教从台阶上推到门房，又被宫廷官员阿尔科伯爵一脚踢出（不是比喻，是真实的一脚）府门。暴怒的莫扎特扬言对阿尔科伯爵进行公开报复（莫扎特十四岁时被教皇受封为骑士，也算贵族中的一员），但后来为了平息父亲对于失业和暴死的恐惧，放弃了这个念头。

从萨尔茨堡离开后，莫扎特就来到维也纳，借住在韦伯家中。一年后，莫扎特和康斯坦丝在维也纳圣斯德望主教堂举行了婚礼。有意阻止的列奥波德鞭长莫及，只能勉强在婚礼举行之后祝福了这对新人。他们在一起生活了九年，生了六个孩子，但只有两个在父亲过世后活了下来。

在莫扎特刚刚抵达维也纳的时间里，生活虽艰难但也伴着甜蜜。早在 1781 年离开萨尔茨堡之前，莫扎特就收到了来自维也纳的委约：为台本《后宫诱逃》（*Die Entführung aus dem Serail*）创作一部歌剧。莫扎特以极大的热情加班加点地创作，想要赶上 1781 年 9 月俄国大公访问维也纳时为其上演。然而格鲁克的两部歌剧使《后宫诱逃》

的演出推迟，这不仅使莫扎特大为光火，也使对儿子未来提心吊胆的列奥波德认定，这是格鲁克在试图破坏莫扎特在维也纳的事业发展。然而，列奥波德的指责多半是个误会，因为《后宫诱逃》的委约，似乎正是格鲁克提议交给莫扎特的。不过即使推迟了近一年，《后宫诱逃》也在上演后成为莫扎特最受欢迎的歌剧之一。他则在首演后三周，在成功的气氛中迎娶了康斯坦丝。

1783年，莫扎特结识了洛伦佐·达·彭特（Lorenzo da Ponte，1749—1838年），这位因为通奸案从意大利逃到维也纳的诗人日后为莫扎特创作了他最伟大的三部歌剧的台本：改编自博马舍的《费加罗的婚礼》（*Le nozze di Figaro*）、《唐·乔万尼》（*Don Giovanni*）和《女人心》（*Così fan tutte*）。从1783到1786年这几年，是莫扎特在维也纳最成功的几年。就连一直担心儿子的列奥波德也十分自豪，在1785年2月16日的一封写给南内尔的书信中，他充分地向女儿表达了他对莫扎特的事业成功的满意：

> 你弟弟有非常好的四重奏，你可能会觉得吃惊，这些作品的租金是四百六十盾……我们参加了他的首场预订音乐会，一同出席的还有无数达官显贵。音乐会极其成功，乐队演绎非常到位……我们听到了一首沃尔夫冈新作的十分优秀的协奏曲，当我们抵达时，抄谱员还在誊抄，其中的回旋曲你弟弟甚至没时间从头到尾弹一遍……我遇到了好多熟人，他们都来和我谈天，我还被介绍别的一些人。
>
> 星期六晚上，约瑟夫·海顿先生……来见我们，演出了新的四重奏，实际上是沃尔夫冈将三首新写的加入到已有的三首中。新的几首显得不那么难，但同时也是杰出之作。海顿对我说："在上帝面前，作为一个诚实的人我要告诉您，令郎是据我所知最伟大的作曲家——无论是耳闻还是目睹。他有的不仅是过人的品位，还有对于作曲最为精湛深刻的了解。"
>
> 星期天晚上，你弟弟演奏了一部光辉灿烂的协奏曲，是为巴黎的帕拉迪斯小姐而作的。我的座位和美丽的符腾堡公主只相隔

两个包厢,真是有幸,清清楚楚地听到乐队的精彩演绎,禁不住热泪盈眶。当你弟弟离开舞台时,皇帝挥舞着帽子高呼"好极了!莫扎特!"当他回来重新演出时,如潮的掌声响作一片。①

然而,在繁荣的表象下是财务危机的阴影,莫扎特奢华的生活方式渐渐使他入不敷出。他开始向音乐出版商、曾经的赞助人,以及熟悉的朋友们借钱。《费加罗的婚礼》这部耗费了莫扎特大部分精力的作品虽然青史留名,但从一开始约瑟夫二世对它提出修改的要求,到对作品的反对之声推迟了上演日期,等等,让莫扎特在作曲上耗费精力的同时,还要应对来自政治和社会上的压力。

《费加罗的婚礼》只在维也纳上演了九场,紧随其后上演于1787年的《唐·乔万尼》场次更少,只有五场。即使这两部作品在维也纳之外的布拉格获得了令人震撼的成功——大街上人人都在哼唱费加罗的旋律,莫扎特因此获得了《唐·乔万尼》的委约——也明显未能给莫扎特带来足以还清债务的报酬。1787年5月,列奥波德去世,这位目睹了儿子在维也纳的辉煌与黯淡的老人,在死前已清楚地知道,莫扎特在维也纳的好运已经消耗完了。

1787年年末,奥地利宫廷乐长格鲁克去世,留下了一个空缺。约瑟夫二世任命莫扎特接替这个职位,却并不是宫廷乐长,而是内廷供奉作曲家(H. M. Kammermusicus)。这个职位是荣誉性质的,几乎不承担任何责任。格鲁克生前的年薪是二千盾,莫扎特继任后则是八百盾。

随后在1788年,莫扎特一生中最屈辱的时期开始了。他向一切能借到钱的人——无论熟与不熟——大量地借钱;从这一年开始,直到莫扎特去世前的几个月,莫扎特一家一直都保持着吃了上顿没下顿的状态。这一时期莫扎特留下的借钱信简直数不胜数,他变着花样借钱的原因至今不明。现代音乐学者怀疑,抛开他吃不上饭仍要雇用贴

① 菲利普·唐斯:《古典音乐:海顿、莫扎特与贝多芬的时代》,孙国忠、沈旋、伍维曦、孙红杰译,上海音乐出版社2012年版,第555-556页。

身仆役的不理智消费外，有一种可能是他涉足赌博，并已深陷高利贷。

1789 年，在李希诺夫斯基亲王（Prince Lichnowsky，1756—1814 年）——几年后这位亲王成为贝多芬的赞助人——的邀请下，莫扎特得以从世俗烦扰中暂时解脱，踏上了前往普鲁士的旅行。他一路经过布拉格、德累斯顿、莱比锡，最后抵达了柏林。值得一提的是，莫扎特在莱比锡见到了在老巴赫去世后继任莱比锡宫廷乐长的约翰·弗里德里希·多勒斯（Johann Friederich Doles，1715—1797 年）。多勒斯向他展示了巴赫作品的手稿，其中有《赋格的艺术》《平均律键盘曲集》以及一些经文歌，莫扎特翻阅了这些手稿。普鲁士之行结束后，在莫扎特的音乐，尤其是最后一首《第四十一号"朱庇特"交响曲》中，出现了许多受到巴赫风格影响的复调与对位法元素。

莫扎特的普鲁士之行受到了普鲁士国王、大提琴演奏者腓特烈·威廉二世（Frederick William II，1744—1797 年）的热烈欢迎和慷慨赞助，但当他回到维也纳时，由于康斯坦丝再次怀孕并生病，他又变得一贫如洗，只得继续向他共济会的朋友写信借钱度日。情况已不能再糟。

1790 年，邀请海顿前往伦敦的剧团经理萨洛蒙也同时邀请了莫扎特一同前往。同时，一位叫作"奥莱丽"的人也写信邀请莫扎特前往伦敦，但莫扎特因未知的原因（人们推测是他与康斯坦丝的健康问题）拒绝了这两项邀约。莫扎特亲自将海顿和萨洛蒙送上前往伦敦的轮船，在与海顿临别时莫扎特说："这或许是我们今生的最后一次道别。"很可能意味着莫扎特已意识到了自己将在不久之后离开人世。

1791 年是莫扎特人生中的最后一年。在这一年里，他完成了《魔笛》（*Die Zauberflöte*）的创作，这是一部将严肃与戏谑、世故与天真、复杂与简单熔为一炉的作品。从荒谬的大蛇开始，莫扎特终于找到了让他在维也纳获得成功的钥匙，即使这成功在他去世后才来到。

和《魔笛》形成鲜明对比的是莫扎特的最后一部作品：《安魂

曲》（Requiem）。有关这部作品的传言非常多，有人说是一位不道德的伯爵匿名委托莫扎特创作这首作品，想要将其据为己有；有人说没有不道德的伯爵，这就是一首正常的委约作品；也有人说这是莫扎特的竞争对手安东尼奥·萨列里（Antonio Salieri，1750—1825 年）的毒计，是他杀死了莫扎特。第三个传言在文学界和艺术界内引发了不少的创作，如普希金（Alexander Pushkin，1799—1837 年）据此传说写了一部诗剧，里姆斯基－柯萨科夫（Rimsky-Korsakov，1844—1908 年）又根据诗剧内容创作了一部歌剧，好莱坞还将这个传言改编成电影，经久不衰的改编，可见此传言的"受欢迎"程度。

但事实上，萨列里与莫扎特的私交很好，他教导了莫扎特的第二个孩子，莫扎特还曾邀请他一起观看《魔笛》。据记载，萨列里是一位备受尊敬的作曲家，他是格鲁克的学生，参与了歌剧改革，任奥地利的宫廷乐长近三十年，还是舒伯特的授业恩师，并曾免费教授过贝多芬。根据后人对于莫扎特死因的研究，他是死于风湿热。而可怜的萨列里被世人铭记在心，只是因为一宗他从未犯过的案件。

回到《安魂曲》，由于每况愈下的健康，莫扎特在创作这首作品时感到了垂死的迹象，他开始认为这首安魂曲是他为自己创作的。他最终死于 1791 年 12 月 5 日，直到死前都没有完成这部作品。而就在去世前，他刚刚被选为维也纳圣斯蒂芬大教堂（海顿年少时曾在这里唱诗）的下一任乐长，生活正在准备为他重新绽放光芒。

第四节　天才的尾声

莫扎特的人生经历一直是音乐史上最广为讨论的话题之一，例如他奇迹般的惊人才华、与科洛雷多大主教之间的矛盾、对赞助体系的反抗，等等。可惜的是，如果不是因为花销无度且可能涉足赌博和高利贷，他的一生其实并不会陷入贫困。后世的史学家们在研究莫扎特的生平时发现，在莫扎特离开萨尔茨堡之后的十一年里，他的平均年收入是三千五百盾。虽然比不上海顿在伦敦三年收入二万四千盾，但在维也纳，一名小学教师的年收入是一百盾，全维也纳薪水最高的歌

唱家南希·斯托雷斯，年收入也只是四千五百盾。只要好好理财，莫扎特在维也纳是可以维持较为体面的生活水平的。

在莫扎特死后，康斯坦丝妥善处理了莫扎特的身后事，偿清了他的所有债务，并获得了一份相当于莫扎特薪水三分之一的抚恤金。她在德意志地区和奥地利举办了一系列莫扎特作品音乐会，有时会亲自登台演唱。她积极收集莫扎特的手稿，将它们出售给值得信赖的音乐出版商。在改嫁一位姓尼森的丹麦外交官后，她与尼森一起写作了首部莫扎特传记，并在尼森死后由她出版。作为莫扎特的妻子和遗孀，康斯坦丝忠实地保护了莫扎特的财产、记忆和荣誉。很多人借此攻击她利用莫扎特的声望赚钱批评她改嫁是为"不忠"，甚至声称是她为了省钱才让莫扎特失去了体面安葬的机会，从而被葬在无名公墓……这些言论都是完全违背事实的恶意中伤。有关莫扎特及其身边人的恶毒谣言一直像太阳之下的阴影，不仅在生前让他备受折磨，在他死后还继续纠缠着生者。

1829年，一对英国夫妇在旅居萨尔茨堡的时候发现了已经垂垂老矣的南内尔。此时的她已七十八岁高龄，生活贫困，无法说话也无法阅读。在莫扎特死后，由于和康斯坦丝关系不好，南内尔在丈夫去世后带着孩子返回萨尔茨堡教授钢琴，直到1825年双目失明。南内尔在英国夫妇拜访后不久去世，除了父亲和弟弟生前留下的信件，以及小时候父亲为她编纂的键盘曲集，没有留下任何东西。

第十章　贝多芬——音乐的弥赛亚

从 18 世纪中叶到 19 世纪初，欧洲的思想解放运动愈演愈烈，政治局势也发生了翻天覆地的变化。继英国之后，法国大革命引发了席卷整个欧洲大陆的资产阶级革命浪潮，远在大洋彼岸的殖民地也在启蒙运动的影响下纷纷独立。在此期间，作为欧洲社会生活中的一部分，微观的音乐史事件与盛大的宏观历史事件交织在一起，互相影响，相辅相成（见表 10-1）。

表 10-1　欧洲历史与音乐年表（18 世纪中叶至 19 世纪中叶）

历史与文化事件		音乐事件	
		1732 年	海顿出生
1740 年	腓特烈大帝加冕为普鲁士皇帝，玛丽娅·特蕾莎加冕为奥地利大公		
1751—1772 年	狄德罗出版百科全书	1750 年	巴赫去世
		1756 年	莫扎特出生
1759 年	伏尔泰出版《老实人》	1759 年	亨德尔去世
1762 年	卢梭出版《社会契约论》		
		1770 年	贝多芬出生
1776 年	美国颁布《独立宣言》		
		1781 年	莫扎特成为自由艺术家
1789 年	法国大革命		

续上表

	历史与文化事件		音乐事件
1790 年	神圣罗马帝国约瑟夫二世驾崩,列奥波德二世继位		
		1791 年	莫扎特去世,海顿开始第一次伦敦巡演
1793 年	路易十六及其王后玛丽·安托瓦内特被斩首,法国进入"白色恐怖"统治时期		
		1803 年	贝多芬作《"英雄"交响曲》
1804 年	拿破仑登基称帝		
1805—1809 年	拿破仑占领维也纳	1809 年	海顿去世
1806 年	神圣罗马帝国解体		
1815 年	滑铁卢战役		
		1824 年	贝多芬作《第九交响曲》

　　从 18 世纪中叶开始,古典主义时期的三位音乐家为我们带来了一部为了自由与尊重的抗争史:海顿虽然在人生最后的十年获得了社会的尊重,但他一生都保持着对艾斯特哈齐亲王的效忠;莫扎特愤而反抗科洛雷多大主教强加给他的仆役身份,最终却在不善理财和疾病缠身的深渊中去世;而贝多芬在前两位音乐家的基础上,永久性地改变了艺术家的地位,并为浪漫主义时期的音乐家们走出了一条光明的道路。在这一章,我们将会简单地介绍这位被罗伯特·舒曼(Robert Schumann,1810—1856 年)称为"音乐界的弥撒亚"的音乐家——

路德维希·凡·贝多芬（Ludwig van Beethoven，1770—1827 年）（见图 10-1），以及他充满激情又备受争议的一生。

图 10-1　路德维希·凡·贝多芬

第一节　早年（1770—1792 年）

路德维希·凡·贝多芬于 1770 年出生于波恩，他的祖父是波恩的宫廷乐长，他的父亲由于能力不济，只在波恩宫廷担任了一名教堂歌手。他的母亲则是一名厨师的女儿，之前曾嫁过一名男仆役，地位阶级比其父还低。一直以来，人们对于贝多芬童年的印象都是他有一个凶悍暴戾、严格专制的父亲，在贝多芬展现出音乐天赋后为了将其打造成下一个莫扎特，疯狂地逼迫年幼的贝多芬没日没夜地练琴。事实上，没有任何历史记载表明贝多芬在年幼时受到了父亲的虐待。根

据史料，贝多芬的父亲只是曾让贝多芬在夜晚为他和朋友的酒局伴奏，从未有过半夜把贝多芬从床上揪起来练琴的记录。贝多芬的父亲的确是一个失败且品行不端的男人，但就像可怜的萨列里一样，在虐待贝多芬的事情上，他很可能是被冤枉的。

不过，作为一名父亲，贝多芬的父亲的确非常不称职。在发现贝多芬的天赋后，他便再也未曾考虑让贝多芬学习音乐之外的其他课程。教育的缺失让贝多芬在成年后付出了沉重的代价：直至去世前，他都在自学文学、语言、政治和哲学等课程，在波恩大学还存有他听过哲学课程的记录。同时，他不合群的言行举止、冷漠的为人处世方式，以及难以融入社会生活的行为，也有一部分是其父造成的。

贝多芬的父亲确实想让贝多芬成为下一个莫扎特，于是也开始仿照莫扎特父亲的方式，让年幼的贝多芬去贵族宫廷演出，只不过规格要比莫扎特小很多，范围也局限在波恩附近。而为了让贝多芬看上去更像个音乐神童，他谎报了贝多芬的年龄。就连贝多芬本人，在四十岁之前，都一直认为自己出生于1772年，而非1770年。

贝多芬八岁时，他的父亲终于意识到，儿子需要比他更有能力的老师。他让贝多芬拜入克里斯蒂安·戈特洛布·尼弗（Christian Gottlob Neefe，1748—1798年）门下。尼弗是波恩宫廷的管风琴师，他对贝多芬进行了正统的音乐训练，并将巴赫的《平均律键盘曲集》介绍给了贝多芬。至此，海顿、莫扎特、贝多芬这三位构成维也纳古典乐派的作曲家，都直接或间接地接触到了巴赫的音乐，从中吸取了有关复调和对位音乐的养分。

相比贝多芬的父亲，尼弗是一名正直而尽责的老师。他是最早教授了贝多芬基本的伦理和道德观念的人，也是他首次写下了将贝多芬和莫扎特放在一起比较的话语。

贝多芬十二岁时出版了他的第一部作品：《为拨弦古钢琴而作的变奏曲，根据M.德雷斯勒先生的一首进行曲改编——由十岁的业余的路易·凡·贝多芬所作》（Variations pour le clavecin sur une Marche de M. Dressler, composées...par un jeune amateur Louis van Beethoven agé

de dix ans）①。这首作品的出现，使贝多芬在那个盗版猖獗的时代，成为最早一批凭出版作品维持生计的作曲家。同时，尼弗提名贝多芬担任波恩歌剧院的拨弦古钢琴师，虽然是不领薪酬的职位，但这对一个十二三岁的少年来说，仍然责任重大。在这段工作中，贝多芬通过不断演奏各类歌剧的拨弦古钢琴改编谱，获得了丰富的与当时歌剧曲目相关的知识，以及快速视谱试奏的能力②。

1784年，波恩的选帝侯去世，继任者是马克西米安·弗郎茨大公、选帝侯（Maximiliam Franz，1756—1801年）——他是前奥地利女大公玛丽娅·特蕾莎最小的儿子、神圣罗马帝国皇帝约瑟夫二世的幼弟。马克西米安选帝侯热爱音乐，并且最喜欢莫扎特的音乐，据说曾一度想要莫扎特担任他的宫廷乐长，不过此事最后并未成功。但热爱音乐的选帝侯还是吸纳了大量优秀的音乐人才来到波恩。在其开明专制的执政风格下，波恩的知识分子与宫廷贵族圈子日益壮大。

得益于马克西米安选帝侯的统治，贝多芬开始游走于波恩上流社会的圈子里。同时由于选帝侯热爱莫扎特的音乐，1787年，选帝侯将贝多芬派往维也纳，想要他跟莫扎特上课学习。在这里，又一个知名度非常高的传言出现了：当贝多芬来到莫扎特的家中时，莫扎特正在举办音乐沙龙，没有理会这个年轻人。于是贝多芬找到一台空闲的钢琴（羽管键琴）开始即兴演奏。莫扎特的注意力渐渐被贝多芬吸引，并在他演奏完之后，指着贝多芬对在场所有的人说："这个孩子将是音乐的未来。"

事实上，无论是莫扎特，还是贝多芬，都完全没有两人见过面的正式记录。1787年的莫扎特正处于他在维也纳最受欢迎时期的末尾，如果他和贝多芬会面，不可能没有人知道这件事。况且，彼时已陷入财务危机的莫扎特不会拒绝一个带着钱来上课的学生。而贝多芬在其青年时期一直在被拿来与莫扎特对比，如果他见到了莫扎特，也不可

① 这首作品作于1782年到1783年，标题佐证了贝多芬的实际年龄比宣称的要大两岁的推论。

② 把一本全新的谱子摆在演奏者面前，让他现场演奏的能力，叫作视谱能力。

能没有正式的记录留下。在史料记载中，贝多芬只在维也纳停留了两个星期，在得知母亲病危的消息后，就急忙回到了波恩。

贝多芬的回归并未阻止死亡的降临，在18世纪落后的医疗条件下，他的母亲玛利亚·玛格达莱娜·贝多芬（Maria Magdalena van Beethoven，1746—1787年）在贝多芬归家几周后去世，年仅四十岁。在母亲去世后，贝多芬的父亲开始酗酒，作为长子，才十七岁的贝多芬不得不承担起了养家糊口的责任。在接下来的五年中，贝多芬都一直扮演着家庭顶梁柱的角色，并将他的几个弟弟抚养长大。

在十七岁到二十二岁的这段时间里，贝多芬既在波恩歌剧院演奏拨弦古钢琴，也在波恩的管弦乐队中担任中提琴演奏员。当时的波恩宫廷管弦乐队人才济济，声望一度可以与四十年前的曼海姆宫廷管弦乐队媲美。不过在法国大革命的影响下，波恩宫廷管弦乐队于1792年解散，这也许是另一个促使贝多芬离开家乡，前往维也纳的理由。

不过，贝多芬离开家乡最主要的原因是，1792年7月末，海顿刚刚结束了他的第一次伦敦巡演，准备回维也纳。归途中海顿途径波恩，遇到了贝多芬，并邀请他前去维也纳跟自己学习。贝多芬离开波恩的决定得到了他波恩赞助人们的一致支持。于是在1792年11月，贝多芬在选帝侯的支持下，来到维也纳跟随海顿学习。

这是两位音乐大师之间的第一次见面，也开启了贝多芬音乐人生的第一阶段。

第二节　模仿阶段（1792—1802年）

抵达维也纳后，贝多芬很快便在波恩贵族们的推荐下站稳了脚跟，立刻开始和海顿学习。不过此时的海顿仍然沉浸在第一次伦敦巡演的极大成功当中。由于收获了巨额的财富和名望，海顿迫不及待地想要回伦敦，开始第二次伦敦巡演，以至于忽视了前来找他学习的贝多芬。

贝多芬和海顿之间的矛盾因此而始：贝多芬认为他没有得到海顿的重视，开始在私下里寻找其他的老师上课，并用欺骗的方式愚弄海

顿。他跟随过多个维也纳著名的音乐家学习，其中就包括约翰·申克（Johann Schenk，1753—1836年）和安东尼奥·萨列里。这些老师同意免费教授贝多芬，并帮他批改作业，但条件是被修改过的作业贝多芬必须将其重新誊写一遍，以及贝多芬在外上课的事绝对不能让海顿知道。

此事海顿一直被蒙在鼓里（他当时也没有精力去管这位远道而来的年轻学生在干什么），1793年，贝多芬想向波恩选帝侯继续申请津贴，并把此事告知了海顿。海顿写信给选帝侯支持贝多芬继续申请津贴的要求，并在信上附了一批贝多芬"新作的"作品，以示其勤奋。但随后选帝侯便回信海顿，严厉地指出除了一首赋格以外，其他所有的作品都是贝多芬在离开波恩前写的，贝多芬早已因这些作品领过了赞助。

海顿和贝多芬之间的矛盾在此事发生后摆上了台面。海顿评价贝多芬："极其任性，顽固倔强，拒绝接受布置给他的学习任务。"（这其实也是贝多芬所有的老师对他的评价。）同时，海顿并不欣赏贝多芬的音乐风格，我们很容易发现，虽然贝多芬的很多早期作品（尤其是他的第一交响曲和第二交响曲），都模仿了海顿交响曲中在呈示部之前加入一段引子（slow introduction）的手法；但贝多芬的音乐中并不包含海顿风格中俏皮的幽默与贵族阶级的优雅，他的音乐更具力量，尤其是突强（sf）的运用使音乐的强弱对比更加突出。不过，这个做法在凸显力量感的同时，在那个年代有时也被视为极端。

两人之间的矛盾最后在1793年末爆发。贝多芬在维也纳完成了他的第一号作品：《三首钢琴、小提琴、大提琴三重奏》（Trio for Piano, Violin and Violoncello），并准备出版。贝多芬此前已经写了不少作品，但他认为这套作品的重要性足以加上正式的作品编号。在他首演这套作品时，海顿也来到了现场。他在称赞了作品的同时，建议他不要出版第三首三重奏，并希望他在作者名前加上"海顿的学生"，以便在出版后获得更好的销量。贝多芬毫不犹豫地拒绝了这一建议，并把海顿的说法归结于嫉妒他的才能。不过他也的确采取了海顿的一部分建议：将这套作品的面世时间推迟到了1795年。

1800年，贝多芬的《C大调第一交响曲》首演，曲目单上其他的曲目有莫扎特的交响曲与海顿《创世纪》中的咏叹调。这首交响曲为贝多芬赢得了很高的声望，而他在同年创作的一套由六首弦乐四重奏组成的作品，也为其在室内乐创作中奠定了名声。在此之前，贝多芬的大部分作品都与钢琴有关（头十九个作品编号中有十四个都是钢琴作品），而1800年后，贝多芬主宰了一个时代的两大乐曲体裁：交响曲和弦乐四重奏正式出现在音乐史的舞台上。同时，李希诺夫斯基亲王（那位邀请莫扎特去普鲁士旅行的贵族）给了贝多芬一小笔年金，让他足以生活无忧，并可以完全地根据自己的兴趣爱好作曲，这笔年金一直持续到1806年，在贝多芬拒绝为亲王的客人演奏其最新作品后停止。至此，贝多芬走在了海顿和莫扎特的前面：他是第一个实现了狄德罗"艺术创作必须由创作者自主的叙述，表达其自己想要表达的性情与观点"思想的音乐家。

第三节 "英雄"阶段（1803—1816年）

繁荣的表象下，总有阴影潜伏。这一点对海顿，是长达三十年的责任与身份地位的不对等；对莫扎特，是挥金如土的生活方式与脱离赞助体系后不稳定的薪酬；而对贝多芬，则是生理上的隐疾。

贝多芬发现自己患上耳疾的具体时间已不可考，我们只能通过他的书信和记述大约锁定在1796年至1797年间。有关其听力衰退的原因我们也不得而知，人们猜想他曾在那一时期得过严重的疾病，听力衰退是疾病的副作用或并发症。但有关贝多芬那一时段的健康状况已没有任何相关记录。

作为一名音乐家，听力衰退几乎等同于给他的音乐生涯宣判了死刑。1802年，长期的耳鸣折磨着贝多芬，在其私人医生的建议下，贝多芬前往一座名叫海利根施塔特（Heiligenstadt）的村庄静养，希望通过静养能够恢复听力。静养期间的贝多芬认为这个建议完全失败，在绝望之中，他写下了一封留给兄弟卡尔（Kasper Anton Karl van Beethoven，1774—1815年）与约翰·贝多芬（Nikolaus Johann

van Beethoven，1776—1848 年）（出于不明原因，他在信上没有署上约翰的名字）的书信，这封信被后世称为"海利根施塔特遗书"（Heiligenstadt Statement），但直到贝多芬去世都没有寄出。

这封信之所以被称为"遗书"，是因为贝多芬第一次在书信中详细地描述了他在这一时期的心理活动，包括他想要自杀的念头。虽然这封信从未被寄出，但贝多芬仔细地抄写了整封信的副本并保存下来，这一举动足以体现它对于贝多芬人生的重要性。在这里，我们将这封信的全文摘抄如下：

给我的兄弟卡尔和（约翰）贝多芬

噢，你们这般人，把我当作或使人把我看作心怀怨恨的，疯狂的，或愤世嫉俗的，他们真是诬蔑了我！你们不知道在那些外表之下的隐秘的理由！从童年起，我的心和精神都倾向于慈悲的情操。甚至我老是准备去完成一些伟大的事业。可是你们想，六年以来我的身体何等恶劣，没有头脑的医生加深了我的病，年复一年地受着骗，空存着好转的希望，终于不得不看到一种"持久的病症"，即使痊愈不是完全无望，也得要长久的年代。生就一副热烈与活动的性格，甚至也能适应社会的消遣，我却老早被迫和人类分离，过着孤独的生活。如果有时我要克服这一切，噢！总是被我残废这个悲惨的经验挡住了路！可是我不能对人说："讲的高声一些，喊叫罢；因为我是聋子！"啊！我怎能让人知道我的"一种感官"出了毛病，这感官在我是应该特别比人优胜，而我从前这副感官确比音乐界中谁都更完满的！——噢！这我办不到！——所以倘你们看见我孤僻自处，请你们原谅，因为我心中是要和人们做伴的。我的灾祸对我是加倍的难受，因为我因之被人误解。在人群的交接中，在微妙的谈话中，在彼此的倾吐中去获得安慰，于我是禁止的。孤独，完全的孤独。越是我需要在社会上露面，越是我不能冒险。我只能过着亡命者的生活。如果我走近一个集团，我的心就惨痛欲裂，惟恐人家发觉我的病。

因此我最近在乡下住了六个月。我的高明的医生劝我尽量保护我的听觉,他迎合我的心意。然而多少次我觉得非与社会接近不可时,我就禁不住要去了。但当我旁边的人听到远处的笛声而"我听不见"时,或"他听见牧童歌唱"而我一无所闻时,真是何等的屈辱!这一类的经验几乎使我完全陷入了绝望:我的不致自杀也是间不容发的事了——"是艺术",就只是艺术留住了我。啊!在我尚未把我感到的使命全部完成之前,我觉得不能离开这个世界。这样我总挨延着这种悲惨的——实在是悲惨的——生活,这个如是虚弱的身体,些少变化就曾使健康变为疾病的身体!——"忍耐啊!"人家这么说着,我如今也只能把它来当作我的向导了。我已经有了耐性,但愿我抵抗的决心长久支持,直到无情的死神来割断我的生命线的时候——也许这倒更好,也许并不:总之我已端整好了。二十八岁上,我已不得不看破一切,这不是容易的;保持这种态度,在一个艺术家比别人更难。

神明啊!你在天上渗透着我的心,你认识它,你知道它对人类抱着热爱,抱着行善的志愿!噢,人啊,要是你们有一天读到这些,别忘记你们曾对我不公平;但愿不幸的人,看见一个与他同样的遭难者,不顾自然的阻碍,竭尽所能地厕身于艺术家与优秀之士之列,而能借以自慰。

你们,我的兄弟卡尔和约翰,我死后倘施密特教授尚在人世的话,用我的名义去请求他,把我的病状详细叙述,在我的病史之外再加上现在这封信,使社会在我死后尽可能的和我言归于好。同时我承认你们是我的一些薄产的承继者。公公平平地分配,和睦相爱,缓急相助。你们给我的损害,你们知道我久已原谅。你,兄弟卡尔,我特别感谢你近来对我的忠诚,我祝望你们享有更幸福的生活,不像我这样充满着烦恼。把"德性"教给你们的孩子:使人幸福的是德性而非金钱。这是我的经验之谈。在患难中支持我的是道德,使我不曾自杀的,除了艺术之外也是道德。别了,相亲相爱罢!我感谢所有的朋友,特别是李希诺夫斯基亲王和施密特教授。我希望李希诺夫斯基的乐器能保存在你

们之中任何一个的手里①,但切勿因之而有何争论。倘能有助于你们,那么尽管卖掉它,不必迟疑。要是我在墓内还能帮助你们,我将何等欢喜!

若果如此,我将怀着何等的欢心飞向死神。倘使死神在我不及发展我所有的官能之前便降临,那么,虽然我命途多舛,我还嫌它来得过早,我祝祷能暂缓它的出现。但即使如此,我也快乐了。它岂非把我从无穷的痛苦之中解放了出来?死亡愿意什么时候来就什么时候来罢,我将勇敢地迎接你。别了,切勿把我在死亡中完全忘掉;我是值得你们思念的,因为我在世时常常思念你们,想使你们幸福。但愿你们幸福!

<div style="text-align:right">路德维希·凡·贝多芬
一八〇二年十月六日海林根施塔特②</div>

给我的兄弟卡尔和(约翰)在我死后开拆并执行

海林根施塔特,一八〇二年十月十日。这样,我向你们告别了,当然是很伤心地。是的,我的希望——至少在某种程度内痊愈的希望,把我遗弃了。好似秋天的树叶摇落枯萎一般,这希望于我也枯萎死灭了。几乎和我来时一样,我去了。即是最大的勇气——屡次在美妙的夏天支持过我的,它也消逝了。噢,万能的主宰,给我一天纯粹的快乐罢!我没有听到欢乐的深远的声音已经多久!——噢!什么时候,噢,神明!什么时候我再能在自然与人类的庙堂中感觉到欢乐?——永远不?——不!——噢!这太残酷了!③

① 此处系指李氏送给他的一套弦乐四重奏乐器。——译者按
② 罗曼·罗兰:《贝多芬传》,傅雷译,华文出版社2013年版,第55页。
③ 罗曼·罗兰:《贝多芬传》,傅雷译,华文出版社2013年版,第55页。

最终，贝多芬没有选择结束自己的生命，他在离开海利根施塔特时，已战胜了绝望，并决定以艺术为武器，向对他不公的世界和命运宣战。同时，贝多芬性格与行为的复杂性也从此开始体现。和众多关于贝多芬的通俗读物中所描述的不同，贝多芬并不是一个纯粹的斗士形象，人性的复杂在他身上体现得淋漓尽致。例如当贝多芬在书写海利根施塔特遗书，做好自杀准备时，他也在给他的音乐出版商寄信，向他们描述他新作品（在1802年完成并上演的《第二交响曲》）中蕴含的全新构思。这是一首典型的贝多芬模仿时期的交响曲。在这首交响曲中，贝多芬仍然在使用海顿式的由引子引出呈示部的手法，并且四个乐章中充满了丰沛的生命力，从音乐中几乎听不到一丝阴影。不过，这点矛盾也可以这样理解：使用音乐来表达内心忧郁敏感的情绪，是浪漫主义时期的音乐风格。古典主义时期的音乐风格仍坚持着部分巴洛克时期遗留下来的传统：通过戏剧张力广泛引起人们情绪的共鸣，而非表达作曲家的私人情感。

1803年，贝多芬创作了他的第三首交响曲，也就是我们熟悉的《"英雄"交响曲》（*Sinfonia Eroica*）。在贝多芬的学生与朋友，费迪南德·里斯（Ferdinand Ries，1784—1838年）的回忆录中，贝多芬最初并未将这首作品定名为"英雄"，而是出于对当时法国执政官拿破仑的赞赏，将这首交响曲定名为"波拿巴"。

在离开海利根施塔特，创作第三交响曲的时候，贝多芬曾认真地考虑过从维也纳搬去巴黎。自小以来，贝多芬对法国和来自法国的事物有着复杂的情感：首先，贝多芬的家乡波恩属于德意志地区中的莱茵河西部地区，1792年和1794年，法国曾侵略过这片区域，其中就包括了波恩。贝多芬是这场侵略的亲历者。但抛开民族仇恨，作为一名艺术家，贝多芬非常欣赏法国音乐的风格，并深受法国小提琴学派的影响。他与创作了被誉为小提琴教学与演奏圣经的《克鲁采四十二首练习曲》的鲁道夫·克鲁采（Rodolphe Kreutzer，1766—1831

年）有过一面之缘，他的第九号小提琴奏鸣曲就献给了克鲁采①。同时，贝多芬也是法国大革命思想风潮的忠实拥趸。

不过，在贝多芬实施离开维也纳的计划之前，拿破仑的称帝让他打消了这个念头。据传，贝多芬撕毁了这部交响曲的封面，并说出了类似"他要践踏人的权利，当暴君！"的话。这种游离于赞赏与背叛之间的态度是贝多芬对于拿破仑复杂感情的写照，拿破仑政权的兴衰也直接成为贝多芬艺术人生的投射，极大地影响了他的音乐风格。

1805 年，法军攻占维也纳，并占据了四年之久。贝多芬在这段时间中创作出了他的《第四交响曲》、《第五交响曲》、《第六交响曲》（值得一提的是，《第五交响曲"命运"》和《第六交响曲"田园"》还是在同一场音乐会中首演的）、《第四号钢琴协奏曲》、《D 大调小提琴协奏曲》、三首弦乐四重奏、两首钢琴三重奏、三首大型钢琴奏鸣曲，等等。其中，《第五交响曲"命运"》是其中最为人熟知的作品，人们常用这部作品来比喻贝多芬不向命运屈服的精神。

贝多芬将《第五交响曲》定名为"命运"，的确有向命运对抗之意。不过，现代人们通常只用这首作品的第一乐章来概括这一主题，这是不准确的。这首作品以 c 小调为主调，贝多芬用这个调式，与第一乐章开头由四个音构成的动机具现化了"命运"这一概念。而整个第一乐章的开始与结尾都是紧张灰暗的 c 小调，并未发生改变。直到第三乐章的结尾，通过一个从 c 小调到 C 大调的转变，灰暗的命运在第四乐章拨云见日，以最热烈、最具生命力的 C 大调冲破黑暗，抵达光明。

这种用小调到大调的转变来表现黑暗到光明的手法，并不是贝多

① 这部作品原本并不是献给克鲁采的，这部作品原本要献给小提琴演奏家乔治·布里治陶尔（George Bridgetower，1778—1860 年）。布里治陶尔曾在 1803 年 5 月在未经彩排的情况下首演了这部作品，并获得了成功。贝多芬因此想要把此曲献给布里治陶尔。然而，接下来的事情有了两种说法：一种说法是，布里治陶尔和贝多芬与同一位女士陷入感情纠葛并产生矛盾；另一种说法是，布里治陶尔对贝多芬倾慕的一位女士出言不逊。但无论如何，总之愤怒的贝多芬撤下了最初的题献辞，改献给克鲁采。不过克鲁采本人从未演奏过这首作品，他和贝多芬并不熟，也不关心他的音乐。

芬的原创。在海顿的清唱剧《创世纪》中，为了展现世界被创造前的虚无，海顿使用了非常模棱两可的调性和不协和音，通过从 c 小调开始不停移调、最后移到降 E 大调的手法，来形容上帝创世的画面。贝多芬借鉴了这一手法，以 c 小调和 C 大调之间的对比来制造光明冲破黑暗的画面，我们可以这样说，C 大调的第四乐章才是贝多芬对于命运的抗争和宣战，而不是最为人熟知的第一乐章。

在音乐风格上，贝多芬的《第五交响曲"命运"》和《第六交响曲"田园"》，在浪漫主义时期成为两种截然不同的音乐流派的代表作品。一种是以"命运"为代表的绝对音乐，另一种则是以"田园"为代表的标题音乐。有关绝对音乐和标题音乐的概念，我们会在下一册"浪漫主义"的章节中为大家详细介绍。

1803 到 1816 年的这段时间，是贝多芬最高产、精力最旺盛的一段时间。绝大多数脍炙人口的作品都是出自这一阶段。贝多芬在音乐生涯上的成就和在创作风格上的突破，与他得到了很多开明的赞助者的帮助脱不开关系。我们在下面列出一份由贝多芬的赞助者们和贝多芬签订的契约，读者们可以将它与海顿在艾斯特哈齐家族效劳时的契约进行对比：

<center>契约</center>

音乐家和作曲家路德维希·范·贝多芬先生非凡的天才有目共睹，让人期许他超越以往成就。

但是，事实证明只有尽其可能摆脱俗事的人方能在自己独特领域发展，创作出大量受人赞扬和尊重的艺术作品，下列签名人决定为路德维希·凡·贝多芬先生安排一个职位，使其不会因生活拮据而影响到他巨大的创造力。

他们承诺每年付给他固定总数四千弗罗林，如下：

皇太子殿下鲁道夫大公	FL. 1500
高贵的罗布科维茨亲王	FL. 700
高贵的费迪南·金斯基亲王	FL. 1800
总计	FL. 4000

范·贝多芬先生领取半年一次的分期钱款，钱款的数额按比例从每位赞助人的份额中提取。

在范·贝多芬先生有一个职位可以得到上述相等的款项之前，文件签署人保证付给他全年薪金。

如果没有得到这样的职位，或者路德维希·范·贝多芬先生由于不幸事件以及因年迈而无法从事艺术活动，赞助者承诺付给他生活费。

考虑到这一点，路德维希·范·贝多芬先生承诺居住在文件签署者们生活的所在地维也纳，或者奥地利皇帝陛下世袭的其他国家中的一个城市，只有在诸如他的事务或者艺术兴趣的设定时间才可以离开这个所住之地，并且要与高贵的赞助人们商议，得到他们的一致同意。

1809 年，3 月 1 日于维也纳①

虽然这份契约的签订，与当时贝多芬想要离开维也纳前往法国，接受拿破仑的兄弟杰罗姆国王的宫廷乐长职位不无关系（维也纳的贵族阶级不希望他离开），但这仍然标志着狄德罗曾经提出的理想，终于在某种程度上得到了实现。

这份契约本应使贝多芬过上不受俗事和金钱干扰的生活。然而，由于法国大革命带来的欧洲动荡，奥地利货币飞速贬值，极大地降低了贝多芬的生活质量。虽然鲁道夫大公（Rudolf von Habsburg-Lothringen，1788—1831 年）（他是贝多芬的学生，在 1803 年到 1820 年间跟随贝多芬学习）立即同意增加补贴，但因为费迪南·金斯基亲王意外身亡，罗布科维茨亲王（Joseph Franz von Lobkowitz，1772—1816 年）去世，贝多芬并未得到契约中所约定的赞助。

并且，贝多芬古怪的脾气和耳聋的问题影响了他获得更多的学生，大部分学钢琴或作曲的学生为了自己的身心健康，都不会长期跟

① 菲利普·唐斯：《古典音乐：海顿、莫扎特与贝多芬的时代》，孙国忠、沈旋、伍维曦、孙红杰译，上海音乐出版社 2012 年版，第 640–641 页。

他学习。而作为钢琴演奏家，日益严重的耳聋也在侵蚀着他的演出能力。这一切困扰，最终在1816年汇聚在一起，让他的作曲风格再度发生了极大的变化。

第四节　晚期阶段（1816—1827年）

在1816年前后，数件极其重大的历史和人生事件闯进了贝多芬的生活，在将他的世界掀得天翻地覆的同时，也永久性地改变了贝多芬的音乐风格。

一、身体原因

1815年之前，贝多芬的音乐仍保持着其在维也纳的巅峰状态。但他日益严重的耳聋问题限制着他在舞台上的表现（在此之前，他经常首演自己的钢琴奏鸣曲或协奏曲），导致他失去了很多舞台演出的合约。1815年，贝多芬的耳朵彻底聋了，他不得不放弃演奏家和指挥家的身份。耳聋也斩断了他与社会的大部分联系，他的性格也因此变得越来越孤僻。

二、弟弟的死和侄子的抚养权

卡尔·贝多芬于1815年去世，留下了妻子和一个年仅九岁的儿子。贝多芬并不喜欢这个弟媳，并在弟弟结婚时极力反对（事实上，两个弟弟的婚姻他都曾极力反对）。弟弟死后，贝多芬利用自己在贵族圈有众多朋友的优势，争得了侄子的抚养权。

毫无疑问，利用自己的身份地位施压一个失去了丈夫的卑微女人，不是贝多芬人生中的一段光彩历史。1818年，这位母亲再度上诉，要求收回贝多芬对其子的抚养权，而这位贝多芬的侄子——他也叫卡尔·贝多芬（Karl van Beethoven）——也开始与贝多芬抗争，其激烈程度一度到了卡尔·贝多芬试图开枪自杀。时至今日，我们已经无法了解贝多芬争夺抚养权的意义为何。这段不光彩的失败经历，让贝多芬几乎停止作曲长达三年，其间仅有的几部作品也并不出色。贝

多芬的侄子则在 1826 年试图自杀后，于 1827 年 1 月离家从军。就连贝多芬在三个月后去世时，他都没有参加葬礼。

三、"不朽的爱人"

贝多芬一生中经历过很多次恋爱，每一次都无疾而终。这和他经常爱上比他小很多的少女或已有丈夫的女人不无关系。1801 年，他曾爱上自己的学生朱丽埃塔·圭恰迪尼（Giulietta Guicciardi，1784—1856 年），这段恋情最后以两人之间的身份鸿沟（朱丽埃塔是贵族出身）而告终，贝多芬为此次失恋创作了著名的《"月光"奏鸣曲》。1806 年，贝多芬曾与特雷泽·特·布伦瑞克（Therese de Brunswick，1775—1861 年）订婚——同样是他的贵族学生——恋情最后也因同样的原因而夭折。

在贝多芬去世后，人们在他的遗物中发现了一封没有具体年代的信，不知道写于何地寄给何人。在这封信中，出现了"不朽的爱人"（immortal beloved）字样。经过多方查证和对比，人们找到了收信人。她名叫安托尼埃·布伦塔诺（Antonie Brentano，1780—1869 年），是一名已经嫁人的贵族夫人。

安托尼埃·布伦塔诺生于维也纳的贵族家庭，后在 18 岁时嫁给了来自法兰克福的富商弗朗兹·布伦塔诺（Franz Brentano），离开了维也纳。1809 年，安托尼埃的父亲去世，她得以和丈夫回到维也纳，居住在家族庄园中。也是在这时，贝多芬与她相遇。

布伦塔诺夫妇于 1810 年回到法兰克福，安托尼埃和贝多芬之间的书信则一直持续到 1812 年。安托尼埃一度想要抛夫弃子，回到维也纳与贝多芬定居。但在深思熟虑后，贝多芬怀着巨大的悲痛不同意她为了和他结合放弃已有的婚姻。对贝多芬来说，他认识到了存在于他身上的矛盾和危机：作为一个耳聋、脾气暴躁，并需要稳定的时间和精力创作音乐的人，他不能与一个女性保持长久的关系，孤独一生是他注定的结局。在他拒绝"不朽的爱人"之后，贝多芬的生活中再没出现过任何一个与他相恋的女人。

四、滑铁卢战役

对于拿破仑，贝多芬的态度一直摇摆在敬爱和痛恨之间。在拿破仑被威灵顿公爵第一次击败于维多利亚时，贝多芬曾为庆祝这一胜利，创作了《威灵顿的胜利》（又名《"战争"交响曲》）。但 1815 年，拿破仑兵败滑铁卢被迫退位后，却浇灭了贝多芬心中最后一丝对于"英雄"的期待和向往。从此以后，贝多芬几乎不再创作大型的交响乐或针对大众的大型作品，创作方向转为更加私人的乐曲体裁。

很多人根据贝多芬的生活年代，将他称为横跨古典主义风格和浪漫主义风格的作曲家。事实上，贝多芬的晚期音乐风格与浪漫主义完全没有关系。作为一个生活在绝对寂静中的人，他晚期的作品更多是为了验证自己对于"音乐"这个概念的理解和思考，他的晚期弦乐四重奏除了用于演奏之外，在新体裁、新形式和新和声的应用方面，都有极高的研究和学习价值。

在他人生的最后十年，贝多芬的音乐风格由外放的大众风格，逐渐转为了一种内省的、抽象的风格。在这种风格中，贝多芬想从他的音乐主题中提炼出一切他想要传递的理念。于是在他的作品中，通过一个又一个变奏，贝多芬将他的音乐主题发展到极限，同时也赋予了音乐更加极端的情绪变化：突强、很强到突弱、很弱的力度标记比比皆是。这让贝多芬的晚期作品拥有了独属于他的、超脱出古典主义和浪漫主义风格之外的独特风格。

贝多芬死于 1827 年 3 月 26 日。当日雷电交加，下着暴雨。在一声巨雷之后，贝多芬与世长辞。他的人生极其复杂，行为和思想也经常自相矛盾。在他去世前，和海顿一样，他收到了数不清的荣誉和馈赠。仰慕者和老朋友在他病危的几个月中一直陪伴着他，直至他离开人世。贝多芬的葬礼有多达两万人参加，其中就包括了他的仰慕者弗朗兹·舒伯特。贝多芬在众人的拥簇和环绕中，长眠于地下。罗曼·罗兰（Romain Rolland，1866—1944 年）在《贝多芬传》中写道：

一个不幸的人，贫穷，残废，孤独，由痛苦造成的人，世界

不给他欢乐，他却创造了欢乐来给予世界！他用他的苦难来铸成欢乐，好似他用那句豪语来说明的——那是可以总结他一生，可以成为一切英勇心灵的箴言的：

"用痛苦换来欢乐。"①

用这句话来概括贝多芬的一生，再合适不过了。

① 罗曼·罗兰：《贝多芬传》，傅雷译，华文出版社2013年版，第32页。

参考文献

菲利普·唐斯. 海顿、莫扎特与贝多芬的时代[M]. 孙国忠，沈旋，伍维曦，等，译. 上海：上海音乐出版社，2012.

理查德·霍平. 中世纪音乐[M]. 伍维曦，译. 上海：上海音乐出版社，2018.

罗杰·凯密恩. 听音乐：音乐欣赏教程[M]. 韩应潮，译. 北京：北京联合出版公司，2020.

Burkholder J, Grout D, Palisca C. A history of western music[M]. 8th ed. New York：W. W. Norton & Company, 2008.

Hanning B. Concise history of western music[M]. 5th ed. New York：W. W. Norton & Company, 2014.

后　　记

作为"古典音乐的缤纷世界"丛书的第一册，本书在简单介绍了音乐的各项基本要素之余，也为读者按照时间顺序讲述了古典音乐的发展历程。从古希腊到19世纪初，从海顿到贝多芬，在两千多年的沉淀与传承中，音乐从一种用来"装饰社会的手段"，逐渐成为一种可以与宏观历史共鸣、能够参与塑造国家民族主义精神的艺术形式。

在习近平总书记提出"做好美育工作，要坚持立德树人，扎根时代生活，遵循美育特点，弘扬中华美育精神，让祖国青年一代身心都健康成长"①的要求后，在发扬社会主义新风向、实践社会主义核心价值观和社会主义荣辱观的前提下，社会上关于应该如何加强与发展美育教学工作，提出了很多的构想。而音乐，作为一种能够激励民族精神、弘扬民族传统文化的艺术形式，自然也被纳入了讨论的范畴。

2015年9月28日，在习总书记的夫人彭丽媛的见证下，纽约茱莉亚学院院长约瑟夫·波利希宣布在天津成立研究院。2021年10月26日，在天津茱莉亚学院校园落成典礼上，彭丽媛表示，"在中美双方共同努力下，天津音乐学院和美国茱莉亚学院开展了高水平艺术类合作办学，为促进中美人文交流增添新平台。艺术是跨越国界、沟通民心的桥梁。中美双方加强教育合作，有利于培养更多优秀人才，增进文化交流互鉴，传播艺术和友谊。希望中美两国广泛开展人文交

①　新华社：《习近平：做好美育工作弘扬中华美育精神　让祖国青年一代身心都健康成长》，载《人民日报》，2018年8月31日，第1版。

流，促进两国人民相知相近，为中美两国人民友好注入动力"①。

由此可见，在弘扬中华美育精神、传播民族传统文化的大方向上，开展文化交流，促进文化互鉴与融合，是一种有效的尝试。

这在历史上，也是有迹可循的。

唢呐，一种在我们现在认知中的中国传统民族乐器，其实最早并不发源自我国。它是在公元3世纪随着丝绸之路的开辟，从东欧和西亚一带传入我国的。

琵琶，虽然最早流传于秦朝时期，但那时的琵琶和现代琵琶大相径庭。直到南北朝时期，从西域传来一种梨形音箱、曲颈、四条弦，与琵琶有相似之处的乐器，古代的音乐家们将这两种乐器相结合，这才有了唐代诗人白居易在叙事诗《琵琶行》中所描绘的琵琶形制与演奏技巧。

古琴，它是土生土长、完全扎根于中国传统文化的民族乐器，也是我国古代士族阶级必须掌握的一门用于提高修养的技艺。但在古代，演奏古琴只是一种陶冶情操的方式，士人一般只会在亲近的朋友面前弹奏，并不会在公开场合表演。但进入现代后，由于公众音乐会的快速发展，古琴也面临着一项巨大的挑战：在音乐厅中演奏曲目。于是，现代的古琴演奏家们开始使用音响设备辅助演出，制琴师们也从小提琴等弦乐乐器的制作方法中寻找经验，让古琴能够通过改良后的琴箱，发出能够传得更远的声音。

就连脍炙人口的中国传统歌曲《好一朵美丽的茉莉花》所歌颂的茉莉花，也是一种原产于印度的花。反而闻名于世的日本樱花，却是原产于我国的。

以上这样的例子还有很多很多。如果没有文化交流与文化融合，很多我们熟悉的传统文化都将会是另外一个样子，甚至于根本无法存在。

① 新华社：《彭丽媛向天津茱莉亚学院校园落成典礼致贺信》，载《新华每日电讯》（http://www.xinhuanet.com/mrdx/2021-10/27/c_1310272909.htm），2021年10月26日，第2版。

作为新时代的中国人,我们的确需要警惕来自外部的文化入侵。不能让外来文化中的糟粕,如残留的宗教封建思想,或是与社会主义核心价值观相悖的观念毒害我们的思想。但我们同样不能将优秀的、有教育意义的外来文化拒之门外。文明的荣耀,文化的自信,与所有的传播者、分享者、开拓者、参与者有关。法国作曲家德彪西,就不止一次地使用了中国传统民族音乐中的五声调式创作音乐,开创了印象主义音乐的先河。正是文化的融合丰富了民族和世界的文化宝库,这也是我们为什么要了解古典音乐的原因之一。

所以,希望大家能够尽量用开放包容的姿态去接受古典音乐。毕竟,音乐的魔法只有在你敞开心扉地接纳它并且真心喜爱它时,才会对你显现。

最后,在此感谢本书的合作作者,中山大学管弦教研室主任原嫄、中山大学青年教师张鼎,以及我的责任编辑赵冉。他们对于本书的成书起到了至关重要的影响。没有他们,本书的创作与出版将充满困难与障碍。在此致以诚挚的谢意。

<div style="text-align:right">
彭奥

2021 年于广州
</div>